운명의 그림

KB091238

일러두기

1. 본문 하단의 주석은 모두 옮긴이 주입니다.
2. 다음 도판들은 독자의 이해를 돕기 위해 원저작사와 저자의 허락을 받아 한국어판에
 추가한 것입니다. 44쪽, 45쪽, 79쪽, 111쪽, 131쪽, 181쪽

운명의 그림

명화로 풀어내는 삶의 불가사의한 이야기

나카노 교코

최재혁 옮김

 세미콜론

차례

다케에게

프롤로그

베토벤 교향곡 제5번 C단조는 「운명」이라는 제목으로도 유명하다. '다다다단―' 하고 울려 퍼지는 교향곡 첫머리를 두고 베토벤이 비서 안톤 쉰들러에게 "운명은 이렇게 문을 두드린다."라고 말했다고 하여 붙은 제목이다. 이미 그 무렵 베토벤은 심각한 난청에 시달렸다. 귀머거리가 된다면 작곡가로서 매우 치명적일 거라는 생각에 불안해했다.

결국 귀는 완전히 멀어 한때 유서까지 남겼다고 전해지지만 이후로도 놀랄 만한 노력으로 계속 걸작을 만들어 냈다. 어느 누구라도 마음이 뒤흔들릴 법한 투혼을 보여 줬던 베토벤은 운명에 관해 다음과 같은 말을 남겼다. "나는 운명의 숨통을 조여 버릴 테다. 결코 운명에 지지 않겠다." 운명을 자신에게 닥쳐오는 도전으로 간주하고 의지로 맞받아쳤던 인물이었다.

한편 '철의 여인' 마거릿 대처는 베토벤과 마찬가지로 강인한 정신의 소유자로 알려졌지만, 운명에 관해서는 다른 자세를 보여 준다. "생각은 말이 되고, 말은 행동이 되며, 행동은 습관이 된다. 습관은 인격이 되고 그 인격이 바로 운명이 된다." 즉 모든 책임은 자신이 져야 한다는 뜻이다.

또 다른 운명관을 냉소적으로 피력한 이도 있다. "인간은 운명을 피하고자 선택한 길에서 때때로 운명과 맞닥뜨리고 만다."라고 장 드 라

퐁텐은 말했다. 동양의 점성술에서는 특별한 일이 일어나지 않는 평탄한 삶, 좋을 것도 나쁠 것도 없는 인생을 가장 행운으로 여기기도 한다. 납득하지 못할 말은 아니다. 운명은 기쁘건 슬프건 인생에 격변을 불러오기 마련이며, 인간은 변화 그 자체를 두려워하기 때문이다.

이렇게 다양한 의견이 있기는 해도 대부분의 사람들은 '운명'이라는 말을 들으면 인지할 수 없고 거역할 수도 없는 것, 인간의 어떤 의지나 선택도 무력하여 모든 일이 그렇게 진행되도록 미리 정해져 있는 것을 떠올린다. 말하자면 '숙명'으로 바꿔도 괜찮을 것이다. 하지만 숙명론은 자칫하면 인간을 허무로 이끈다. 그래서 어떤 숙명이 기다리고 있건, 아주 작은 기회라도 남아 있으리라 믿고 싶은 것이 사람의 본성이기도 하다. 우리는 "운명이 카드를 섞고, 승부는 우리가 겨룬다."라는 쇼펜하우어의 말처럼 희미하게나마 희망의 끈을 놓지 않는다. 아무리 형편없는 카드를 받았더라도 게임에 따라서는 역전 가능한 행운이 뒤따를지도 모른다는 희망이다.

어쨌건 인생은 한 치 앞도 보이지 않는 캄캄한 암흑과 같아서, 인생을 예상하는 것은 일기예보처럼 종종 빗나가기 마련이다. 그러므로 인간은 그 불안을 잠재우기 위해 운명이 지닌 불가사의에 관해 생각하고 또 생각할 수밖에 없었다. 철학이나 종교에서, 역사에서, 오페라와 문학, 그리고 미술에서 그랬던 것처럼 말이다.

운명적인 순간, 역사의 전환점, 꿈이나 신탁이 예고한 미래, 생사의 갈림길, 팜 파탈(femme fatale, 남성을 파멸로 이끄는 숙명의 여인)을 다룬 회화, 나아가 그림 자체가 화가뿐만 아니라 세계관을 바꾸었던 사례에 이르기까지, 이 책에서는 다양한 '운명의 그림'을 살펴보고자 한다.

로마 제국의 영광과 사악함

✦ 제롬의
「아래로 내린 엄지」

1

모든 것은 유행하다가도 어느덧 인기가 사그라지곤 한다. 할리우드 영화도 다를 바 없다. 1950년대부터 1960년대에 걸쳐 할리우드에서는 고대로마 제국을 무대로 삼아 장대한 스펙터클을 자랑하는 작품이 왕성하게 제작되었다. 윌리엄 와일러 감독의 「벤허」(1959), 스탠리 큐브릭 감독의 「스파르타쿠스」(1960), 앤서니 만 감독의 「로마 제국의 멸망」(1964)처럼 여전히 빛바래지 않는 매력으로 고전의 반열에 오른 몇몇 영화를 제외하면 대부분은 이내 식상해져 사람들의 기억에서 사라져 갔다.

당연히 제작 편수도 급감했는데 여기에는 엘리자베스 테일러가 주연을 맡은 「클레오파트라」(조지프 맹키위츠 감독, 1967)도 원인을 제공했다. 영화 자체는 흥행에 성공했지만 고대 로마 세계를 재현하기 위해 막대한 제작비가 들었다. 결국 비용 대비 수익이 너무 낮아서 20세기폭스 영화사는 자칫하면 파산 직전에 이를 정도로 내몰렸다. 그 여파는 다른 영화사까지 의욕을 잃게 만들었다고 한다.

세월은 흘러 20세기 말, 비약적으로 발전한 컴퓨터 그래픽 기술에 힘입어 영화인들은 "화려한 고대 로마를 다시 한번!"이라며 의욕을 불태웠다. 이들은 의기투합하여 각본을 한 편 완성했다. 배경은 기원후 180년, 젊은 황제 코모두스(Commodus)를 악역으로, 허구의 어느 장군을 비극적 영웅으로 내세운 이야기였다.

부하들로부터 두터운 신망을 받는 용맹한 지휘관 막시무스는 질투에 눈먼 코모두스의 계략에 빠진다. 아내와 자식을 잃고 간신히 도망쳤지만 결투 흥행업자에게 노예로 팔려 지방을 전전하는 검투사 신세로 전락한다. 출중한 실력으로 인기를 얻은 막시무스는 드디어 로마의 콜로세움에 진출하고, 바로 코모두스 황제의 눈앞에서 목숨을 건 싸움을 펼

치게 된다. 그는 과연 무사히 살아남을 수 있을까. 그리고 아내와 아이를 죽인 코모두스에 대한 복수에 성공할 수 있을까.

제작자 측은 리들리 스콧(Ridley Scott)이 감독을 맡아 주기를 바랐다. 「에일리언」, 「블레이드 러너」, 「블랙 레인」, 「화이트 스콜」 등 예술성과 오락성을 두루 갖춘 히트작을 잇달아 만들었던 스콧이라면 틀림없이 고대 로마도 새롭게 창조해 주리라 믿었기 때문이다. 하지만 처음에 리들리 스콧은 이 프로젝트에 그다지 흥미를 보이지 않았던 것 같다. 고심하던 총괄 제작자는 스콧에게 그림 한 점을 보여 주었다. 프랑스 화가 장 레옹 제롬(Jean-Léon Gérôme, 1824~1904)이 100년도 더 전에 발표했던 역사화 「아래로 내린 엄지」였다.♦ 그 후 스콧은 "로마 제국의 영광과 사악함을 동시에 이야기해 주는 이 그림을 보자마자 나는 그 시대의 포로가 되고 말았다."라고 말했다.(영화 팸플릿에서 인용)

이렇게 완성된 영화 「글래디에이터」(2000)는 아카데미 작품상, 남우 주연상(러셀 크로), 의상상 등 다양한 부문의 상을 휩쓸며 전 세계적으로 대성공을 거두었다. 바로 이 한 장의 그림이 검투사의 숨 막히는 결투 장면을 담은 사실성과 박진감 넘치는 영화가 탄생하는 데 운명적인 역할을 했던 셈이다.

이제 「아래로 내린 엄지」를 꼼꼼히 살펴보자. 둘레 52미터, 4층 규모로 5만 명을 수용할 수 있었던 아레나(원형 경기장)인 콜로세움에 관중이 빽빽하게 들어찼다. 지붕이 없는 건물이라 실제로는 가림막을 쳐 놓았을 테지만 화가는 장막을 그려 넣지 않았다. 대신 장막 틈새로 강한 햇빛이 쏟아져 내리는 모습을 몇 줄기 빛을 통해 보여 준다.

♦ 이 작품은 「폴리체 베르소(Police Verso)」라는 제목으로도 잘 알려져 있다. 라틴어인 이 제목은 '뒤집힌 엄지'라는 뜻이다.

모래가 깔린 경기장은 이미 격투가 끝난 상황이다. 금색 투구를 쓴 승리한 검투사는 빈사 상태나 다름없는 상대방의 목덜미를 한 발로 밟고 서서 고개를 치켜들고 있다. 맨 앞줄에 앉은 흰색 스톨라(stola)◆ 차림을 한 여성 모두가, 그리고 뒷좌석에 앉은 남성 대부분이 엄지손가락을 아래로 내리며 격한 몸짓으로 "죽여! 죽여!"라고 합창을 한다. 가슴에 칼을 맞고 쓰러진 패배자의 귓전에까지 함성이 닿을 듯하다. 자비를 구걸하듯 마지막 힘을 쥐어짜 오른팔을 뻗어 보지만 모랫바닥을 붉게 물들인 피에 흥분한 관중은 더욱 달아오르기만 할 뿐이다.

화가는 의도적으로 군중의 얼굴을 추악하고 일그러뜨린 표정으로 그렸다. 흥분의 도가니 속에 앉아 기도하듯 양손을 모아 쥔 채 꼼짝도 하지 않는 두 노인(오른쪽 관객석 두 번째 단)의 침통한 표정은 그래서인지 더욱 눈에 띈다.

이제 승리자는 숨통을 끊을 최후의 일격을 가할 것인가. 지금으로서는 알 수 없다. 왼쪽 관중석에 있는 관객 중 한 사람은 아직 엄지를 아래로 내리지 않았다. 엄지를 내리기는커녕 앞쪽으로 몸을 내밀며, 이상하리만치 흥분한 오른쪽 앞줄 사람들에게 비난을 담은 듯한 혹은 수상쩍다는 시선을 던지고 있다. 패배자도 훌륭하게 싸웠는데 죽일 필요까지 있겠는가, 그런 생각을 하고 있을지도 모른다. 결정은 황제가 내린다.

그림 왼쪽에는 바깥으로 돌출된 박스 좌석이 보인다. 그중 가장 가운데 좌석은 네 개의 둥근 기둥으로 둘러싸여 있다. 앞쪽 두 개의 굵은 기둥 위에는 날개를 펼친 독수리 조각상을 올렸고, 난간에는 독수리와 태양을 자수로 놓은 진홍빛 현수막이 드리워져 있다. 독수리는 황제의 상징이므로 이곳이 황제의 지정석이라는 점을 알려 준다. 금빛으로 번

◆ 고대 로마 여성이 주로 입었던 복장. 길이가 길고 주름이 많은 겉옷이다.

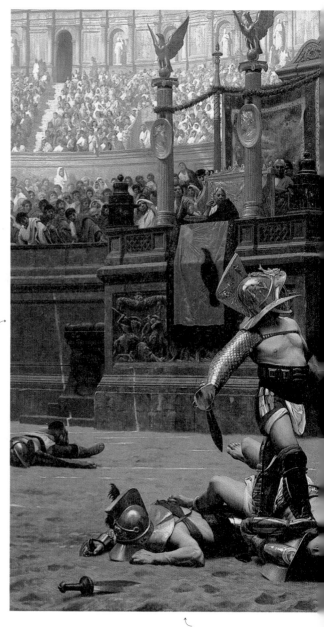

물고기와 관련된 검투사이므로 오른팔에 비늘무늬가 있는 방어구를 착용하고 있다.

장 레옹 제롬

「아래로 내린 엄지」

1872년

캔버스에 유채, 97.5×146.7cm

피닉스 미술관(미국)

마치 영화의 한 장면과도 같은 박력 넘치는 묘사

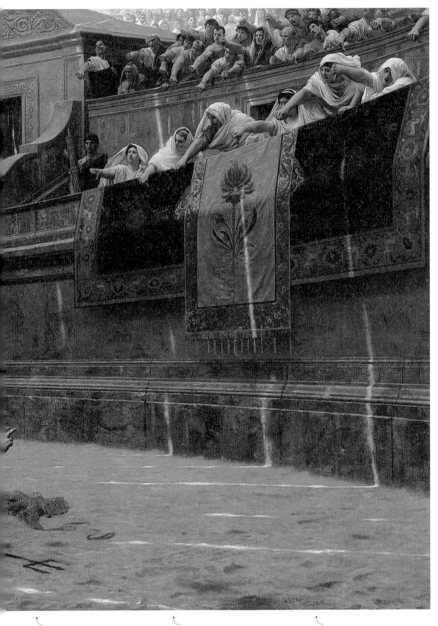

모래에 반쯤 파묻힌 삼지창은
패자의 무기다.

곳곳에 빛줄기가 나타난 것은
그림에서는 보이지 않는 햇빛
가림용 천막이 위를 덮고 있기
때문이다.

오른쪽 맨 앞줄에 앉은 여성 관
객들도 과격한 몸짓으로 엄지
를 아래로 내리면서 "죽여라!"
라고 외치고 있다.

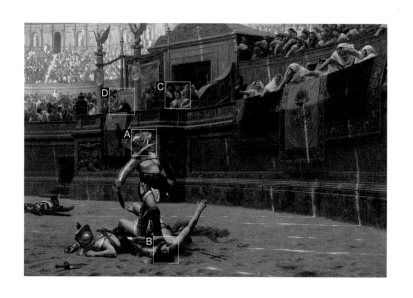

A. 황금 투구를 쓴 검투사
B. 잘생긴 청년으로 묘사한
 투망 투사
C. 고귀한 여성
D. 로마 황제

쩍이는 커다란 의자에 앉아 역시 금으로 만든 월계관을 쓴 황제는 오른손을 들어 올리고 있지만 아직 엄지손가락은 보이지 않는다. '엄지를 내려(thumb down)' 죽이라고 명할 참인가, 아니면 '엄지를 치켜세워(thumb up)' 자비를 베풀 의향인가.

　오른쪽으로 이어진 박스석에는 보석과 각종 장식으로 잔뜩 치장한 고귀한 여성이 앉아 있고, 그 뒤쪽에는 요직에 자리한 신하들이 서 있다. 황후 아니면 황실의 여성일 것이다. 묘하게 긴장된 분위기가 감도는 가운데 그녀는 무의식적으로 목걸이를 만지작거린다. 분명 승리한 검투사를 바라보고 있으며 승자 역시(투구를 써서 얼굴은 드러나지 않았지만) 그녀를 올려다보는 중일지도 모른다. 이 장면에서 어떤 이야기를 떠올릴 수 있다.

영화 「글래디에이터」에서 이 자리를 차지하고 있던 여성은 코모두스 황제의 누나였고, 승리자인 장군 막시무스를 사랑한다는 설정이었다. 이러한 면에서도 제작자가 제롬의 그림에서 영감을 받았다는 점을 확인할 수 있다.

　하지만 「아래로 내린 엄지」는 영화와는 다른 해석도 가능하다. 이 여성이 사랑하는 상대가 바로 쓰러진 패배자라서, 제발 살려 달라는 눈빛으로 승리자에게 빌고 있을지도 모른다. 한편 패배자는 단정하고 잘생긴 얼굴로 묘사되어 철학자 세네카(Lucius Annaeus Seneca)가 했던 말을 떠올리게 한다. "가장 가치 있는 검투사는 아름다운 용모를 지닌 자다."

　강한 검투사들은 요즘의 프로 스포츠 선수처럼, 아니 이들을 훨씬 웃돌 만큼 대중의 인기와 지지를 한 몸에 받았다. 강하면 강할수록, 아

름다우면 아름다울수록 사람들은 열광했다. 당연하게도 검투사라는 직업 자체가 인기를 모으기 시작했다.

로마 공화정 시대의 검투사는 노예나 죄수, 하층 계급 출신자뿐이어서 '검노(劍奴)'라는 일본어 번역이 적절하겠지만, 제정 시대에 접어들면서 양상은 변했다. 자유로운 시민 중에서도 자기 의지로 검투사가 되려는 사람이 생겨났다. 때로는 황제가 직접 출전해서 검을 휘두르고 활을 쏘기도 했다. 코모두스 황제도 헤라클레스로 분장하고 몇 번이나 결투를 펼쳤다.(어떤 승부라도 자신이 이기도록 미리 수를 써두기는 했지만.)

인기 검투사는 결혼도 할 수 있었다. 황제로부터 목검을 하사 받고 자유를 얻은 사례도 적지 않았다. 자유로워진 그들은 대체로 검투사를 양성하는 학교를 만들거나 훈련 교관이 되었고, 때로는 자신의 검투사단을 조직해 지방을 순회했다. 검투가 일종의 흥행 사업으로 기반을 다지자 시간과 비용을 들여 제대로 육성한 투사가 너무 쉽게 죽어 버리는 것은 당연히 바라지 않는 결과였다. 용병을 투입한 전쟁과 마찬가지로 검투사가 죽으면 쌍방의 업자에게 돌아가는 손실이 너무 컸다. 살육 장면을 보고 싶어 하는 관중에게 던져 줄 '먹이'로서의 희생자는 얼마든지 있었다. 로마 제국은 영토 확장을 위한 전쟁을 통해 포로를 대량으로 확보할 수 있었기에, 이민족 출신의 젊고 힘센 노예를 검투사로 만들어 죽는 역할을 맡긴다면 반란과 같은 위험 요소를 예방하는 일석이조의 효과까지 얻을 수 있었다. 단, '스타 글래디에이터'는 로마인으로 충당했다. 바로 이 지점에서 관객과 흥행업자 사이의 암묵적인 계약이 성립했다.

황제라고 해서 그저 자신의 기분에 따라 엄지를 올리거나 내릴 수 있는 것은 아니었다. 관객이 모두 엄지를 내리며 죽이기를 원하는데 황제

가 엄지를 '올렸을' 때(혹은 그 반대의 경우라도) 관객을 납득시킬 만한 이유가 없다면 대중으로부터 신망을 잃게 된다. 인기와 지지를 잃으면 정적에게 기회를 주게 되어 권좌에서 끌어내려지거나 코모두스처럼 암살될지도 모른다.

이 작품 속 황제는 과연 어떤 결정을 내릴까. 지금 상황으로는 관객 중 극히 일부만 엄지를 내리고 있지만, 그렇다고 패배자를 살리라고 손가락을 치켜세우는 자도 보이지 않는다. 피에 목마른 격렬한 갈망이 차차 장내를 감염시켜 확산된다면, "죽여라!" 하는 폭발적인 함성으로 바뀌지 않는다고는 장담할 수 없다. 자비를 바라는 목소리란 아드레날린을 분출하고 있는 상대에게는 언제든 너무 보잘것없을 뿐이다.

제롬은 작품을 제작할 때마다 고증에 만전을 기하던 화가였다. 승자의 황금 투구에는 물고기 모양 장식이 보인다. 자세히 보면 오른팔을 지키기 위해 착용한 소매 방어구에는 비늘무늬가 있다. 일격을 당한다면 치명적일 수 있는 복부를 방어하는 복대에도 물고기 모양 장식을 붙였다. '물고기 투구 검투사'이기 때문이다.(검투사는 무장의 종류에 따라 '긴 창 투사'라거나 '기마 투사' 등으로 나뉘었다.)

당시에는 '물고기 투구 검투사'가 가장 인기가 많았고 로마군 보병과 마찬가지로 검과 방패를 무기로 사용했다. 그림 속 승리자가 오른손에 쥐고 있는 곧은 양날의 단검은 '글라디우스(gladius)'라고 불렸기에 '글래디에이터'라는 말도 여기서 비롯됐다. 베는 용도로 쓰는 폭이 좁은 일본도와는 달리, 오로지 찌르는 데 쓰는 칼이다. 방패도 필수다. 제롬의 그림에는 원형 방패의 안쪽 면까지 그려져 있어 사용법을 짐작할 수 있

다. 손목과 팔 두 곳을 벨트로 고정하여, 이른바 '강철화된 팔꿈치'를 통해 수비뿐만 아니라 공격까지 동시에 가능했다.

패배자는 '투망 투사'라고 불리는 검투사 집단에 속했다. 이름 그대로 어부가 쓰는 그물과 바다의 신 포세이돈의 어트리뷰트(attribute)◆인 삼지창을 무기로 사용하여 싸웠다. 그림에서는 무기의 소유자가 힘을 잃었음을 알려 주기 위해 그물과 삼지창이 바닥에 내던져져 모래에 반쯤 묻힌 형태로 묘사했다. 투망 투사는 방패 대신 청동으로 만든 방어구를 허리에 걸쳤고 투구도 쓰지 않았다. 결투 중에도 관중에게 얼굴이 드러났기 때문에 흥행업자는 기왕이면 잘생긴 젊은이를 골랐다고 한다. 앞서 이야기한 세네카의 언급대로 제롬이 패배자를 미남으로 그린 이유도 여기에 있었다.

사람의 목숨을 대상으로 삼아 즐기는 행위에 대해 우리는 무엇을 말할 수 있을까. 사람이 흘린 피를 보고 삶의 환희를 느낀다는 것의 의미는 또 무엇일까. 네덜란드의 역사학자 요한 하위징아(Johan Huizinga)는 명저 『호모 루덴스』에서 로마 제국의 '놀이'가 지녔던 무시무시함에 대해 이렇게 말했다.

로마 시민은 국가를 향해 끊임없이 "빵과 구경거리를 내놓아라!"라고 요구했다. 이는 단순히 돈과 오락을 원한다는 것만은 아니었다. 로마 사회에서는 놀이 없이는 더 이상 살아갈 수 없다는 의미였다. 빵과 마찬가지로 놀이는 살아가기 위한 양식이자, 성스러운 대상으로까지 여겨졌다. 시민에게는 위정자에게 놀이를 요구할 권리까지 주어졌던 셈이다.

◆ 작품 속에서 특정 인물이나 신을 암시하는 물건 또는 지물을 말한다.

『호모 루덴스』가 발표되기 반세기 전에 이미 제롬은 이러한 놀이의 실태를 뛰어난 상상력으로 시각화했다. 흥분하기 쉬운 대중에게 생사를 내맡긴 순간을 그려 낸 이 그림은 할리우드 블록버스터 영화를 탄생시킨 열쇠가 되기도 했다. 두 가지 의미에서 '운명의 그림'이었던 것이다.

프랑스 아카데미에서 군림했던 장 레옹 제롬은 인상파 화가들의 앞길을 가로막았다. 예술은 지적이어야만 한다고 생각한 그에게 인상파는 허용할 수 없었던 미술이었다.

사람의 모습을 한 '운명'

✦ 벨리니의
「절호의 기회」
✦ 뒤러의
「네메시스」

2

'운명'을 의인화한 형상. 서양 회화에는 추상적인 개념을 인간의 모습으로 '견주어', 즉 그렇지 않은 것을 그렇다고 간주하여 그리는 전통이 있다. 예를 들어 '시간'은 맹금류의 날개를 단 반라의 노인이 낫이나 모래시계를 들고 있는 모습으로, '정의'는 나체 여성이 천칭과 칼을 든 외양으로 빗대어서 표현하는 식이다.

이렇게 그림 속 인물이 소지하고 있는 물건을 미술 용어로 '어트리뷰트' 혹은 지물(持物)이라고 하는데, 감상자는 어트리뷰트를 실마리로 삼아 화가가 그림에서 무엇을 표현하려고 했는지를 읽어 낼 수 있다. '정의'라는, 본래는 눈에 보이지 않는 추상적 개념이 어트리뷰트를 가진 인간 형상(특히 누드)으로 등장하면서 그림은 화려해지고 흥미로워진다.

동양 회화에서는 이러한 전통이 존재하지 않았고 아울러 그림을 통한 나체 표현에도 그다지 관심이 없었다. 따라서 동아시아 사람들의 관점으로는 서양 회화의 지나친 인간 중심주의에 놀라움을 금할 수 없다.(동아시아에 비해 서양의 풍경화 전통은 무척 늦게 시작되었다.) 추상 개념을 의인화하지 않으면 이해하기 어렵다니 서양인은 머리가 나쁜 게 아니냐는 식으로 조소를 보내기도 하지만, 이런 식의 비난은 문화적 차이를 이해하지 못한 좁은 소견으로 받아들이고 싶다.

본론으로 되돌아가 이탈리아 르네상스의 화가 조반니 벨리니(Giovanni Bellini, 1430?~1516)가 15세기 말에 그린 유채화 한 점을 살펴보려 한다. 제작할 당시 화가가 제목을 붙이지 않았기 때문에 이 작품 역시 「운명」, 「절호의 기회」, 「네메시스」 등 다양한 이름으로 불렸다.

'네메시스(Nemesis)'는 그리스 신화에 등장하는 복수의 여신을 일컫는다. 불의를 심판하고 과분한 행운을 얻은 자에게는 분수를 알게끔

지형이 가파르고 풍요로운 전
원 지대가 넓게 펼쳐진 배경

비상하기 위한 날개는 인간계
를 초월한 여신이라는 점을 알
려 준다.

눈가리개와 긴 앞머리. 기회는
어디로 가 버릴지 모르기 때문
에 가까이 왔을 때 네메시스의
앞머리를 비로 움켜잡이야만
한다.

황금 물병과 황금 구체가 두 개
씩 짝을 이룬다.

조반니 벨리니
「절호의 기회」
1490년대
목판에 유채, 34×22cm
베네치아 아카데미아 미술관(이탈리아)

길고 늠름한 꽁지깃을 가진 모
습으로 표현한 운명의 여신은
매우 드문 사례다.

하는 역할을 맡았기에, 운명을 관장하는 여신 '포르투나'(Fortuna, 영어로는 Fortune)와 점차 혼동되기도 했다. 기회, 불운, 우연, 숙명, 운세, 또는 인연이나 징크스 등은 모두 구별하기 애매한 개념이다.

'운명'은 보통 나체 여성으로 표현되곤 하지만, 벨리니의 경우 드물게 반인반수를 택했다. 상반신은 그 당시 미의 기준을 따라 자그마한 가슴과 볼록 나온 배, 윤기 나는 피부를 가진 모습으로 묘사했다. 반면에 하반신은 덥수룩하게 털로 덮인 사나운 맹금류의 형상에 긴 꽁지깃까지 달려 있는 모습이다. 눈가리개를 하고 구체 위에 서 있는 모습은 전통적 도상에 입각한 것이다. 눈을 가렸기 때문에 (착한 이들뿐만 아니라 악인에게조차) 행운을 마구 뿌려 댄다는 의미를 가진다. 밟고 서 있는 둥근 물체 역시 불안정함을 상징하기 때문에 비슷한 뉘앙스라고 할 수 있다. 어느 쪽으로 굴러갈지 알 수 없다. 게다가 움직이는 속도까지 빠르다.

앞 머리카락은 위로 길게 솟구쳐 있는데 여기에도 의미를 담았다. 기회는 언제 어디에서 오는지 알 수 없다. 눈 깜짝할 사이에 스쳐 지나가 버리기 때문에 곰곰이 생각하거나 망설일 틈이 없다. 그래서 "기회가 왔다!"라고 생각될 때 바로 행운의 여신 앞머리를 꽉 움켜쥘 필요가 있다는 뜻이다. 붙잡는 걸 놓치면 만회하기 힘들다. 왜냐하면 그녀의 뒤통수는 (설령 이 그림에서는 그렇게까지 보이지 않는다고 해도) 매끈매끈한 민머리이기 때문이다. 자칫하면 손이 미끄러져 버리고 만다.

모발은 생명력과 좋은 기회를 상징하기에 앞머리를 부여잡는 일은 곧 온 힘을 다해 절호의 기회를 자기 것으로 만든다는 의미다.

다만 이 '운명'은 변덕쟁이인 듯하다. 양손에 각각 물병(여기서는 포상의 의미로 건네주는 항아리와 같은 의미)을 들고 있는데 하나를 받는다고

해도, 다른 한쪽은 엎질러질 수도 있다. 도로 아미타불, 화와 복은 마치 꼬아 놓은 새끼줄처럼 번갈아 오는 법일지니.

여신의 날개는 인간계로부터 초월한 존재라는 점을 가리킨다. 벨리니가 그린 날개는 양쪽으로 뻗어 있는 나무나 앞머리와 마찬가지로 위로 곧게 솟아올라 화창한 푸른 하늘을 찌를 듯하다. 생긴 모양새도 독특하여 등이 아닌 어깨부터 두 팔에 걸쳐 깃털이 아른아른하게 자라나 그대로 날개가 되어 버린 듯한 느낌이다.

배경은 산속의 전원 마을인데 하얀 길이 골짜기에서 구불구불 내려와 널찍한 호수 근처로 이어진다. 마치 '운명'이 조금 높은 언덕에서 잠깐 쉬고 있는 듯한 풍경이다. 아무렇지 않은 무심한 일상을 보여 주려는 의미일지도 모른다. 그런 때일수록 기회를 발견할 수 있는 인간이라면, 가까이 다가가 운명의 여신 네메시스의 앞 머리카락을 틀림없이 잡아챌 것이다.

벨리니가 이 작품을 그린 후 10년 정도 지나 독일의 화가 알브레히트 뒤러(Albrecht Dürer, 1471~1528)도 같은 주제를 동판화로 작품 재료를 바꿔 제작했다. 얼핏 보면 조금 살집 있는 중년 부인의 체형이 아닐까 하는 생각이 든다. 이탈리아 미술이 '바람직한' 나체상을 그리려고 했던 것에 비해, 북방의 르네상스 화가는 현실을 미화하는 쪽에는 그다지 힘을 쏟지 않았다. 오히려 이상보다 현실 세계를 보편적으로 그려 내고자 하는 열정이 컸다. 이러한 경향은 현대 영화에서도 통하는 듯하다. 독일 영화의 여주인공은 기미도 주름도 숨기지 않고 박력 넘치는 연기를 선보이는 경우가 종종 있다.

항아리는 물병과 마찬가지로
상을 내린다는 의미를 가지며,
기회를 붙잡은 사람에게 건네
주는 지물이다.

승마를 할 때 장착하는 재갈과
고삐는 인간의 방만함을 제어
한다는 상징이다.

늠름할 정도로 볼록 튀어나온
아랫배와 탄탄한 허벅지

집요하리만큼 세밀하게 그린
지상계의 풍경

알브레히트 뒤러

「네메시스」

1501년경

동판화, 33.3×22.9cm

리즈 시립 미술관(영국)

우측 하단에 서명 대신 들어 있
는 화가의 모노그램. 일본 신사
의 기둥 문을 연상시키는 A자
형태 속에 D자를 집어넣었다.

호불호를 떠나 이렇게 뒤러가 그린 '운명'은 뚱뚱하게 살이 쪄서 턱은 두 겹이고 가슴보다 배와 엉덩이 쪽이 더 튀어나와 있다. 당당한 체격은 마치 대지처럼 늠름한 인상을 준다. 그럼에도 불구하고 앞머리(벨리니의 작품에서만큼 길지는 않지만)와 베일이 뒤쪽으로 길게 휘날리는 모습을 보면 여신이 꽤 빠른 속도로 하늘을 날고 있다는 점을 잘 알 수 있다. 발밑에는 역시 구체가 있지만 밟고 서 있다기보다는 보이지 않는 페달이라도 돌리고 있는 듯 발을 올려 둔 형상이다.

오른손에는 커다랗고 무거워 보이는 항아리를 손가락 끝으로 가볍게 들고 있다. 행운을 움켜쥔 상대에게 내릴 포상이다. 왼손에는 말에게 씌울 굴레(말 머리에 장착하는 재갈 또는 고삐)를 들었다. 인간의 교만을 제어한다는 상징물이다. 여신은 말 그대로 당근과 채찍을 들고 있다.

벨리니와 뒤러가 그린 두 그림을 보는 것만으로도 고전 회화가 얼마나 이론에 입각하여 제작되었는지를 알 수 있다. 화가는 자신의 감각만으로 그림을 그리지 않았다. 주문자와 상담을 하고, 앞선 시대의 작품을 연구하거나 수많은 문헌을 읽고 생각을 다듬어 구도와 색을 정하며, 거기에 자기만의 독창성을 덧붙이는 것이다. 그림을 보면서 조금이라도 이러한 과정과 뜻을 해독하고자 하는 노력은 어쩌면 화가에 대한 예의일지도 모른다. 또한 이는 회화를 감상하는 즐거움을 더하는 행위로 이어진다.

조반니 벨리니는 베네치아 화파의 기초를 쌓았고 천재 화가 티치아노(Vecellio Tiziano)를 가르친 스승이었다.

알브레히트 뒤러는 독일을 대표하는 화가다. 뒤러의 작품 오른쪽

하단에는 그의 서명이 들어 있다. A(Albrecht) 가운데에 박아 넣은 듯 쓴 D(Dürer)가 바로 그것이다. 뒤러는 이름의 머리글자를 조합한 멋진 아이디 어로 모노그램을 제작하고 사용했던 최초의 예술가로도 잘 알려져 있다.

한번 보면 잊을 수 없는

✦ 뭉크의
「절규」

3

모나리자와 어깨를 나란히 할 만큼 유명한 이 얼굴은 극도로 생략되어 있어서 성별도 나이도 알 수 없지만, 한번 보면 잊을 수 없는 강렬한 인상을 남긴다. 120년도 더 전에 이처럼 불안과 공포를 표현해 냈다는 점에 먼저 놀라움을 금할 수 없다. 게다가 여전히 조금도 오래된 느낌 없이 영화나 다양한 작품에서 패러디를 통해 계속 인용되고 있다.

그림 속 공간은 어디일까? 화면 가운데 묘사된 푸른빛이 감도는 유선형을 강물로 본다면, 주인공은 강에 걸쳐 있는 나무다리 위에 서 있는 셈이다. 얼핏 그렇게 느껴지기는 하지만, 또 다르게 보면 흔한 강변 풍경은 아닌 것 같기도 하다. 왜냐하면 그 앞쪽 공간에 배 두 척이 떠 있는 것으로 보아 오히려 호수이거나 육지로 둘러싸인 든바다, 혹은 (뭉크가 나고 자랐던 곳이 노르웨이라는 점을 떠올려 보면) 피오르(fjord) 해안처럼 생각되기 때문이다. 화가가 아무리 원근법에 주의를 기울이지 않았다고 하더라도 아주 작게 묘사된 배의 크기로 짐작하건대 인물이 있는 곳은 흔히 보이는 교각보다는 훨씬 높은 장소임이 틀림없다. 어쩌면 높은 언덕 위에 설치된, 손잡이 난간이 딸린 산책로 같기도 하다.

실제로 오슬로 교외에는 '절규의 언덕'이라고 불리는 장소가 있다. 고소공포증이 있었던 에드바르 뭉크(Edvard Munch, 1863~1944)에게는 눈앞에 드넓게 펼쳐지는 파노라마 경관이 불안을 불러일으키는 요인이었을 것이다. 그림 왼쪽 아래에는 뭉크의 서명과 함께 이 그림이 제작된 해인 '1893'이라는 숫자가 희미하게 보인다. 그림의 상단에는 판독하기는 힘들지만 "정신이 이상한 인간만이 그릴 수 있는 그림이다."라고 연필로 쓴 글귀가 있다. 다만 뭉크의 필적은 아니라고 한다.(그럼 누가 썼을까?)

그림 속 인물은 세 명이다. 주인공의 뒤를 따라 걷고 있는 키 큰 두

피처럼 붉은 하늘빛은 인도네시아 크라카타우 화산 분화의 영향이라고도 이야기한다.

배가 떠 있는 것으로 보아 호수 또는 만이라는 점을 알 수 있다.

허수아비처럼 똑바로 서 있는 두 인물. 하늘의 곡선을 강조하는 효과를 준다.

이 인물을 본떠 '절규 인형'이 만들어져 전 세계에 판매되기도 했다.

다리가 아니라 꽤 높은 장소에 위치한, 손잡이 난간이 딸린 산책로다.(실제로 존재한다.)

에드바르 뭉크

「절규」

1893년

판지에 유채, 템페라, 파스텔, 91×73.5cm

오슬로 국립 미술관(노르웨이)

사람의 모습이 경사진 구도에 더욱 긴장감을 부여한다. 두 사람과 난간은 직선으로 묘사되어 있어서 배경의 곡선이 흔들려 보이는 효과를 한층 강화한다. 확고한 현실 세계와, 그 바깥쪽에서 마치 녹아내리는 듯한 다른 세상이 서로 대비를 이룬다. 주인공은 아직 이쪽 현실 세계에 몸을 두고 있지만, 뒤틀림은 이미 자신의 내부에서 흘러나와 당장이라도 저편으로 빨려 들어갈 듯하다.

뭉크는 이 작품에 관해 다음과 같은 기록을 남겼다. "친구와 산책을 하고 있을 때, 돌연 핏빛으로 붉게 변하는 하늘을 보았다. 두려운 마음에 발걸음을 멈추자 언제 끝날지 모르게 계속되는, 자연을 찢어발기는 듯 날카롭게 절규하는 소리가 들려 왔다."

필사적으로 두 귀를 틀어막고 있는 주인공의 몸짓은 그 외침을 듣지 않겠다는 의미다. 하지만 외부 세계를 거부한다면 눈과 입도 닫아야 하기 마련이다. 그럼에도 불구하고 주인공은 단추처럼 두 눈을 동그랗게 뜨고, 콧구멍도 한껏 벌렸으며, 턱이 빠질 정도로 입을 크게 벌리고 있다. 듣지 않으려고 하지만 자연의 절규에 격렬히 공명하여, 자신도 역시 소리가 나지 않는 비명을 계속 지르고 있는 것이다. 아니, 어쩌면 자연을 꿰뚫는 듯한 그 소리는 공포에 질려 저도 모르게 질러 댄 자신의 외침이었을지도 모른다.

붉은 하늘이, 바다가, 대지가 절규에 맞춰 일그러지고 왜곡되며 구불거리고 넘실댄다. 물기 적은 붓으로 긁어 낸 듯 표현한 뒤틀린 선이 인물의 육체와 정신을 몰아붙인다. 근대인이 지닌 특유의 감각이라 할 수 있는 '존재의 불안'이 감상자에게까지 와락 밀어닥친다. 그 표현이 너무나 적절하고 정교하며 또한 참기 어려워서, 우리는 이를 똑바로 마주하

고 싶지 않다. 그래서 어쩌면 이 작품에 착안하여 '절규하는 인형' 같은 캐릭터를 만들어 희화화해서 웃어넘겨 버리는지도 모른다.

뭉크의 「절규」와 관련하여 하려는 이야기는 1994년 2월 노르웨이 릴레함메르 동계올림픽 개막식 당일에 있었던 일이다. 장소는 오슬로 국립미술관. 오전 6시 30분 무렵 기온은 영하 10도까지 떨어졌고 미술관 실내도 이에 못지않게 추웠다.

　고용된 지 두 달이 채 안 된 젊은 경비원이 얼어붙을 듯 추운 미술관을 한 바퀴 돌아본 후 지하의 따뜻한 경비실로 돌아와 서류 정리를 시작하려는데 경보가 울려 대기 시작했다. CCTV가 스무 대 가까이 있었지만 능숙하지 않았던 신참 경비원의 눈에는 별다른 이상한 점이 보이지 않았다. 오작동이라고 판단하고는 서류로 다시 눈을 돌렸다.

　실은 바로 그때 2층 창문에 사다리를 걸쳐 놓고 남자 두 명이 호흡을 맞춰 움직이고 있었다. 한 명이 사다리를 붙잡고 다른 한 명이 사다리를 타고 올라가 창문을 깨고 전시실로 몰래 들어갔다. 그러고는 「절규」를 벽에서 떼어 냈다. 그들은 사다리에 비행기 탈출용 나선형 구조대를 장착하고 당시 시가 약 974억 원(86억 엔)◆의 명화를 아래로 내렸다. 그림에 그 어떤 손상도 입히지 않고 받아 낸 아래쪽 남자에게 "아주 잘했어!"라고 말해 줘도 좋을 것 같다. 때때로 회화 절도범이 액자에서 캔버스를 떼어 둘둘 말아 버리는 바람에 물감이 떨어져 나가는 등 돌이킬 수 없는 손상을 주는 경우도 있기 때문이다.

　그 후 두 사람은 사다리를 창문에 그대로 걸쳐 놓은 채 차를 타고 도주했다. 불과 몇 분 사이에 벌어진 일이었다. 잠시 후 깨진 유리창으로

◆ 1994년 당시 「절규」의 가격은 적어도 7500만 달러가 넘는 가치가 있었다고 추정한다.

부터 불어 들어온 찬바람에 커튼이 흔들려 다시 경보가 울렸다. 그 소리로 뭔가 심상치 않은 일이 벌어졌음을 겨우 깨달은 경비원이 경찰과 함께 전시실로 들어갔다. 빈 벽을 보았을 때 그는 과연 어떤 기분이었을까. 더구나 2인조 절도범은 "허술한 경비에 감사 인사를!"이라고 쓴 얄미운 메시지마저 남겼다.

뭉크의 「절규」는 세계적인 보물이다. 3개월 후, 함정 수사를 펼쳐 범인을 체포한 것은 노르웨이 경찰이 아니라 런던 경찰국 미술특수반이었다.(에드워드 돌닉, 최필원 옮김, 『사라진 명화들』, 마로니에북스, 2007 참조) 그리고 범인 체포보다 훨씬 중요한 작품 탈환에도 성공했다. 그런 다음 되돌아온 그림의 진위를 감정하는 것이 중요한 문제로 떠올랐다. 이미 도난당한 적이 있는 「모나리자」를 여전히 가짜라고 주장하는 사람이 끊이지 않을 정도였기 때문이다. 다시 찾은 「절규」는 진짜로 오슬로 국립 미술관에 걸려 있던 그 「절규」였을까.

실제로 이 작품의 감정은 그리 어렵지 않았다. 그도 그럴 것이 뭉크는 신경질적인 성격에 비해 자기 작품은 비교적 대충대충 다뤘다고 한다. 「절규」를 그릴 당시 캔버스 옆에서 촛불을 불어 껐기 때문에 촛농 방울이 날아가 그림 오른쪽 아래에 흔적을 남겼다고 한다. 서명은 흉내 낼 수 있어도 이렇게 촛농이 튄 자국까지 그대로 만들어 내기는 불가능하다. 이른바 그림의 지문이나 마찬가지였기에 위조할 수가 없었다. 이렇게 하여 우리는 다시 「절규」를 감상할 수 있게 되었다.

10년이 지난 2004년 8월. 여름날이라도 북유럽의 오전은 그럭저럭 쾌적한 날씨였다. 미술관이 막 문을 열었을 무렵이라 아직 관람객은 많지 않

았는데 느닷없이 스키 마스크를 덮어쓴 남자 두 명이 난입했다. 이번에는 사다리가 아니라 총을 들고 있었다. 영화의 은행 강도 장면처럼 2인조는 경비원에게 총구를 들이대며 사람들을 바닥에 엎드리게 했다. 그 후 재빨리 「절규」와 역시 뭉크의 작품인 「마돈나」를 벽에서 떼어 다른 동료가 시동을 켠 채 기다리고 있던 왜건 차량에 싣고 달아났다. 그림을 훔치는 데 총까지 사용한 경우는 전대미문이어서 미술관 측의 충격은 컸다.(물론 미술 애호가들 역시 충격을 받았다.)

경찰은 온 힘을 다했지만 지난번과 달리 좀처럼 범인을 찾지 못했다. 도난 방법도 거칠었던 데다 차에 타기 전에 두 번이나 그림을 떨어뜨렸고, 미술관 근처에 부서진 액자를 유리 파편째 내팽개치고 달아나 명화에 대한 경외심이라고는 전혀 없는 패거리였다는 점이 미술관을 더욱 불안하게 했다. 오슬로 시는 현상금을 내걸고 제보해 달라고 호소했다. 결국 다음 해 5월에 세 명이 체포되어 유죄판결을 받았지만, 초미의 관심사였던 그림은 행방이 묘연했다.

도난을 당하고 정확히 2년 후, 작품은 두 점 모두 오슬로 시내에서 발견되었다.(그때까지 어디에 있었는지는 지금도 미궁에 빠져 있다.) 걱정했던 대로 심각한 손상을 받은 상태였다. 한때 수복이 불가능하다는 이야기까지 나왔지만, 복원 전문가들이 각고의 노력을 펼친 끝에 완전한 원상 복구라고는 말할 수 없어도 어느 정도 전시가 가능하게 되어 다행이다.

두 사건 모두 국제적으로 큰 뉴스가 되었기에 지금도 우리 기억에 생생히 남아 있다. 그리고 한 번도 아니고 두 번이나 겪어야 했던 미술관의 불운에 대해서도 생각해 볼 기회가 되었을지도 모른다.

하지만 여기엔 틀린 점이 있다. 도난당한 미술관은 두 곳, 「절규」도

에드바르 뭉크

「절규」

1910년

판지에 템페라와 유채, 83.5×66cm

뭉크 미술관(노르웨이)

에드바르 뭉크

「절규」

1893년

판지에 크레용, 74×56cm

뭉크 미술관(노르웨이)

에드바르 뭉크

「절규」

1895년

판지에 파스텔, 79×59cm

개인 소장

에드바르 뭉크

「절규」

1895년

리소그래프(석판화), 35×25.2cm

베를린 국립 판화소묘관(독일)

두 점, 관계자도 두 명이다. 최초의 사건은 오슬로 국립 미술관이 소장한 유채화 「절규」였고, 다음 사건은 같은 오슬로라도 뭉크 미술관이 소장한 템페라 작품 「절규」였다. 두 작품 모두 뭉크가 그린 것은 틀림없지만 전자가 대표적인 원작이고 후자는 다른 버전으로 그린 작품이다.

인기 작품은 이렇게 여러 버전으로 제작하는 경우가 적지 않다. 자크 루이 다비드(Jacques-Louis David)의 「알프스 산맥을 넘는 나폴레옹」은 총 다섯 점이 있는데 각각 망토와 말의 색을 다르게 그려서 보는 사람에게 주의를 요한다. 「절규」는 네 점 제작되었다.(석판화까지 치면 무수히 많다.) 최초로 그려진 유화(도난당한 작품)가 1893년에 제작된 작품이고, 같은 해 크레용으로 두 번째 작품을 제작했다. 세 번째는 1895년에 파스텔로, 마지막으로 1910년에 템페라(도난당한 작품)로 그렸다. 다비드가 그린 나폴레옹의 얼굴은 조금도 다르지 않지만, '절규'하는 얼굴은 바로 구분할 수 있을 정도로 각각 다르다. 사이즈 또한 오리지널 유화가 가장 크고, 나머지는 꽤 작은 축소판이다.

'나폴레옹'은 도난당한 적이 없지만, 「절규」는 네 점 가운데 두 점을 도둑맞았다. 세 번째 도난이 일어날지 말지를 두고 도박의 대상이 되고 있다고 하니 놀라울 따름이다. 두 번 있었다면 세 번도 가능하겠지만 「절규」가 그런 운명에 처하지 않기를 바랄 뿐이다.

에드바르 뭉크는 "병과 광기와 죽음이 내 요람의 검은 천사였다."라고 술회했다. 항상 광기에 휩싸일 것 같은 불안을 안고 살았지만, 40대 중반부터 병원에서 치료를 받으면서 불안신경증을 극복했다. 다만 병이 낫자 작업에 영감을 주던 뮤즈는 더 이상 곁에 있어 주지 않았다. 여든 살의

나이로 세상을 떠날 때까지 뭉크는 예전의 영감을 허무하게 추구했을 뿐이었다. 광기는 예술의 원천이었던 걸까? 천재와 일반인은 종이 한 장 차이라는 말이 떠오른다.

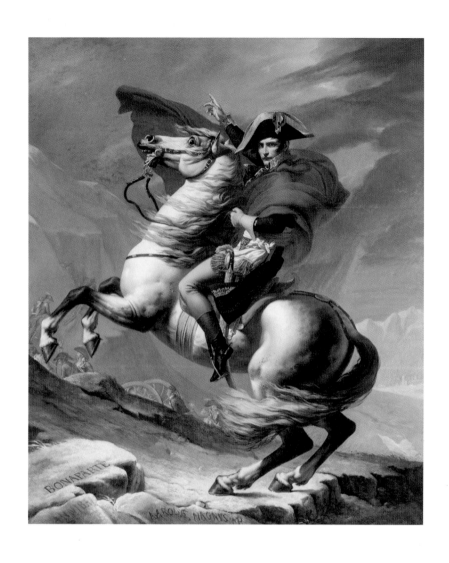

자크 루이 다비드

「알프스 산맥을 넘는 나폴레옹」

1802년

캔버스에 유채, 273×234cm

베르사유 궁전(프랑스)

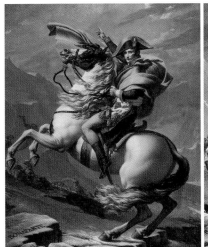

자크 루이 다비드

「알프스 산맥을 넘는 나폴레옹」

1800~1801년

캔버스에 유채, 259×221cm

말메종 성(프랑스)

자크 루이 다비드

「알프스 산맥을 넘는 나폴레옹」

1801년

캔버스에 유채, 271×232cm

샤를로텐부르크 궁전(독일)

새벽의 황제

✦ 다비드의
「서재에 있는 나폴레옹 1세」

4

집무실에 있던 나폴레옹은 잠시 일을 멈추고 일어나 그림 바깥의 우리를 향해 눈길을 던진다. 오랜 습관대로 오른손은 품속에 꽂아 넣었다. 조금 지친 기색이지만 정신적인 에너지는 넘쳐흐른다. 방금 전까지 손에 쥐고 있었을 깃털 펜이 책상 모서리에서 어렴풋이 흔들리는 것처럼 보일 정도다.

기계식 대형 벽시계 속의 바늘은 4시 13분을 가리키고 있다. 오후가 아니라 새벽이라는 점은 나폴레옹의 등 뒤에 놓인 칸델라브룸 (candelabrum)◆의 촛불로 알 수 있다. 얼마 남지 않은 초 하나에서 불꽃이 가냘프게 흔들리고, 또 다른 초는 완전히 녹아내려 엷은 연기만 피어오른다. 방울방울 떨어진 촛농이 흰 점처럼 촛대에 달라붙어 있어 나폴레옹이 오랫동안 글을 쓰고 있었다는 사실을 말해 준다.

새벽의 황제, 매일 세 시간밖에 자지 않고 한밤중까지 군복 차림으로 국민을 위해 끊임없이 일에 몰두하는 영웅의 모습이다.

자크 루이 다비드(Jacques-Louis David, 1748~1825)는 프로파간다를 위한 나폴레옹의 초상화를 여러 번 제작했다. 말을 타고 알프스 산맥을 넘는 나폴레옹의 용맹한 모습이나 대관식 현장의 신성한 모습과 마찬가지로, 다비드는 이 작품에서도 작은 소품을 솜씨 있게 배치하여 서재에서 집무 중인 정치가의 이미지를 제시했다. 뻔뻔하다 싶을 만큼 자신만만하게 황제를 찬미하는 작품을 그렸던 셈이다.(물론 작품 자체는 늘 그렇듯 훌륭하다.)

초상화 제작을 위해 황제에게 실제로 포즈를 취하게 할 여유는 없었기 때문에 화가는 기존에 그렸던 스케치 등을 기초로 삼아 제작에 임했다. 완성작을 본 나폴레옹이 "다비드, 자네는 나를 제대로 이해하고

◆ 서양에서 실내 장식품으로 쓰였던 촛대. 청동이나 대리석으로 만들어지며 양초를 여러 개 꽂을 수 있도록 나뭇가지 모양으로 되어 있다.

촛불 한 자루만 타고 있고 바로 옆의 초는 막 불이 꺼져 연기가 희미하게 피어오른다.

깃털 펜대가 책상 끝에서 흔들리는 듯하다.

둥글게 말린 유럽 지도 뒷면에 다비드의 서명과 제작 연도인 1812년이 쓰여 있다.

자크 루이 다비드
「서재에 있는 나폴레옹 1세」
1812년
캔버스에 유채, 204×125cm
워싱턴 국립 미술관(미국)

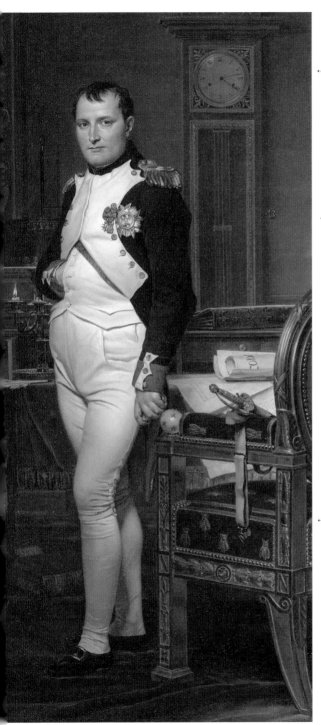

기계식 대형 벽시계는 4시 13분
을 가리키고 있다.

나폴레옹 시대부터 화려해진
군복. 하지만 아직 바지에 주머
니가 없어서 조끼에 손을 집어
넣고 있다.

의자에는 꿀벌 문양을 자수로
놓았다.

있구먼."이라고 칭찬했다고 하니 그럴 만도 하다.

책상 위 오른쪽 끝에 쌓인 문서는 시민법전의 규범이 된 『프랑스 민법전』이다. 『나폴레옹 법전』이라는 별칭으로도 잘 알려진 이 법전 말고도 발밑에는 플루타르코스의 명저 『영웅전』을 넌지시 놓아두었다. 이를 통해 프랑스의 새 황제가 '코르시카에서 벼락출세를 한 시골뜨기'가 아니라, 고대 로마의 영웅에 필적하는 존재라는 점을 강조한다.

실내 가구는 이전 시대에 유행했던 유려한 곡선이 특징인 로코코 양식에서 남성적인 직선을 기조로 한 신고전주의 디자인으로 바뀌었다. 호사스러운 의자에 먼저 주목해 보자. 이 의자 하나에도 나폴레옹이라는 인물 자체를 상징하는 모티프가 넘쳐난다. 팔걸이에 붙어 있는 둥근 장식에는 별무늬가 있고, 다리에는 나폴레옹의 머리글자인 N자를 넣었으며, 월계수 잎으로 장식했다. 팔걸이와 방석 부분에 사용한 빨간 벨벳에는 금실로 벌을 몇 마리 수놓았다. 이 곤충 역시 새 황제가 제정한 문장 중 하나인데(공식 문장으로는 독수리를 사용했다.) 이전까지 프랑스 왕가가 사용했던 '백합꽃' 문장을 한꺼번에 싹 없앤 셈이다.

나폴레옹이 왜 꿀벌을 선택했는지에 대해서는 여러 설이 있다. 질서와 근면, 풍요의 상징이기 때문에, 또는 꿀벌의 생태계가 한 사람의 위대한 인물을 중심으로 조직된 현 정권과 유사하기 때문이라는 이유를 들 수 있다. 또한 고대 이집트에서 2대 왕권의 엠블럼으로서 백합과 꿀벌을 대비시켰다는 사실에 착안하여, 보나파르트 가문이 지금까지 이어져 온 부르봉 왕가와 길항 관계에 있다는 점을 표명하기 위해서라는 이유도 있었다.

어떤 이유에서든 문장의 쇄신은 필요했다. 어떻게 대관식에서 역

대 루이 왕들과 똑같이 푸른색 바탕에 금색 백합을 새긴 법복을 걸치게 하겠는가? 그런 생각에서 나폴레옹의 무거운 법복에는 진홍색 바탕에 금빛 꿀벌을 새겼다. 날개를 펼쳐 흩어지며 날아가는 수많은 꿀벌이었다. 집무실 가구에 새긴 꿀벌이 날개를 접고 있는 까닭은 의자에 사용한 문양이기 때문이다. 꿀벌처럼 하루 종일 바쁘게 날아다니듯 일을 한 나폴레옹이라 할지라도 앉을 때는 다리를 접는다는 의미를 포함했을지도 모른다.

나폴레옹의 가슴 언저리에는 빛나는 훈장이 달려 있다. 다섯 방향으로 뻗어 나간 은제 훈장 가운데에는 새들의 왕자인 독수리가 새겨져 있다. 바로 그 유명한 '레지옹 도뇌르(Legion d'Honneur)'다. 이 그림이 그려진 해로부터 10년 전인 1802년에 나폴레옹이 직접 제정했던 새로운 훈장이다.(프랑스 혁명 이후 모든 훈장이 폐지되었다.) 오랫동안 군인으로 복무해 왔던 만큼 남자들이 얼마나 훈장을 좋아하는지를 잘 알고 있던 나폴레옹은 "훈장 따위를 장난감이라고 생각하는 이들도 있겠지만, 그러한 장난감이 바로 사람을 움직이게 한다."라며 실로 정곡을 찌르는 발언을 남겼다. 호기롭기 그지없는 태도다. 화가 다비드도 레지옹 도뇌르 훈장을 받았다.

그림 속 마흔세 살의 나폴레옹은 불룩한 아랫배에 볼살이 두툼한 외모가 눈에 띈다. 문서에 찍을 도장을 쥔 왼손도 오동통하여 꽤 비만인 듯하다. 십수 년 전 다비드가 나폴레옹을 젊고 예리함 그 자체로 묘사한 스케치와는 꽤 다른 모습이다. 하지만 바꿔 말하면 중년의 관록이 풍긴다고도 볼 수 있다. 왜냐하면 1796년 이탈리아 원정에 종군한 한 사병이 당

시 스물여섯 살이던 젊은 최고사령관을 처음 봤을 때의 인상을 다음과 같이 기록했기 때문이다.

> 용모, 태도, 몸짓, 그 어떤 것도 우리의 눈길을 끌지 못했다. …… 왜소하고 빈약하며 창백한 얼굴, 크고 검은 눈, 야위고 푹 꺼진 뺨. 이탈리아 원정군의 지휘를 맡기 시작했던 무렵의 보나파르트는 어느 누구로부터도 호감 어린 시선을 받지 못했다.(프랑수아 비고 루시옹, 『나폴레옹 전선종군기』 중에서)

무엇보다 이 글의 저자 프랑수아 비고 루시옹(François Vigo-Roussillon)은 나폴레옹의 첫 인상이 저러했던 이유를 냉정히 분석했다. 당시 장군은 대부분 귀족 출신이었고, 외모가 근사해야 뽑히는 경우가 많았기에 "말하자면 우리는 언제나 미남의 지휘를 받아 왔다."는 것이다.(앞의 책) 아무래도 엘리트로는 보이지 않았던 나폴레옹을 처음에는 얕보는 눈길이 많았지만, 계속되는 승리가 그의 외모를 눈부신 오라로 감싸서 드디어 황제 자리에 걸맞은 풍모까지 갖추게 되었다.

집무실에 서 있는 초상을 남긴 이 무렵이 나폴레옹 인생의 절정기였다. 당시 보나파르트 왕조는 반석처럼 견고하게 여겨졌다. 2년 전에는 조제핀과 이혼하고 명문가 중에서도 명문가인 합스부르크 가문의 공주를 (억지로) 왕비로 삼아 후계자도 얻었다. 자신을 닮은 영리한 아들이었다. 이 아이를 위해서라도 제국을 더욱 확장하여 예전 스페인 합스부르크 가문처럼 '해가 지지 않는 나라'(온 세계에 걸친 광대한 영토였기에 어디에서도 태양을 볼 수 있다는 의미)로 만드는 일이 목표였다. 어쩌면 아주 먼 옛

날 로마에 버금가는 대제국을 건설하는 것도 허황된 꿈은 아니었으리라. 황제의 야망은 날로 커져 갔다.

그림의 왼쪽 아래, 책상의 다리 장식인 사자상 바로 옆에는 유럽 지도를 무심히 펼쳐 놓았다. 끝이 말려 있어 뒷면이 보이는데 거기에 라틴어로 다비드의 이름과 이 작품이 완성된 해인 '1812'를 써 놓았다.

　1812년. 이 연도의 의미를 눈치 챈 사람도 적지 않을 것이다. 나폴레옹이 너무 바빠 화가 앞에서 포즈를 취할 시간도 없었던 까닭 역시 짐작할 수 있다. 전 유럽을 전쟁터로 만들어 놓고도 성에 차지 않았던 그가 러시아로까지 진격했던 것이 바로 이 해였다. '새벽의 황제'는 다시금 운명의 결단을 내린 참일지도 모른다. '자, 드디어 러시아 정복이다!'

　지금껏 패배를 몰랐던 영웅호걸이 러시아의 혹한과 노련한 적장에게 처절하게 박살나 버린 일을 후세의 우리는 잘 알고 있다. 예전에 두 번이나 쉽게 이겼던 러시아군이었기에 아무리 자신만만했어도 상대편 지휘관이 미하일 쿠투조프(Mikhail Kutuzov)로 바뀌어 전략이 크게 변했다는 사실을, 우여곡절 끝에 모스크바까지 당도했지만 비참하게 패하고 달아나야 했던 사실을 우리는 알고 있다. 65만 명의 대군 가운데 살아서 프랑스로 돌아간 병사의 수는 겨우 3만 명이었던 사실을, 또한 역사를 통해 우리는 이미 알고 있다. 다만 집무실의 본인만은 아직 모른다. '끝과 시작'을 예감조차 하지 못하고 있는 것이다.

　나폴레옹을 격파했던 러시아 총사령관 쿠투조프의 곁에는 공교롭게도 다비드와 같은 천재 화가는 없었다. 대신 후세의 천재 작가 톨스토이가 『전쟁과 평화』에서 붓이 아니라 글로 그를 찬미한 바 있다.

그해 6월 말부터 반년 가까이 이어진 공방에서 쿠투조프에게 주어진 병력은 나폴레옹 군사의 3분의 1 수준인 23만 명에 불과했다. 게다가 예순일곱 살의 뚱뚱한 이 노장은 말에 올라타는 것도 힘겨워 했고 회의 자리에서는 꾸벅꾸벅 말뚝잠을 자기 일쑤였다. 그래도 부하들로부터 절대적인 인기와 신뢰를 얻었다고 한다. 정면으로 맞붙으면 나폴레옹을 이길 수 없다고 판단한 쿠투조프는 끝도 없이 광대한 러시아 땅을 최대한 이용했다. 큰 병력이 맞서는 전투는 절대로 시도하지 않았고, 게릴라전을 펼쳐 부지런히 치고 빠지는 전략을 반복했다. 그것도 자기 다리를 씹어 끊고 달아나는 문어처럼 마을과 부락을, 밀밭과 가축을 다 태워 버린 후 퇴각하는 식이었다. 이와 동시에 다른 부대가 나폴레옹 군대에 식량을 운반하는 후속 병참부대를 습격하는 전략을 세웠다.

이렇게 나폴레옹이 이끄는 대군은 러시아 땅 깊숙한 곳으로 유인을 당해 초토 속 어디에서도 먹을 것을 구하지 못하고 영양실조와 질병으로 쓰러져 갔다. 게다가 러시아의 맹렬한 겨울 추위가 여느 때보다 빨리 찾아와 쿠투조프에게 힘을 보탰다. 나폴레옹은 늘 펼쳐 왔던 자기 스타일의 전투가 불가능했다. 아니, 오히려 쿠투조프가 나폴레옹식 전법을 교묘히 봉쇄했다고 말하는 편이 옳다.(나카노 교코, 『명화로 읽는 로마노프 왕가의 열두 이야기』, 고분샤신서, 2014 참조)

톨스토이는 두 명의 장군을 '운명'이라는 키워드로 대비했다. 신이 정한 운명을 자신의 힘으로 바꿀 수 있다고 교만하게 과언했던 나폴레옹, 그리고 운명을 받아들이면서 자신에게 유리하게 흘러가도록 때를 기다리고 이를 극복하면서 불리하다고 판단될 때는 상처를 최소화했던 쿠투조프.

운을 자기편으로 만든다는 의미는 이런 것임을 말해 주는 쿠투조프의 승리는 많은 생각거리를 던져 준다. 또 한편으로 운명과 맞서서 옥처럼 결연히 부서져 갔던 나폴레옹이 공과를 떠나 인기가 높은 이유도 이해가 간다.

자크 루이 다비드 역시 나폴레옹의 몰락으로 인한 소용돌이에 휩쓸렸다. 왕정복고 시대가 시작되자 그는 브뤼셀로 망명한 뒤, 그곳에서 생을 마감했다.

수수께끼를 푼 끝에

+ 모로의
「오이디푸스와 스핑크스」
+ 슈투크의
「스핑크스의 입맞춤」

5

오이디푸스 신화(그리고 이를 모태로 삼은 소포클레스의 그리스 비극)만큼 운명에 관해 생각하게 만드는 이야기는 없다.

운명은 불가피한 것일까. 아무리 도망치려 해도 도망칠 수 없는 걸까. 아무리 싸우고 맞서 보려 해도 패배가 결정되어 있을 뿐일까. 그렇다면 인간의 의지란 또 무엇일까. 운명은 숙명과는 어떻게 다른 걸까. 아니면 운명을 미리 알고자 하는 것 자체가 그 운명을 끌어당기는 꼴이 되는 것일까…….

무대는 황량한 태곳적 그리스. 테베의 왕 라이오스는 자신의 아들에게 살해당한다는 신탁을 받고 왕비 이오카스테 사이에서 태어난 젖먹이 아들을 처치해 버리려고 한다. 갓난아기는 발에 못이 박힌 채 산속에 버려졌다. 다행히 지나가던 목동이 발견하여 아직 자식을 낳지 못해 걱정하던 먼 나라 코린토스의 왕에게 바쳤다.

발이 부어 있었기 때문에 '퉁퉁 부은 발'이라는 뜻의 오이디푸스라는 이름을 갖게 된 남자아이는 왕자로 길러졌고 성인이 되자 미래를 알기 위해 신탁을 받으러 떠난다. 하지만 무시무시한 운명, 즉 "아비를 죽이고 어머니를 아내로 맞이한다."라는 예언에 충격을 받은 오이디푸스는 코린토스로 돌아가지 않고 정처 없는 방랑의 길을 떠나게 된다.

세월이 얼마나 지났을까. 오이디푸스는 어느 날 좁은 삼거리를 지나가다 앞에서 오는 화려한 마차와 맞닥뜨려 길이 막히게 되었다. 서로 비켜라, 못 비킨다 하며 실랑이가 일어났고 격한 싸움으로 번져 오이디푸스는 마차에 타고 있던 남자와 마부를 죽이고 말았다. 다른 하인 한 명은 도망쳤다.

말 그대로 복선으로 뒤얽힌 미스터리 그 자체다. 이미 온갖 스토리를 접해 웬만하면 놀라지 않는 현대인들도 뜻밖의 전개라는 생각을 하게 될 것이다. 핵심으로 바로 치고 들어가는 이야기의 원초적인 파괴력에 우리는 압도당하지 않을 수 없다.

물론 오이디푸스가 죽인 그 남자가 바로 라이오스 왕이다. 서로가 아버지와 아들이라는 사실을 알지 못한 채, 신탁 중 하나가 이루어지고 말았다.(그렇다면 또 하나의 신탁은 어떤 식으로 실현될까?) 한편 이 살인 사건에는 목격자도 있었다. 바로 도망친 하인이다.(그렇다면 틀림없이 그가 나중에 결정적인 증언을 하게 될 것이다.)

삼거리에도 의미가 있다. 십자로와 마찬가지로 몇 갈래의 길이 교차하는 삼거리는 특별한 장소다. 신비롭고 다면적인 성격을 품고 있고, 시간과 공간이 만나거나 나쁜 영령이 모이는 장소이기에 인생의 기로에서 선택을 해야 하는 때를 가리킨다. 오이디푸스는 자기도 모르는 사이에 선택에 내몰렸고 운명이 이끄는 대로 선택을 했다. 그리고 운명은 계속 진행되어 갔다.

오이디푸스는 어느덧 자신이 태어난 고향 테베에 당도했다. 나라는 대혼란 상태였다. 왕이 행방불명되었고 마을 어귀에는 사람의 얼굴에 짐승 몸을 한 스핑크스가 진을 치고 앉아 있었다. 그리고 행인에게 수수께끼를 내어 풀지 못하면 곧바로 달려들어 잡아먹었다. 스핑크스를 퇴치하면 테베의 왕위를 물려줄 것을 약속한다는 소식을 듣고 용감한 젊은 이들이 속속 괴물이 사는 골짜기로 몰려들었다.

스핑크스는 여인의 머리와 가슴, 사자의 몸, 뱀의 꼬리를 가지고 날개까지 달린 괴물이었다. 오이디푸스에게 "아침에는 네 발, 점심에는 두

발, 밤에는 세 발을 가진 것은 무엇인가?"라는 수수께끼를 던졌다. 오이디푸스가 바로 '인간'이라고 정답을 말하자 스핑크스는 낭떠러지에서 몸을 던져 스스로 목숨을 끊었다.

이집트에서 피라미드를 수호하듯 세워져 있는 스핑크스는 머리가 사람이고 몸은 사자의 모습을 하고 있는데, 이를 두고 지배자가 백수의 왕의 몸을 빌려 자신에게 적수가 없음을 과시한 신성한 존재로 여겼다. 따라서 스핑크스는 왕, 드물게는 여왕의 얼굴을 한 경우도 있었다.

　　반면 고대 그리스에서 스핑크스는 새와 짐승과 인간의 잡종 형상을 한 잔학한 괴물이며 인생에 관한 수수께끼를 던지는 존재였다. '아침'은 아기가 네발로 기어 다니듯 인생의 초기를, '점심'은 두 발로 자유롭게 걸어 다니는 인생 대부분의 시기를, '밤'은 지팡이라는 세 번째 발이 필요한 노년기를 의미한다. 목숨을 건 이 수수께끼 승부에서 오이디푸스는 예지를 발휘해 이겼다. 하지만 과연 진정한 승리였을까? 인생의 수수께끼를 푼다는 것은, 오히려 운명의 덫에 빠진다는 의미가 아닐까?

테베 사람들은 스핑크스를 물리친 젊고 새로운 왕 오이디푸스를 환호하며 맞이했다. 라이오스 왕의 부인이었던 이오카스테는 그대로 오이디푸스의 새 왕비가 되었다. 두 사람은 정답게 살면서 아이 넷을 낳고 훌륭히 나라를 다스렸다.

　　하지만 행복했던 시간도 10년쯤 지나자 가뭄으로 흉년이 들고 역병이 만연하면서 테베에도 차차 불행이 닥쳐오기 시작했다. 신탁에 따르면 이 나라에 묻은 부정한 피를 씻어 내지 않고선 어찌할 도리가 없다고

했다. 오이디푸스 왕은 피의 저주가 이전 왕의 행방불명과 관련이 있다고 생각하여 진상 규명에 나섰지만 의혹은 좀처럼 밝혀지지 않았고, 마치 자신의 그림자를 쫓는 듯한 느낌을 받았다. 그래도 그는 무엇에 홀린 듯 스스로 수수께끼를 풀어내야만 했다.

젖먹이였던 자신을 구해 준 목동이 나타났고, 삼거리에서 도망친 라이오스 왕의 시종이 등장하면서 친부모라 믿었던 코린토스의 왕과 왕비가 양부모라는 사실을 알게 되었다. 그리고 결국은 사랑하는 아름다운 부인이 친어머니였다는 사실마저 밝혀졌다.

오이디푸스는 한탄하며 절규한다. "아아, 태양이여, 빛이여! 너를 보는 것도 오늘이 마지막이다. 나는 자식을 낳지 않아야 하는 자에게서 태어나, 관계해서는 안 되는 자와 연을 맺고, 죽여서는 안 되는 자를 죽였던 것이다!" 그러고는 자신의 두 눈을 찔러 장님이 되어 또다시 정처 없는 유랑 길에 오른다. 어머니이자 아내였던 이오카스테는 진실을 알고 목을 매어 이미 삶을 마감했다.

음산하면서도 강렬한 매력을 뿜는 이 이야기는 오페라, 연극, 소설, 영화로 만들어졌고, 프로이트에 의해 '오이디푸스 콤플렉스'라는 심리학 용어로도 쓰이면서 사람들의 입에 오르내렸다. 프로이트의 학설에 따르면 남자아이는 아버지를 자신의 앞길을 가로막는 적으로 상정하여 극복하고자 하며, 애착의 대상인 어머니와 더욱 가까이 맺어지기를 무의식적으로 바란다고 한다. 요컨대 오이디푸스는 이성의 빛이 닿지 않는 어두운 무의식의 세계에서 자신의 바람을 성취했다는 의미다.

문화가 다른 동양에서는 거의 받아들여지지 않는 설이며, 요즘은

서구에서도 부정적으로 보는 시선이 많다. 그럼에도 불구하고 억압된 성의 에너지를 시사한다는 점에서는 묘한 흡인력을 가진다. 바로 그렇기에 오이디푸스 콤플렉스라는 말이 쉽게 잊히거나 사라지지 않는 것이리라. 그리고 우리는 누구나 이 신화를 만들고 입으로 전하고 다양한 작품으로 완성했던 사람들의 마음에 깊이 공감하여 오이디푸스 이야기에 작은 떨림을 경험하는 것이다.

그렇다면 화가들은 이 이야기를 어떻게 생각했을까. 신화나 구약성서에도 살육과 성에 대한 이야기가 넘쳐나서, 다양한 장면이 반복해서 그림의 주제가 되곤 했다. 오이디푸스 이야기에서 화가들은 스핑크스의 조형에 관심을 집중했다고 말할 수 있다. 적어도 명화로 기록된 작품 중에서는 신탁 장면이나 삼거리에서 벌어진 부친 살해 장면, 어머니와의 결혼식이나 진상이 드러나는 장면을 그린 사례는 없다. 오이디푸스 신화에 관한 그림은 그리스 시대의 항아리 그림을 비롯하여 스핑크스를 그린 경우가 압도적으로 많다.

 그중에서 가장 유명한 작품이 귀스타브 모로(Gustave Moreau, 1826~1898)가 그린 「오이디푸스와 스핑크스」다. 화가는 머리가 다소 큰 듯한 장발의 오이디푸스를 붉은색 창을 들고 있는 나체로 묘사했다. 그의 오른손이 어디로 향해 있고 어떤 동작을 취했는지 이 그림에서는 전혀 알 수 없다. 그렇다고는 해도 결점은 여기까지다. 오이디푸스가 내뿜는 안광은 날카롭고 생생하며, 가슴께까지 뛰어오른 스핑크스를 두려워하는 기색도 없고 미동조차 하지 않는다.

귀스타브 모로

「오이디푸스와 스핑크스」

1864년

캔버스에 유채, 206×105cm

메트로폴리탄 미술관(미국)

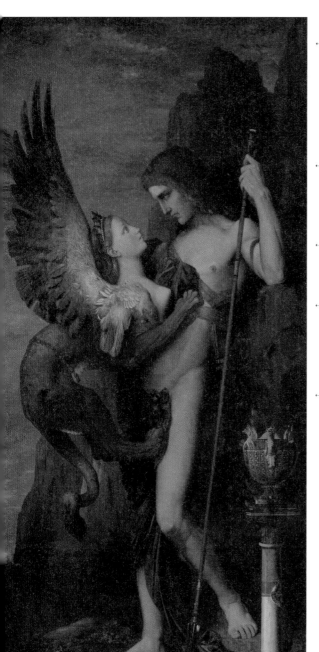

깎아지른 듯한 첩첩산중의 풍경

오이디푸스는 이마에서 똑바로 떨어지는 그리스식 콧날을 가진 미남으로 묘사했다.

얼핏 보면 미녀이지만, 피에 주린 이빨을 내비치고 있는 스핑크스

스핑크스는 앞다리로 오이디푸스의 옷자락을 잡아채며 뛰어들지만, 정답을 듣는 순간 얼어붙어 버리는 장면을 묘사했다.

희생자로부터 뺏은 붉은 산호 목걸이를 배에 두르고 머리에는 티아라를 쓴 스핑크스

희생자의 한쪽 손이 무상하게도 바위를 움켜쥐고 있다.

배경은 절벽이 우뚝 솟은 험준한 산이다. 불온한 빛을 띤 하늘에는 구름이 흘러간다. 벼랑 아래쪽으로는 새들이 날아다닌다. 스핑크스와 오이디푸스의 발밑에는 이미 목숨을 빼앗기고 잡아먹힌 희생자의 한쪽 발과 뼈, 그리고 죽음이 너무나도 원통한 나머지 바위를 부여잡은 손가락도 보인다.

괴물은 사자라기보다 큼지막한 개 정도로밖에 보이지 않는다. 날개는 이상할 정도로 크며 흰 날개의 깃털이 숄처럼 어깨를 장식하듯 뒤덮고 있다. 장식이라는 말을 꺼내고 보니, 머리에는 진주가 박힌 티아라를 올렸고, 몸통에는 빨간 산호처럼 보이는 목걸이를 두르고 있다. 희생자에게서 빼앗은 것이리라. 옅은 갈색의 몸통에는 혈흔이 군데군데 묻어 있고 털도 헝클어져 지저분해 보인다. 이와 반대로 단정하고 가지런한 눈매와 콧날을 가진 젊고 환한 옆얼굴과, 뾰족하리만큼 볼록 솟은 가슴이 아름답다.

이미 수수께끼 풀이는 끝난 상태다. 스핑크스는 지금까지 다른 이들이 그랬던 것처럼 오이디푸스도 대답하지 못하리라 생각하고 덤벼들었던 참이다. 스핑크스의 작은 입술 사이로 드러난 이빨이 그 조급한 마음과 피에 굶주린 야성을 제대로 보여 준다. 그렇지만 의외로 오이디푸스는 침착함을 잃지 않고 정답을 말했다. 말을 마치고 입을 굳게 다문 상대방에게 경악한 스핑크스는 깜짝 놀라 눈을 크게 뜨고 오이디푸스를 바라본다. 그런 얼어붙은 한 순간, 승자와 패자의 교차하는 시선이 드라마틱하다.

프랑스 화가 귀스타브 모로와는 꽤 다르게 스핑크스를 묘사한 이가 있

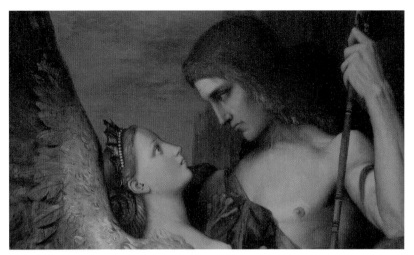

극적으로 눈길을 주고받는 오이디푸스와 스핑크스(부분 확대)

스핑크스에게는 날개가 달려 있지 않고 하반신의 형태도 확실치 않다. 털북숭이 야수 같기도 하고, 그저 모피를 걸치고 있는 것 같기도 하다.

풍만한 가슴이 늘어져 있지만 마냥 젊은 느낌은 아니다.

스핑크스의 손은 오이디푸스가 쓰러지지 않도록 등을 받치고 있다.

오이디푸스는 왼손으로 스핑크스의 목덜미를 꼭 부둥켜안고 있어서 키스를 끝내고 싶지 않은 마음을 암시한다.

프란츠 폰 슈투크

「스핑크스의 입맞춤」

1895년

캔버스에 유채, 162.5×145.5cm

부다페스트 국립 미술관(헝가리)

다. 바로 독일 화가 프란츠 폰 슈투크(Franz von Stuck, 1863~1928)였다. 제작 시기도 모로가 작품을 그린 해로부터 30년 정도 지난 세기말이라 팜파탈이 빈번하게 그림의 주제가 되었던 무렵이다.

이 그림을 보면 모로의 작품이 얼마나 명쾌하며, 빈틈없이 준비하여 묘사했는지를 새삼 알 수 있다. 슈투크는 이러한 점을 조금도 참작하지 않았다. 스핑크스의 신체는 털북숭이 야수의 모습이긴 하지만 사자인지 혹은 어떤 다른 생명체인지 정확히 알 수 없고 날개도 없다. 배경 역시 지옥의 화염처럼 붉을 뿐이다. 다만 괴물이 바위 위에 앉아 있는 것은 확실하다. 머리카락이 앞쪽으로 흘러내려 얼굴이 보이지 않지만 처절할 정도로 아름다운 모습이리라. 입맞춤을 받은 남자의 황홀한 표정이 이를 증명한다. 이제 남자는 바로 잡아먹힐 운명이지만 이 순간만큼은 아무런 상관이 없다고 생각하고 있을 것이다. 아니, 무언가를 생각할 틈조차 없는 몰아의 경지에 빠져 있을지도 모른다.

이 작품은 하인리히 하이네(Heinrich Heine)의 시에서 영감을 받아 그려졌다고 한다. 스핑크스의 부름을 받으면 왜 성애의 쾌락 끝에 쓰디쓴 죽음을 맞이하고 마는지, 천년 동안 그 수수께끼를 끊임없이 생각해온 우리에게 가르침을 달라고 애원하는 사랑의 시다.

슈투크는 스핑크스의 가슴을 무르익어 늘어진 과일처럼 표현하여, 앞으로 벌어질 어머니와의 운명을 암시하려 했는지도 모른다. 어쨌건 회화 예술에서 여성이 아니라 남성의 쾌락을 이 정도로 선연하게, 그리고 관능적으로 그린 작품도 드물 듯하다.

귀스타브 모로는 성서나 신화의 주제를 현란한 색채를 사용해 환상적인

분위기로 그려 낸 화가였다. 만년에는 추상 작품에 이끌리기도 했다.

　　프란츠 폰 슈투크는 아르놀트 뵈클린(Arnold Böcklin)의 영향을 받은 독일의 상징주의 화가다. 요염한 에로스의 표현에서 슈투크의 작품이 가진 독자성이 잘 드러난다.

알렉산더 대왕,
이렇게 싸웠다

✦ 알트도르퍼의
「알렉산더 대왕의 전투」

6

눈앞이 아찔해지는 하늘과 땅의 묘사. 풍경화인 동시에 역사화인 이 그림은 세밀하면서도 장대한 기상을 남김없이 드러내고 있다.

현대를 살아가는 우리에게도 경이로울 정도이니, 비행기도 컴퓨터 그래픽도 몰랐을 당시 사람들에게는 얼마나 큰 충격이었을까. 너무나 웅대한 세계가 담겨 있어서 그림의 세로 길이가 여성의 평균 신장 정도밖에 되지 않는다는 사실을 잊어버리곤 한다.(작품 크기는 약 160×120cm) 병사의 얼굴이나 첨탑, 수목 등은 밀리미터 단위로 보인다. 미니어처로 표현했다고는 하지만 북방의 화가답게 한 획도 소홀히 여기지 않고 치밀하게 정성을 들여 그렸다. 편집증적이라고까지 말해도 될 정도로 열중하고 또 열중한 흔적이다.

푸른 하늘에는 파도의 물보라처럼 요동치는 구름, 바다에는 적란운처럼 끓어오르는 파도, 그리고 지상의 인간들까지 파도와 구름을 따라 격렬하게 소용돌이치며 거품이 일 듯 진동한다. 전투다! 결전이다! 저 멀리 산과 건물들까지도 뒤흔드는 격돌이다! 선명한 색깔의 깃발들이 펄럭이고 창끝이 빛난다. 쓰러진 말이나 전사자를 밟고 넘어가며 철갑옷을 입은 남자들과 터번을 두른 남자들이 목숨을 걸고 싸우고 있다. 홀연히 하늘에 떠 있는 라틴어 명판이 진분홍빛 천을 날개처럼 나부끼며 그림 속 장면을 설명한다. "알렉산더 대왕은 페르시아군 보병 10만 명과 기마병 1만 명을 무찌르고 다리우스 3세의 어머니와 처자식을 포함하여 약 1000명의 병사를 포로로 잡아 승리를 거두었다."

기원전 333년에 일어난 '이소스 전투'를 묘사한 것이다. 마케도니아의 알렉산더가 이끄는 그리스 연합군이 소아시아를 정복하고자 출정하여 이소스 만에서 결정적 승리를 거둔 싸움이다. 이 전투로 인해 200년

달무리가 진 초승달은 이슬람
세계의 패배를 상징한다.

라틴어 명판은 지금 지상에서
벌어지고 있는 '이소스 전투'를
설명한다.

웅장한 하늘과 땅을 묘사한 이
그림은 그다지 크지는 않지만
압도될 만큼 세밀한 묘사를 보
여 준다.

떠오르는 태양은 유럽 세계의
승리를 상징한다.

야영지에는 텐트가 늘어서 있
다.

주인공인 알렉산더 대왕조차
수많은 인파 속에 매몰된 모습
이다.

알브레히트 알트도르퍼

「알렉산더 대왕의 전투」

1529년

목판에 유채, 158.4×120.3cm

알테 피나코테크(독일)

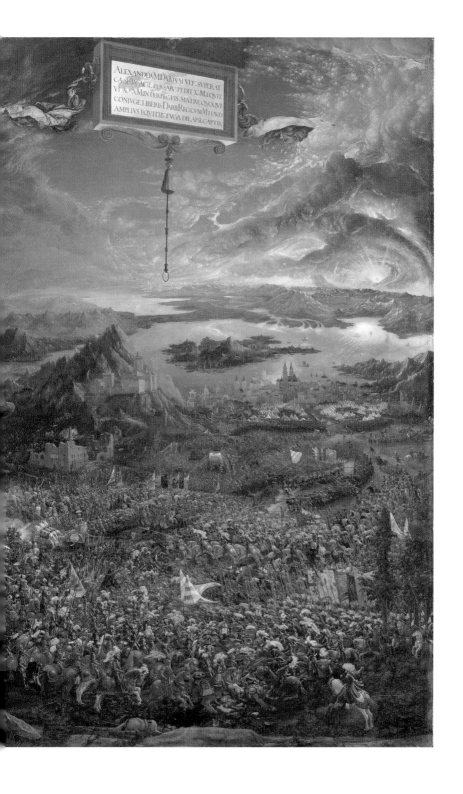

ALEXANDER M.DARIVM VLT:SVPERAT
CÆSIS IN ACIE PERSAR:PEDIT:C.MEQVIT
VLTRA M.IN PERFECTIS.MATRE QVOQVE
CONIVGE:LIBERIS DARII REG:CVM M.HAVD
AMPLIVS EQVITIB:FVGA DILAPSI CAPTIS.

가까이 지속되던 페르시아의 아케메네스 왕조는 멸망하고 말았다.

그림의 중앙 왼쪽에는 세 마리의 백마가 끄는 전투용 마차 위에서 뒤를 돌아보며 달아나는 다리우스 3세의 모습이 보인다. 다리우스를 맹렬히 추격하는 이가 희대의 영웅 알렉산더 대왕이다. 긴 금색 창을 쥐고 말에 올라탄 날렵한 모습이다. 그림이 묘사하는 상황은 페르시아군의 완전한 패배를 의미한다. 그림 오른쪽 위에서 눈부시게 떠오르는 아침 해는 알렉산더를 상징하며, 왼쪽 상단의 야윈 초승달(이슬람의 상징)을 희끄무레하게 만드는 역할을 한다.

명판에 적힌 대로 알렉산더는 진중에 뒤처져 있던 다리우스 3세의 가족을 포로로 삼았다. 이때 사로잡은 왕녀(다리우스의 딸)를 나중에 왕비 중 하나로 맞이했다.(당시는 일부다처제였다.) 신하들에게도 적국 출신 여성과의 결혼을 명하여 영토적으로, 인종적으로 다른 문화와의 융합을 도모했다. 이 동방 원정이 헬레니즘 문화의 출발이 되었던 셈이다.

후세의 로마 제국 못지않은 대제국을 이룩한 알렉산더 대왕은 영웅에게 어울리는 몇 가지 전설의 주인공이기도 하다. (주신 제우스와 인간 사이에서 태어난) 반신반인 헤라클레스의 자손이라거나, 예수와 마찬가지로 동정녀에게서 태어났다거나, 아무도 성공하지 못했던 고르디아스의 매듭◆을 풀었다는, 아니 풀었다기보다 단칼에 끊어 버리면서 "운명은 개척하는 것이다."라고 거침없이 외쳤다는 전설이다.

하지만 잘 알려져 있듯 알렉산더 대왕은 인도 원정에서 귀환한 후 얼마 지나지 않아 서른네 살의 젊은 나이로 요절했다. 이소스 전투로부터 불과 10년이 지난 때였다. 제국은 분열했고 대왕의 어머니도, 아들도, 왕비들도(물론 다리우스 3세의 딸을 포함하여) 암살이나 처형을 당해 알렉

◆ 고르디아스가 고르디온을 건설할 때 자신의 수레를 신전 기둥에 복잡한 매듭으로 묶어 두었다는 신화에서 유래한 말이다. 알렉산더가 이 매듭을 단칼에 잘라 버림으로써 해결했는데, 발상의 전환으로 복잡한 문제를 쉽게 해결한다는 뜻으로도 쓰인다.

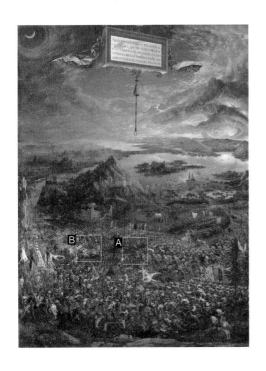

A. 맹추격을 펼치는 알렉산더 대왕

B. 도망치는 다리우스 3세

산더의 직계는 끊어지고 말았다. 이 그림처럼 우주적 시점에서 보면, 주인공 알렉산더 대왕조차 콩알 한 톨에 불과했다. 대자연 앞에서 인간의 행위는 얼마나 하찮고 허망한가.

우리가 이 작품을 보고 느끼는 이러한 감상은 다분히 현대적이라고 말할 수 있을지도 모른다. 왜냐하면 이 그림이 그려졌던 시대, 지금으로부터 약 500년 전의 유럽인에게는 마음 편히 그림을 감상할 수 있는 상황이 아니었기 때문이다. 그들에게는 너무나 직접적인 의미로 다가오는 그림이었던 것이다. 당시 "그리스가 이슬람에게 크게 승리를 거뒀다."라는 역사적 사실은 그야말로 중요한 의미였다.

알브레히트 알트도르퍼(Albrecht Altdorfer, 1480?~1538)에게 그림을 주문했던 이는 바이에른의 대공 빌헬름 4세였다.(이 작품은 지금도 뮌헨의 알테 피나코테크에 소장되어 있다.) 이소스 전투라는 주제를 선택한 데에는 물론 이유가 있었다. 일본 속담에서는 무서운 존재로 '지진', '낙뢰', '화재', '아버지' 등을 이야기하는데, 그리스도교 사회에서 공포를 느끼는 존재로는 '페스트', '늑대', '오스만 투르크'가 해당한다. 당시는 이들의 위협이 점점 높아 가던 때였다.

1453년 콘스탄티노플의 함락으로 유럽은 예전 비잔틴 제국(동로마 제국)의 수도를 오스만 투르크에게 빼앗겼고 도시 이름도 이스탄불로 바뀔 수밖에 없었다. 그 충격이 아직 가시지 않았던 1521년에는 베오그라드(현재의 세르비아)가 점령당했고, 다음 해에는 이슬람에 맞서는 보루였던 에게 해 남단 로도스 섬에서 성 요한 기사단이 분투하고 있었으나 끝내 섬을 버리고 시칠리아 몰타 섬으로 철수해야만 했다. 게다가 1526년

모하치 전투에서는 헝가리 영토의 3분의 1을 빼앗겼다. 당시 오스만 제국의 술탄은 강력한 왕권을 가지고 있던 술레이만 1세였다. 그의 지배 아래 오스만 제국은 최고 전성기를 맞이했고, 유럽 깊숙한 곳까지 이슬람이 침공해 와 유럽인들에게는 근심이 끊이지 않던 시대였다.

이대로라면 유럽 전역이 이슬람화될지도 모른다는 생각에, 그렇게 그리스도교 세계에 위기가 도래했다고 판단했기에, 먼 과거였던 이소스 전투의 승리 장면을 그림으로써 이른바 승리를 향한 기원을 했던 셈이다.(알렉산더 대왕 시대에는 아직 그리스도교도, 이슬람교도 생겨나지 않았던 때였음에도 불구하고 말이다.) 이 그림은 바이에른 대공이 1528년에 알트도르퍼에게 의뢰하여 이듬해인 1529년에 완성했다. 바로 1529년에 일어났던 사건이 '제1차 빈 포위'다. 이슬람이 침공하리라는 나쁜 예감은 맞아떨어졌지만 승리를 향한 기원은 일단 통했다고 할 수 있다.

때마침 정치적·종교적 격동기를 맞았던 터라 이 시대는 등장인물도 화려하다. 신성 로마 제국의 황제는 합스부르크 가문의 카를 5세였고, 프랑스의 지배자는 발루아 가문의 프랑수아 1세, 터키는 앞서 말한 술레이만 1세, 가톨릭의 총본산인 로마 교황은 클레멘스 7세였다. 프로테스탄트를 이끌던 루터는 이미 착실히 종교개혁의 궤도를 넓혀 가던 중이었다.

그 와중에 오스트리아와 스페인(두 쪽 모두 합스부르크 왕가) 사이에 끼어 있던 프랑스는 '적의 적은 동지'라는 듯 이교도였던 오스만 투르크와 동맹을 맺었다. 술레이만 1세는 프랑스가 움직이지 않는다면 손쉽게 오스트리아를 손에 넣을 수 있다고 생각하고 12만 명의 병력을 이끌고서 늦가을에 빈으로 갑자기 처들어갔다. 맞서 싸운 쪽은 카를 5세의 아

우(이후 신성 로마 제국의 황제 페르디난트 1세로 등극한다.)가 지휘하던 1만 6000명의 병사였다. 견고한 성채로 둘러싸여 있다고는 해도 병사들의 숫자로 보아 도저히 이길 가망이 없는 전투였다.

하지만 합스부르크의 행운은 여기서 발휘되었다. 오스만 투르크는 9월 말부터 3주 동안 빈을 에워싸고 압박했다. 또한 이들은 보급품이 오기를 기다렸지만, 수송하는 데 시간이 걸려 좀처럼 도착하지 않았다. 그러던 사이 북쪽 나라 특유의 이른 겨울이 찾아와 눈보라가 맹렬히 불어오기 시작했다. 결국 술레이만 1세는 퇴각을 명했다. 오스트리아가 이교도를 격퇴했다고 하기는 어렵겠지만 어쨌건 도시는 지켰기 때문에 승리라고 말해도 그리 이상하지는 않았다. 난생 처음 눈을 보고 기겁했던 사막의 군사들이 멀리 도망치고 말았다는 전설을 남기고 '제1차 빈 포위'는 끝이 났다.

포위만 되었을 뿐이라고 해도 합스부르크의 본거지인 빈이 까딱하면 이슬람교도의 손에 넘어갈 뻔했다는 사실은, 그리스도교 국가에게는 콘스탄티노플을 빼앗겼던 사건을 능가하는 충격이었다. 이러한 충격은 다음 번 포위가 시작되었을 때 대응할 수 있게끔 그리스도교 사회에 영향을 주었다. 제1차라는 말에서 짐작할 수 있듯 당연히 '제2차 빈 포위'도 있었다.

150년도 더 지난 1683년. 제2차 빈 포위에서 유럽 측 주인공은 신성 로마 제국의 황제이자 합스부르크 가문의 레오폴트 1세(일명 바로크 대제, 마리아 테레지아의 조부)와, 프랑스는 부르봉 왕가의 루이 14세(일명 태양왕)였다. 오스만 투르크의 통치자는 메메트 4세였지만 사냥에 빠진 무능한 왕

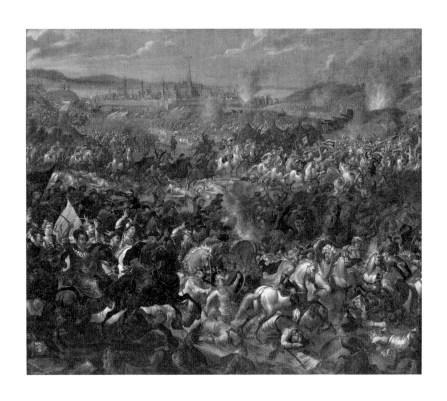

파우벨 카스테일스

「빈 전투」

1683~1685년

캔버스에 유채, 156,5×184cm

빌라누프 궁전(폴란드)

이었기에 야심이 넘치는 재상이었던 카라 무스타파 파샤가 실권을 쥐고 있었다.

공명심에 불타던 카라 무스타파 파샤는 합스부르크 영토를 노리고 먼저 시간을 들여 프랑스와 우호·친선 관계를 맺었다.(바로 이때 프랑스로 커피가 전파되었다고 한다.) 프랑스는 오스트리아, 영국, 네덜란드와 적대적 관계였기 때문에, '적의 적은 우리 편'이라는 예전과 같은 사고방식에 따라(도대체 프랑스인의 종교관은 어떻게 되어 있던 셈일까?) 오스만 투르크와 중립 약속을 맺는다.

카라 무스타파 파샤가 이끄는 오스만 투르크 군대는 지난번을 훨씬 웃도는 15만 명의 대군이었다. 날씨 때문에 패퇴했던 전철을 밟지 않기 위해 따뜻한 7월을 선택하여 침공해 왔다. 빈은 한층 더 강고하게 성벽에 보루와 경사면까지 쌓았지만, 급작스럽게 성곽이 포위되었을 때는 성 안에 1만 5000명의 병사밖에 없었다. 이번에야말로 함락되고 마는가 하는 위기감이 감돌았지만 오스트리아 측은 유럽 각국에 전령을 보냈다. 프랑스를 제외한 많은 나라가 지원군을 파견해 6만 5000명의 군사로 이슬람 군대와 맞설 수 있었다.

빈이 뚫리면 기독교 국가 전체가 위험해진다는 위기의식 아래 가톨릭도, 프로테스탄트도 한 덩어리로 뭉친 것이 승리의 요인이 되었음이 틀림없다. 석 달간의 공방 끝에 얻은 압도적 승리였다. 카라 무스타파 파샤와 병사들은 사방으로 흩어져 달아났고 카라는 본국으로 돌아간 후 처형당했다. 전사자 수를 말하자면 유럽 측은 4500명이었던 것에 비해 이슬람 측은 2만 명에 달했다. 이때 오스만 제국의 깃발에 사용된 문장인 초승달에서 크루아상이 생겨났다고 한다.

유럽이 세계 어느 곳보다 외교에 강하다는 사실을 다시금 깨닫게 하는 역사적 사건이다.

알브레히트 알트도르퍼는 독일 르네상스를 대표하는 화가 중 한 명이며, 풍경을 배경으로서가 아닌 순수한 풍경화로 그렸던 선구자이기도 하다. 판화도 많이 제작했으며 건축가로도 활동했다.

풍경화의 탄생

✦ 호베마의
「미델하르니스의 가로수길」

7

그림 속으로 불어오는 듯한 가벼운 바람, 드넓고 푸른 하늘 위로 덩어리 지듯 피어오르는 흰 구름, 날아가는 새들, 튼튼한 삼각 지붕을 얹은 농가, 어린나무를 기르는 밭, 드문드문 지나가는 행인, 저 멀리 보이는 교회……. 무엇보다 포플러 나무의 기이한 형태가 한번 보면 잊기 힘든 강한 인상을 남긴다.

이 작품은 뛰어난 대칭 구도와 더불어 원근법의 교본으로도 유명한 그림이다. 수레바퀴 자국이 몇 갈래로 나 있는 가로수길이 그림 안쪽 깊숙한 곳까지 이어진다. 어깨에 총을 멘 사냥꾼이 개와 함께 우리 쪽으로 걸어오는 중이다. 날씨와 아주 잘 어울리는 느긋하고 유연한 발걸음으로 걸어오는 것 같다. 소실점(원근법에서 안쪽 방향을 향해 선을 그었을 때 교차하는 지점)이 정확히 사냥꾼의 머리 부분과 일치하기 때문에 감상자인 우리는 아무래도 그와 맞닥뜨릴 것만 같은 느낌을 받는다. 그런 생각이 드는 순간, 우리 또한 300년이 넘는 시공을 초월해 이 가로수길의 산책자가 된다.

이곳은 네덜란드 남서부 자위트홀란트 주의 오버르플라케이(Overflakkee) 섬에 자리한 미델하르니스(Middelharnis)라는 마을이다. 지금은 인구가 늘어 2만 명에 가깝지만 17세기 후반만 해도 조용하고 작은 시골 마을이었다.

동양과는 달리 서양에서 풍경화의 탄생은 놀랄 만큼 늦었다. 인체가 지닌 아름다움에는 그토록 열광했던 서양인이 자연미를 대하는 감각은 다소 둔했다고 말하지 않을 수 없다. 물론 신화화나 종교화의 배경으로 자연을 그리기는 했지만, 자연을 독립된 주제로 다룬 풍경화는 17세기 네덜란드의 황금시대가 이루어 낸 장르였다. 메인데르트 호베마(Meindert

특이한 형태로 나뭇잎을 정리한 포플러 나무. 동양에서는 거의 보기 힘든 형태다.

이 그림에서처럼 하늘이 넓은 비율을 차지하는 구도는 네덜란드 풍경화의 특징으로 볼 수 있다.

메인더르트 호베마

「미델하르니스의 가로수길」

1689년

캔버스에 유채, 103.5×141cm

런던 내셔널 갤러리(영국)

수레바퀴 자국이 몇 갈래 보이는 질퍽거리는 가로수길

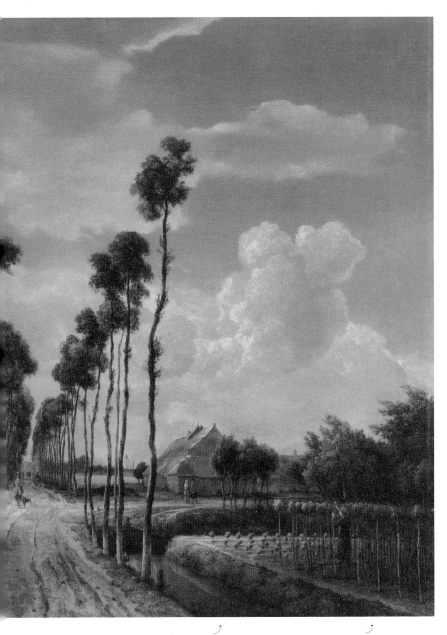

수로는 네덜란드가 물을 다스려
온 나라임을 알려 준다.

한 남자가 포플러 나무의 가지
치기를 하고 있다. 그림 속에서
는 어린 묘목부터 가로수로 늘씬
하게 자라기까지 세 단계를 볼 수
있다.

Hobbema, 1638~1709)가 그린 이 작품은 바로 풍경화가 탄생할 무렵을 대표하는 명작이다.

"이 세상은 신이 창조했지만, 네덜란드는 네덜란드인이 만들었다." 네덜란드 사람들이 가진 높은 자부심을 잘 드러내는 말이다. 여기에는 두 가지 의미가 있다. 하나는 독립 운동에 관한 이야기다. 네덜란드는 몇 세기 동안 신성 로마 제국의 영토였고, 15세기 말부터는 스페인 합스부르크 왕가의 지배를 받았다. 무거운 세금을 통한 착취와 가톨릭을 강요하던 종교적 속박 때문에 이 나라는 힘겹고 고통스러운 시절을 보냈다. 1568년 프로테스탄트의 반란에서 시작된 피투성이 저항 운동이 독립 전쟁이라는 큰 파도로 이어져 1609년 휴전 조약의 체결로 끝을 맺었다. 이 과정에서 네덜란드는 스페인의 멍에에서 벗어나 사실상의 자유를 되찾았다. 그러나 연방 공화국으로서 국제적으로 정식 승인을 받은 해는 1648년이었다. 네덜란드인은 실로 80여 년에 걸쳐 자신들의 나라를 만들어 갔다고 할 수 있다.

"네덜란드인이 만든 네덜란드"라는 말의 두 번째 의미는 말 그대로 '땅'과 관련이 있다. 네덜란드는 '홀란드'라고 불리기도 하는데, 먼저 '홀란드'라는 이름을 가진 나라는 없었다는 점을 말해 둘 필요가 있다.('앵글로인의 땅'이라는 뜻을 가진 '잉글랜드'라는 이름의 나라가 없었던 것과 마찬가지다.) 독립할 당시는 '네덜란드 연방 공화국', 그리고 현재 '네덜란드 왕국'이 정식 명칭이다. 홀란드는 네덜란드 서부에 속해 있던 주 이름인 '홀란트'에서 유래한 것이다.(앞서 언급한 미델하르니스도 자위트홀란트, 즉 남홀란트 주에 속해 있다.) 홀란트 지역이 네덜란드에서 정치·경제의 중심지였

사냥꾼의 머리가 정확히 소실점이 된다.

기 때문에 나라를 통칭하게 되어 지금도 영어식으로 홀란드라고 부르기도 한다.

'네덜란드'는 '낮은 땅'이라는 의미다. 말 그대로 평탄한 델타 지대인 네덜란드의 기복이라고는 고작 남동부 지역에 언덕이 조금 있을 뿐이다. 가장 높은 산의 정상도 321미터에 불과하다. 또한 내륙 지방의 호수와 늪이 영토의 6분의 1을 차지하고, 해발 0미터 이하의 낮은 지대가 국토의 30퍼센트에 가깝다. 네덜란드 사람들은 독립국이 되기 훨씬 전부터 자나 깨나 물을 다스리기 위한 싸움에 전념해 왔다. 제방을 쌓고 운하를 정비하고 꾸준히 간척하여 토지를 넓혀 왔다. 물을 통제함으로써 국가를 만들어 왔던 셈이다.

이러한 노력이 쌓이고 쌓여 네덜란드인의 질박하고도 근면하며 합리적인 정신이 길러졌다고도 이야기한다.(혹은 거꾸로 네덜란드인이 그러한 자질을 가졌기에 물을 다스리는 일이 가능했을지도 모른다.) "Let's go Dutch!(네덜란드식으로 하자, 즉 각자 계산하자!)"라는 표현이나 더치페이라는 용어는 지금도 많이 쓰이며, 네덜란드의 자전거 전용 도로(평탄한 지형이라 자전거로 다니기에 최적인 나라이기도 하다.)는 세계에서도 선구적이라고 할 수 있다. 더 나아가 자전거 전용 고속도로까지 마련한 점, 마약을 일정 부분 합법화하거나 안락사를 인정하는 정책은 네덜란드가 합리주의를 표상하는 나라라고 하는 이유다.

한편 대국 스페인에 용감히 맞선 역사와 성공적인 해외 무역에서 네덜란드인의 도전 정신이 드러나기도 했다. 이는 '튤립 버블'◆로 잘 알려진 전형적인 과열 투기 현상이나 남아메리카 아마존 강 유역에서 과감한 치수 지원 사업을 펼친 점, 요즘 지어진 '가라앉은 다리(sunken bridge,

◆ 17세기 네덜란드에서 튤립의 수요가 늘어나자 가격이 폭등했고, 당시 금융 강국이던 네덜란드는 선물 거래라는 새로운 금융 기법을 창안했다. 그러나 어느 순간 튤립 가격이 폭락하면서 많은 투자자가 파산하는 결과를 낳았다. 이후 튤립 버블은 거품 경제를 가리키는 대표적인 사건이 되었다.

수면 위에 매달지 않고 수면 아래로 잠기도록 설치한 다리)' 같은 발상의 전환을 설명하는 데 연결되기도 한다.

17세기부터 펼쳐 온 치수 사업에 관한 이야기로 돌아가 보자. 네덜란드의 상징인 풍차 역시 물과의 싸움에서 없어서는 안 되는, 이른바 무기라고 할 수 있었다. 풍차는 바람의 힘을 통해 시계 반대 방향으로 회전하는 거대한 날개바퀴를 갖춘 장비인데 가장 번성했을 때는 네덜란드에 1만 개나 있었다고 한다.(현재는 10분의 1 정도로 줄었다.) 제분용, 목재 제작용, 양모 압축용, 제지용, 착유용 등 용도는 다양했지만, 가장 중요한 쓰임새는 간척을 위한 배수 작업이었다. 제방 안쪽 바닷물을 길어 올리는 펌프 역할을 하기 위해, 또한 간척 후에도 수위를 유지하게끔 1년 열두 달을 쉬지 않고 큰 바퀴가 돌아가며 저지대의 수몰을 막았다.

　현대인은 잘 모르는 사실이지만 (등대에 등대지기가 있듯) '풍차지기'라는 직업도 존재했다. 대부분 풍차 옆에 딸린 작은 오두막에서 가족과 함께 살면서 풍향에 따라 풍차 날개의 각도를 조정하거나 설비 관리를 도맡았다. 당시 네덜란드 사람들은 풍차지기의 귀중한 노동을 감사하게 여겼다. 네덜란드인은 풍차를 나라의 수호신이라고 말할 정도로 우러러 보았는데, 이들의 간절한 마음을 떠올려 보는 것도 그리 어렵지 않다.

미델하르니스는 바다로부터도, 강에서부터도 조금 떨어진 위치였기에 이 그림에는 풍차가 등장하지 않는다. 대신 가로수길이 보인다.

　예로부터 가로수길은 왕후와 귀족이 사유지에 냈던 특별하고 개인적인 도로였고, 보기에도 아름다울 뿐만 아니라 우거진 나무가 시원한

그늘을 제공했다. 대부분 성 안 정원에 조성했지만 성곽 밖으로 가로수
길이 난 경우는 보통 성문이나 사적인 예배당 등과 직접 연결되었다. 따
라서 서민의 출입을 차단하여 선택받은 사람만 다닐 수 있는, 마치 레드
카펫과도 같은 길이었다. 당시에 제작된 동판화에는 한껏 몸치장을 한
귀족들이 가로수길을 어슬렁거리며 산책을 하고, 길 저편으로 밭일에 여
념이 없는 농민의 모습이 종종 등장하곤 했다.

하지만 새롭게 탄생한 독립국 네덜란드는 특수한 나라였다. 당시
주변국들은 어디든 절대주의 왕정 체제를 다지고 있었지만 네덜란드는
왕족과 귀족도, 가톨릭교회도 몰아낸 나라였기 때문이다.(총독이 명목상
최고 통치자였지만 의회가 존재하던 연방 공화정 체제였다.) 또한 이 시대는 자
연을 힘으로 굴복시킨 인공의 나라였던 네덜란드가 해외 무역을 통해
부의 축적까지 이루어 낸 황금기였다. 이제 가로수길은 더 이상 특권 계
급을 위한 것이 아니었고 시, 읍, 면이 공공사업으로 건설하여 국민 전체
에게 개방되었다. 길게 늘어선 나무도 당연히 장중함을 연출할 필요가
없었다.

포플러 나무는 그늘을 만들기 위한 가로수도 아니었다. 만약 그랬
다면 나뭇잎을 무성하게 두어야 했을 텐데 그림을 보면 일부러 가지치기
를 한 모습이다. 그림의 오른쪽 아래에서는 한 남자가 포플러 묘목의 가
지치기 작업을 하고 있다. 밭 안쪽에는 어린 포플러 나무가 자라고 있고,
남자가 베고 있는 것은 사람 키만 하지만 곧 가로수 높이로 다 자란 나무
가 될 것이다. 교배가 쉽고 성장도 빠른 포플러 나무는 맨 꼭대기 줄기인
우듬지에만 잎을 잔뜩 남겨 묘목의 형태를 정리한 후 아래쪽 가지는 쳐
낸다. 이렇게 잘라 낸 가지와 잎은 비료나 연료, 그리고 네덜란드의 명물

인 나막신의 재료로 삼았다.

네덜란드의 토양은 습기가 많아서 가죽이나 천으로 만든 신발은 금세 속까지 젖어 버렸다. 나막신이라면 발바닥까지 물기가 스며들지 않고 바닥 쪽이 젖으면 거꾸로 나무가 팽창해서 냉기를 막아 준다. 탄력성이 있고 가벼운 포플러 나무는 다루기도 쉬워 좋은 신발을 만들 수 있었다. 그림의 오른쪽 커다란 집 앞에서 이야기를 나누고 있는 두 사람도 나막신을 신고 있을 것이다.

포플러 가로수가 중요했던 또 하나의 이유는 지면에 뿌리를 내려 도로를 단단하게 지켜 내는 막중한 임무가 있었기 때문이다. 나무를 심는 일 역시 물을 상대로 한 투쟁이었던 셈이다. 거듭 말하지만 네덜란드는 습지대이고 북해에 인접한 미델하르니스도 해발 0미터다. 이곳의 가로수길은 땅을 높이 올려 다졌고 양쪽으로 수로를 만들어 놓았다. 농사에 필요한 수로였지만 비가 많이 내리거나 얼음이 녹으면 순식간에 물이 불어나 도로가 잠긴다. 이때 뿌리를 튼튼히 뻗은 가로수가 있다면 흙이 유실되지 않아 길도 쉽게 무너지지 않는다. 나뭇잎을 쳐내는 것도 같은 이유다. 잎을 그냥 두어 무성해지면 강풍이 불 경우 잎의 무게로 인해 나무가 꺾이기 쉽다. 무엇보다 포플러 나무는 잎의 수명이 1년이 채 안 되는 낙엽수라서 떨어진 이파리가 수로를 막아 버릴지도 모른다. 솜사탕처럼 하늘하늘하게 가지치기한 기이한 형태마저도 엄혹한 풍토를 이겨 내기 위해 지혜를 발휘한 결과였다.

어쨌건 이 그림은 아름다운 네덜란드의 마을을 그린 풍경화이지만, 그림을 뒷받침하는 자연관은 동양과는 전혀 다르다. 사계절마다 다른 정

서를 갖게 하는 자연과, 기복이 많은 땅이 지닌 특유의 아름다움을 있는 그대로 보면서 아껴 왔던 우리는 이 그림 역시 그런 감성으로 바라보기 쉽다. 하지만 네덜란드 풍경화에서 많이 등장하는 범선과 풍차, 운하, 수로는 물론이거니와 토양 자체도 결코 '있는 그대로'의 '자연'이라고는 말할 수 없다. 자연을 정복하고 만들어 낸 '인공의 풍경'이다. 그래서 화가는 의식적이건 무의식적이건, 그 풍경 안에 숨씨 있는 토목 기술과 네덜란드인으로서의 자부심을 담았다.

그렇다고 해서 동양의 전통 회화가 자연을 '있는 그대로'만 그렸다는 의미는 아니다. 회화적 효과를 노려 나뭇가지나 구불구불 흐르는 강물을 화가 나름대로 변형하여 그리기도 했다. 하지만 동양의 풍경화에서 가장 중요하게 여긴 것은 어디까지나 '자연 그 자체'에 있었다고 말하고 싶다. 이에 비해 네덜란드는 자연을 정복하여 만들어 낸 풍경을 그렸던 것이다. 이 작품처럼 무심코 보면 어떤 의미도 없는 듯한 풍경화일지라도, 여기에서 자연이라 말할 수 있는 대상은 하늘과 구름뿐이며 대지에 놓인 모든 것이 인간의 창조물이다. 호베마의 그림은 바로 이러한 의미를 전달하고 있다. 「미델하르니스의 가로수길」을 감상하는 네덜란드인은 틀림없이 그 의미를 이해했을 것이다.

좋고 나쁨 혹은 우열의 문제가 아니다. 자연을 다룬 동양과 서양(네덜란드)의 그림은 서로 차이가 있다고 말하고 싶을 뿐이다. 물과 끊임없이 맞서야 하는 운명을 개척했던 네덜란드는 해양 무역을 통해 물로부터 부를 축적할 수 있었다. 이렇게 자연에 대해 네덜란드 사람들이 품고 있는 생각은 복잡하고 다층적이다. 일본 역시 자연 재해로 시달렸던 오랜 역사를 가지고 있으며 이에 대한 생각도 복잡하고 중층적이지만, 그럼에

도 불구하고 일본인은 자연에 대한 투쟁이나 성과보다는 자연의 아름다움을 찬미하고 사랑하지 않을 수 없었던 듯하다.

메인더르트 호베마는 네덜란드 풍경화의 황금기를 이끌었던 또 다른 화가 야코프 판 라위스달(Jacob van Ruisdael)의 제자였다. 이 작품으로 정점에 올랐지만 인생의 후반기에는 무슨 까닭인지 붓을 잡지 않았다.

사고인가, 숙명인가

✦ 브라우네르의
「자화상」과「매혹」

8

러시아어 '포그롬(norpom)'은 원래 '파괴'라는 뜻이지만, 역사적으로는 '유대인을 향한 집단적이고 조직적인 박해 행위'를 일컫는 용어다. 단순한 차별에 그치지 않고 약탈, 폭행, 강간, 살육에 이르는 처참한 인종 탄압을 뜻하며, 특히 유대인이 많이 살던 러시아나 동구권(폴란드, 헝가리, 루마니아 등)에서 일어난 사건을 가리키는 경우가 많다.(이는 결국 나치의 홀로코스트로 이어졌다.)

포그롬은 몇 세기에 걸쳐 각지에서 단속적으로 발생하면서 피비린내가 진동하는 역사를 써 내려갔다. 19세기 후반부터 20세기 초반 러시아 혁명 전후에도 포그롬의 폭풍우가 불어닥쳤고, 여기서 살아남은 유대인은 전 세계로 낙엽처럼 흩어졌다. 물론 그 가운데 예술가도 포함되어 있었다. 저명한 화가를 예로 든다면 러시아의 마르크 샤갈(Marc Chagall)을 첫머리에 올릴 수 있다.(나카노 교코, 이연식 옮김,『신 무서운 그림』, 세미콜론, 2019 참조)

1887년 러시아의 유대인 강제 거주 지역♦에서 태어난 샤갈은 어린 시절 창밖에 러시아 경찰의 모습이 보이면 침대 밑으로 숨었다고 한다. 경찰이나 군인 중에서도 포그롬에 가담한 자가 있었기 때문이었다. 이후 샤갈은 홀로 파리로 떠나 화가로서 성공했고, 러시아 혁명이 일어나자 새로운 시대를 기대하며 귀향했지만 공산주의 체제에 실망하고 다시 파리로 돌아왔다. 곧이어 제2차 세계대전이 발발했다. 히틀러가 파리로 진군하자 뉴욕으로 망명했던 샤갈은 전쟁이 끝나고 나서야 겨우 프랑스 국적을 얻어 장수를 누리며 오랫동안 작품 활동을 이어 갔다.

격동의 시대에 휘말린 삶이었지만 샤갈의 작품은 언제 어디서나 높은 평가를 받는다. 누구도 흉내 낼 수 없는 독특한 세계, 그리고 혁명

♦ 오늘날 벨라루스에 속한 도시 비텝스크(Vitebsk)를 말한다. 샤갈의 대표작 가운데 「도시 위에서」와 「지붕 위의 바이올린」 등은 자신의 고향인 비텝스크를 배경으로 그린 작품이다.

이전의 러시아 전통과 융합한 유대인 문화가 아름다운 색채와 날렵한 붓 터치로 표현되어 사랑을 받았기 때문이다.

한편 이 글의 주인공인 루마니아 출신의 유대인 화가 빅토르 브라우네르(Victor Brauner, 1903~1966)는 샤갈보다 열여섯 살 아래로 1903년에 태어났다. 네 살 때 몰도바 농민 봉기가 일어나 포그롬이 발생했던 까닭에 브라우네르 일가는 독일 함부르크로 이주했다. 3년 후에는 귀국했지만 아홉 살 때 발칸 전쟁이 발발하여 유대인에게 다시 힘겨운 상황이 펼쳐지자 빈으로 떠났고 2년 후에 되돌아왔다. 그 후 부쿠레슈티에 있는 미술대학에서 그림을 배운 뒤 스물두 살에 파리로 진출했다.(이후 몇 번이나 파리와 고향을 오가면서 생활한다.)

샤갈과 마찬가지로 브라우네르도 자신이나 가족이 포그롬의 폭력을 직접 경험하지는 않았다. 하지만 유럽 중에서도 반유대주의 정서가 가장 심했다고 알려진 루마니아에서 태어나 감수성이 예민한 어린 시절부터 겨우 목숨을 부지했던 피난 체험은 그에게 지울 수 없는 트라우마로 남았다. 세월이 흐른 뒤, 그는 루마니아에서의 기억은 공포밖에 없었다고 회상했을 정도다.

브라우네르의 부친은 제재소 관리를 맡아 경제적으로는 비교적 풍요로운 편이었다.(그래서 루마니아 노동자로부터 증오의 대상이 된 측면도 있었다.) 또한 젊은 시절 유행했던 심령학에 빠져 영매나 타로 점술사를 집으로 초대해 혼령과 교류하는 모임 등을 열기도 했다. 불온한 정치적 상황 속에서 언제 일어날지 모를 포그롬이나 위험을 점성술을 통해 빨리 알아차려야 한다고 생각했기 때문이었을지도 모른다. 브라우네르는 이

처럼 오컬트적인 환경에서 자라났기에 그 영향이 회화에도 반영되었다고 할 수 있다.

브라우네르의 형은 의사였고 누이는 음악학자, 동생은 사진가였다. 아버지의 반대도 있었지만 브라우네르는 열세 살 때부터 미술을 공부하기로 결심했다. 파리와 부쿠레슈티를 오가며 개인전을 열었고, 샤갈과도 교류했다. 샤갈과 브라우네르의 차이는 재능에 있었다. 샤갈이 일찍이 유일무이한 세계를 창조했던 것에 비해, 브라우네르의 개성은 좀처럼 뚜렷하게 어떤 방향으로 결정되지 못했다. 그렇다고 파블로 피카소(Pablo Picasso)처럼 하나의 세계를 확립한 후 파괴하고 다시 다른 세계로 나아가는 식도 아니었다. 파울 클레(Paul Klee) 같기도 하다가, 폴 세잔(Paul Cézanne) 같기도 하다가, 살바도르 달리(Salvador Dalí) 같기도 한 작품들을 제작하면서 기나긴 모색기를 이어 갔다.

어떤 의미에서 이런 모습은 20세기에 태어난 미술가가 공통적으로 겪었던 고뇌라고도 말할 수 있다. 르네상스, 바로크, 로코코, 신고전주의, 낭만주의, 사실주의, 그리고 인상파처럼 비교적 긴 기간으로 많은 화가를 묶을 수 있었던 '미술사의 시대'는 끝나고, 마치 한 사람이 하나의 화파라고 말할 수 있을 정도로 다양한 장르가 난립하는 시대로 접어들었다. 야수파, 입체파, 소박파(naive art),♦ 초현실주의, 네오 다다, 팝 아트 등이 등장했다. 무엇을 어떻게 그려도 가능했던 자유는 압도적 재능의 소유자가 아닌 한, 화가에게 오히려 괴로움을 안겨 줬다.

브라우네르는 오늘날 쉬르리얼리즘(surrealism, 초현실주의) 화가로 알려져 있다. '쉬르(sur)'는 접두사로 '초(超)'를 뜻하고 리얼리즘은 곧 현실주의다. 따라서 '현실을 넘어선' 회화를 가리킨다. 그의 작품은 주로

♦ 정규 미술 교육을 받지 않고 기존의 화법에 구애받지 않으면서 자신이 그리고자 하는 대상을 자유롭고 소박하게 표현하는 미술 경향을 말한다. 대표적 화가로 앙리 루소가 있다.

꿈, 무의식, 비일상적 이미지를 바탕으로 기묘하고 으스스한 세계를 표현한 그림이 많다. 살바도르 달리, 폴 델보(Paul Delvaux), 조르조 데 키리코(Giorgio de Chirico), 호안 미로(Joan Miro) 등이 쉬르리얼리즘 화가로 유명하다.

아쉽게도 브라우네르의 이름은 어지간히 상세하고 전문적인 미술 서적이 아니면 잘 등장하지 않는다. 그렇다고 완전히 무명의 화가는 아니라서 그의 이름은 이번 글에서 다룰 신비로운 초상화와 결부되어 사람들에게 강한 인상을 남기곤 한다.

1930년, 스물일곱 살이 된 브라우네르는 다시 파리를 향해 떠났다. 지난번 2년간의 파리 체재 이후 병역 문제로 인해 다시 부쿠레슈티로 귀향했기 때문이다. 이번에 파리에서 생활하는 동안에는 같은 건물에 살던 이브 탕기(Yves Tanguy)와 알베르토 자코메티(Alberto Giacometti)와도 알고 지내게 되었다. 그리고 그들의 소개로 초현실주의자들과 친교를 맺을 수 있었다.

왠지 기분 나쁘고 으스스한 느낌이 드는 이 「자화상」은 이듬해인 1931년에 그린 작품이다. 즉 파리에서의 새로운 생활과 새로운 자극을 주었던 교우관계로 인해 밝은 희망으로 가득 차 있던 시기의 작품이다. 물론 그는 진짜로 외눈이 아니었으므로 걸쭉하게 녹아내리는 듯한 눈을 가진, 이토록 섬뜩한 모습이었을 리가 없다. 브라우네르는 그날따라 한가했기 때문에 작은 자화상이라도 그려 볼까 마음먹고 거울에 자기를 비춰 보았다고 한다.

알브레히트 뒤러가 스스로를 예수 그리스도에 빗대어 그린 자화

상처럼 브라우네르도 정면을 향해 화면 밖을 똑바로 쳐다보고 있다. 머리카락이 꽤 벗겨져 이마가 훤하다. 갸름한 얼굴, 곧은 콧날, 여성스럽고 선명한 입술, 가느다란 눈썹과 큰 눈. 실제로 단정한 용모였다고 하는데, 거울에 비쳤을 또 하나의 눈까지 제대로 그렸다면 흠 잡을 데 없이 잘생긴 젊은이의 얼굴이었으리라. 다만 그랬다면 어떤 위엄이나 정열도, 특별히 시선을 끄는 자신만의 개성도 드러나지 않았을지도 모른다. 그저 그런 시시한 초상화가 되었을 것 같다. 화가 역시 그런 생각을 했던 듯하다. 훗날 그는 다음과 같이 말했다고 한다. "조금만 더 기발하게 생각해 보자 하고 외눈박이로 그려 보았다."

거울에 비친 모습은 좌우가 바뀌어 있다. 따라서 그림에서 상처 입은 오른쪽 눈은 현실에서는 왼쪽 눈이 된다. 어쩌면 브라우네르는 피카소가 청색시대에 그렸던 걸작 「라 셀레스티나」의 모델인 외눈박이 뚜쟁이 노파가 마음에 스쳐 지나갔을지도 모른다.(화면 속 그녀의 뭉개진 눈은 왼쪽이며, 실제로도 왼쪽 눈이 멀어 있었다고 한다.) 어찌됐건 브라우네르는 그림 속 자신의 눈에 상처를 냈다.

같은 시기 브라우네르는 데 키리코풍이기도 하고 미로풍으로도 보이며, 어찌 보면 살바도르 달리풍이기도 한 「지중해 풍경」이라는 작품을 제작했다. 이 그림에 등장하는 남자는 D라는 알파벳이 달린 막대기에 찔려 한쪽 눈이 관통을 당했다. 나중에 이 D가 의미를 갖게 된다. 그밖에도 눈을 주제로 한 그림을 강박관념에 사로잡힌 듯 그리기도 했다.

1935년, 첫 개인전이 좋지 않은 평을 받자 브라우네르는 부쿠레슈티로 갔다가 3년 후 또다시 파리로 돌아왔다.

빅토르 브라우네르

「자화상」

1931년

목판에 유채, 22×16.2cm

퐁피두 센터(프랑스)

화가는 인물상을 연습하기 위해 종종 거울을 보면서 자화상을 그린다. 따라서 좌우가 반대로 표현되기에 실제로 상처 입은 눈은 왼쪽이 된다.

자화상을 그릴 무렵에는 얼굴 어디에도 상처는 없었다. 하지만 화가는 평범한 작품이 되어 버릴 듯해 기발함을 노렸다고 말했다.

화면 전체를 갈색조로 표현했지만 양쪽 옷깃 부분만 밝은 푸른색으로 칠했다.

자화상이 유명해진 계기는 바로 1938년 여름, 다시 돌아온 파리에서 일어난 사건이었다. 브라우네르는 언제나처럼 친구들과 모여 술을 마시고 저녁을 먹었다. 그 자리에는 초현실주의 화가로 함께 활동하던 오스카르 도밍게스(Oscar Dominguez, 머리글자 D)와 에스테반 프랑세스(Esteban Francés)가 있었다. 평소 사이좋은 친구들이었지만, 사소한 문제가 다툼으로 번져 하마터면 치고받고 싸울 뻔한 지경까지 이르렀다. 브라우네르가 말리려고 프랑세스를 안았다. 그러자 도밍게스가 근처에 있던 유리잔을 던졌다. 깨진 유리잔의 날카로운 조각은 프랑세스가 아닌 브라우네르를 직격했다. 그것도 왼쪽 눈을. 안구는 아래로 흘러내렸고 병원으로 이송되었지만 손쓸 새도 없이 왼쪽 눈을 적출할 수밖에 없었다. 7년 전에 그렸던 자화상 모습 바로 그대로였다.

"그림에게 습격을 당했다." 브라우네르는 이렇게 말했다고 한다. 이 사건을 어떻게 생각해 볼 수 있을까. 그저 우연에 지나지 않는다고 잘라 말할 수도 있을 것이다. 하지만 우연치고는 너무나 절묘해서 등골이 서늘해진 사람도 적지 않을 듯하다. 실제로 이 사건 직후 「화가의 눈」이라는 논문이 발표되기도 했다.

사람은 미래를 미리 알 수 있을까. 무의식이 미래를 알고 있기에 과거에서부터 계속 앞날을 예고해 주는 걸까? 미래의 일을 지각할 수 있는 힘은 항상 공포를 동반하며 오컬트적인 것을 신봉하는 특수한 방법으로 길러지는 걸까?

브라우네르가 젊고 반듯한 자신의 얼굴을 그림 속에서 왜 이렇게까지 섬뜩하게 상처를 입혔는지가 수수께끼로 남았다. 단지 '기발하게' 그려 보려는 이유였다면 뒤러처럼 성스럽게 그리거나, 배경이나 상황을

빅토르 브라우네르

「매혹」

1939년

캔버스에 유채, 64×54cm

샌프란시스코 현대미술관(미국)

얼마든지 '기발'하게 묘사했을 수도 있었을 것이다. 인간이라는 존재는 공격을 당하면 아마도 가장 먼저 눈을 보호하는 듯하다. 심장이나 머리를 찔리면 죽는다는 사실을 알고 있어도, 우리는 눈을 훼손당하는 일을 극단적으로 두려워한다. 본능이 그렇게 시키기 때문이다. 설령 그림이었다고 해도, 자신의 눈을 도려내는 행위에는 어딘가 심상치 않음을 느낄 수밖에 없다.

한쪽 눈을 잃은 후 브라우네르의 작품 세계는 '키메라(chimera)의 시대'라고 불린다. 배경이 옅은 연무로 뒤덮인 듯한 특징이 나타나는데 (1939년 작품 「매혹」을 예로 들 수 있다.) 하나뿐인 눈 때문에 실제로 사물이 일시적이나마 흐릿하게 보인 탓일지도 모른다. 이 시대에 제작한 환상적이고 기묘한 취향을 지닌 작품들은 지금까지도 화가의 대표작으로 남아 있다. 브라우네르에게 이 「자화상」은 틀림없이 '운명의 그림'이었다.

빅토르 브라우네르가 세상을 떠난 1966년, 그해 베네치아 비엔날레 회화 부문에 그가 프랑스 대표로 뽑혔다. 평생 유럽을 전전했지만 삶의 마지막은 프랑스인으로서 몽마르트르 묘지에 묻혔다.

크리놀린의 여왕

✦ 빈터할터의
「외제니 황후」

9

19세기 독일에서 활동한 프란츠 사버 빈터할터(Franz Xaver Winterhalter, 1805~1873)는 유럽 주요 국가의 거의 모든 왕족에게 초상화 제작을 의뢰받아 동분서주했던 화가였다. 이른바 '왕실 어용 초상화가'라고 할 수 있을 것이다.

그림의 왕도는 역사화라고 생각했던 권위적인 아카데미가 아무리 무시하려고 해도 부와 인기는 빈터할터의 몫이었다. 오스트리아 합스부르크 왕가의 엘리자베트 황후, 영국 하노버 왕가의 빅토리아 여왕, 러시아 로마노프 가문의 알렉산드로브나 여대공의 모습은 (이미 사진의 시대가 시작되었음에도 불구하고) 빈터할터의 붓이 만들어 낸 이미지로 세상에 각인되었다.

빈터할터는 17세기 플랑드르 출신의 위대한 선배 초상화가 안토니 반 다이크(Anthony van Dyck)에게 배웠던 기법, 즉 더할 나위 없이 우아하고 더할 나위 없이 낭만적으로 대상을 미화하는 방법을 마다하지 않았다. 의상의 질감이나 번쩍이는 보석과 장신구를 탁월한 기교로 표현했을 뿐 아니라, 세부 묘사에도 세심한 주의를 기울였다. 인물을 마치 연극 무대 속 주인공처럼 보이게끔 다양한 배경과 포즈로 담아내어 의뢰인에게 큰 만족감을 주었다.

빈터할터의 장기가 유감없이 발휘된 작품 「외제니 황후」는 1855년에 열린 제1회 파리 만국박람회(엑스포)에 출품되어 높은 평가를 받았다. 가로 4미터가 넘는 큰 화면에 실물 크기의 미녀가 모여 있는 모습은 마치 꿈결 속 장면 같다. 막 피어난 꽃보다 아름다운 여인들은 남자 따위는 필요 없다는 듯 독특한 친밀감을 풍기며 울창한 숲속에 빙 둘러 앉아 있다. 만약 누드로 그려졌다면 신화 속의 세계로 느낄 법도 하다. 처녀신

깊은 숲속, 화가는 그림 감상자에게 신화 속의 세계를 연상하게끔 유도한다.

미녀로 유명했던 외제니의 얼굴은 모두가 알고 있을 정도였다. 설령 모른다고 해도 머리 위치가 누구보다 높고, 옆에 있는 여성의 선망 어린 시선을 통해 이 여인이 주인공임을 알 수 있다.

곱슬머리로 말아서 얼굴 옆으로 드리우는 헤어스타일도 당시 유행이었다.

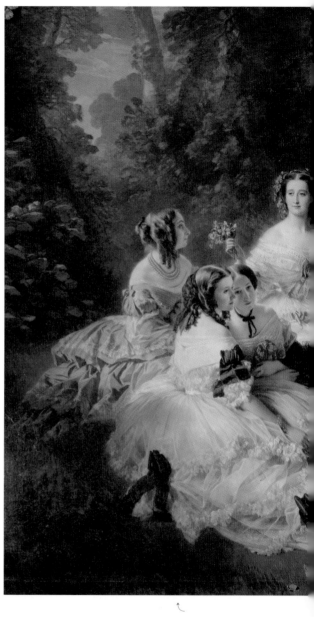

프란츠 사버 빈터할터
「외제니 황후」
1855년
캔버스에 유채, 295×420cm
콩피에뉴 성 미술관(프랑스)

스커트 안에는 전형적인 크리놀린을 갖춰 입었다.

커다란 모자도 당시 유행했다.
영화 속 스칼렛 오하라도 이런
모자를 썼다.

이자 달의 여신 디아나(아르테미스)와 그녀를 에워싼 님프들을 묘사한 그림으로 볼 수도 있을 것 같다.

디아나로 빗댄 주인공은 프랑스 보나파르트 왕가 나폴레옹 3세와 혼인한 지 얼마 안 된 젊은 황후 외제니 드 몽티조(Eugénie de Montijo)다. 외모의 특징으로 알려진 처진 눈꼬리와 처진 눈썹을 비롯해 어깨선이 완만하며, 앞가르마를 탄 머리는 리라(라일락) 꽃으로 장식하고 손에도 꽃을 들고 있다. 흰색 비단 드레스에 달린 리본도 라일락 색, 즉 그녀가 무척 좋아했던 연보랏빛이다. 오른쪽 여인은 외제니를 열렬한 시선으로 바라보고 있다. 화가가 감상자에게도 같은 시선을 요구하고 있음을 알 수 있다. 아무튼 외제니는 당시 아름답기로 이름 높았던 엘리자베트 황후와 함께 어느 쪽이 더 매력적인가 하는 국제적 논쟁을 불러일으켰을 정도였다.

19세기 후반은 전례 없이 아름다운 왕비들의 시대였다고 말할 수 있다. 보통 정략결혼이라고 하면, 종교나 국제 정치의 세력 균형을 최우선으로 삼아 다른 나라 왕족 출신 가운데에서 신부를 골랐기 때문에, 신분은 고귀했지만 외모는 어딘가 부족한 경우가 많았다. 아름다움은 오히려 애첩이 독점하는 요소였는데 왕의 애첩이 당당히 궁정 활동에 등장하는 일에는 대부분 비판적인 시선을 보냈다. 하지만 왕정 자체에 대한 회의적인 시각이 생겨나면서 왕의 사랑을 받는 젊고 아름다운 왕비가 왕실의 인기에 기여하는 바가 커졌다. 세상 사람들은 젊고 아름다운 귀족을 선호한다는 사실이 명백해지자 왕실의 위상이 비교적 낮았던 나라에서는 신분이 그렇게 높지 않아도 용모가 아름다운 여성을 왕비로 삼는 편이 유리하다는 인식이 생겨나기 시작했다.

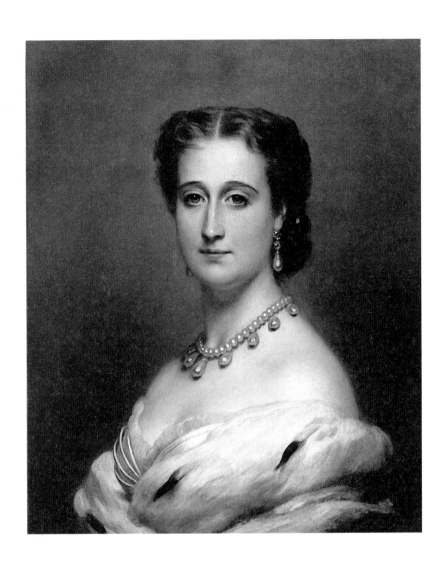

프란츠 사버 빈터할터

「외제니 황후의 초상」

1864년

캔버스에 유채, 60.7×50.2cm

콩피에뉴 성 미술관(프랑스)

외제니도 왕족은 아니었다. 스페인 귀족의 딸로서 아버지가 세상을 떠나자 여백작의 지위를 물려받았지만, 그 정도 지위로는 대국 프랑스 제2제정의 황후까지는 어울리지 않는다고 생각하는 이들이 많았다. 결혼이 결정되자 영국의 빅토리아 여왕이 '천한 혼약'이라고 말했다거나 나폴레옹 3세의 신하까지도 '치욕'을 느꼈다고 언급하는 등 떠들썩한 소동이 일어나기도 했다.

그렇지만 나폴레옹 3세 본인도 유서 깊은 왕조의 후계자라고 하기에는 무리가 있었다. 초대 나폴레옹 1세가 희대의 영웅이었음은 틀림없지만, 코르시카의 몰락한 귀족 출신이라서 어차피 "어디서 굴러먹던 개뼈다귀인지 모를 놈"이라는 말을 듣기도 했다. 그런데 3세는 나폴레옹의 직계조차도 아닌 데다 조카(동생의 아들)였다. 게다가 공화제 시대에 대통령으로 선출된 이후, 스스로 쿠데타를 일으켜 황제를 자임했던 까닭에 이웃나라 왕실로부터 싸늘한 눈초리를 받을 수밖에 없었다. 이 때문에 신하들은 초대 나폴레옹이 합스부르크 가문의 황녀를 맞이했듯, 격식 있는 왕가의 공주를 왕비로 받아들여야 한다고 주장하며 외제니와의 결혼을 반대했다.

그럼에도 불구하고 '백부의 후광'을 입은 마흔네 살의 황제와 스물여섯 살의 스페인 여성은 '낭만적인 결혼'을 강행했다. 부르봉 가문이었다면, 혹은 다른 나라의 왕가였다면 너무 뒤처지는 집안이라고 기피했을 것이다. 하지만 우아했던 외제니는 화려함을 좋아하는 나폴레옹 3세의 기대에 부응해 궁정을 화사하게 일으켜 세웠다. 여주인으로서 손님을 격식 있게 접대했고 외교 면에서도 당당하고 완벽하게 제 역할을 다했으며(나중에는 정치에도 개입하게 된다.) 건강한 후계자도 낳았다.

신흥 부르주아 계급과의 차별화를 도모하기 위해 외제니가 목표로 삼은 것은 18세기 로코코 시대의 우아하고 아름다운 궁정을 재현하여 다시 세간의 이목을 집중시키는 일이었다. 예전부터 외제니는 루이 16세의 황후였던 마리 앙투아네트에 심취해 있었던 까닭에 유품을 모아 전시회를 열거나 앙투아네트를 흉내 내어 자신도 패션 리더로서 프랑스 패션 산업에 공헌하기 위해 애썼다. 밤마다 무도회를 열어 최신 유행하는 호화로운 드레스를 선보였으며 한 번 입은 의상은 두 번 다시 걸치지 않았다고 한다. 1860년대에 찾아온 '제2의 로코코 시대'에서 외제니는 '크리놀린(crinoline)의 여왕'이라는 별명으로 통했다. 크리놀린이란 이 그림 속 여성 모두가 입고 있는 풍성하게 부풀린 스커트를 말한다.

크리놀린의 어원은 '말총'이나 '말의 털'을 의미하는 크린(crin)이다. 외제니가 아직 스페인에 있었을 무렵인 1840년대부터 치맛자락이 잘 펼쳐지게 하려고 입었던 속치마인 페티코트를 말털로 짰다.(대체로 뻣뻣한 리넨 같았기 때문에 여기서 '크리놀린'이라는 말이 생겨났다.) 그런 속치마를 입는 이유는 무엇보다 스커트를 풍성하게 부풀리기 위해서였다. 초창기에는 길고 짧은 페티코트나 스커트를 몇 장씩 겹쳐 입었지만(열두 장을 입었다는 기록도 있다.) 그것만으로는 생각만큼 예쁘고 풍성하게 부풀릴 수 없었다. 그래서 심을 넣어 보려는 시도로 넘어갔다.

　　먼저 밖에서 보이지 않도록 비단이나 캐시미어 같은 옷감 속에 말총으로 심을 짜 넣고 조금 딱딱하게 만들어 곡선 형태를 갖추었다. 하지만 말총으로 짠 스커트를 겹쳐 입으면 터무니없이 무거워지기 때문에 다음 단계를 고심했다. 말총으로 만든 페티코트 한 벌을 스커트 안에 받쳐

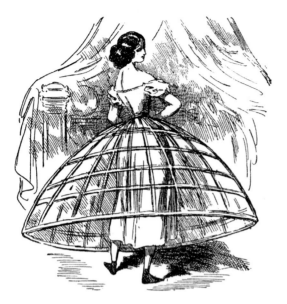

크리놀린(C. E. 옌센, 『캐리커처 앨범(*Karikatur-Album*)』에 수록된 삽화)

입어 지탱하는 것이 1840년대식 크리놀린이다. 플란넬(flannel)로 짠 긴 속옷바지에 크리놀린을 입고 형태를 갖춘 후 그 위에 견직이나 모슬린 같은 얇은 천으로 만든 스커트를 몇 장씩 겹쳐 입는 방식인데, 입고 벗는 데 시간이 오래 걸릴뿐더러 여성들은 스커트가 제대로 부풀지 않아 여전히 불만스러웠다. 그러다 1850년대 후반, 즉 외제니가 황후로서 확고한 지위를 쌓아 가던 무렵 드디어 획기적인 발명품이 등장했다. 철의 시대에 걸맞은 '신(新) 크리놀린'의 탄생이었다. 삽화를 보면 한눈에 알 수 있듯이 긴 속치마 위에 얇고 가벼운 강철을 이용해 새장 형태로 만든 테두리를 장착하는 방식이다.(아이디어를 낸 사람이 큰 부자가 되었을 만도 하다.) 이 형태가 더욱 진화하여 부채처럼 접어서 개어 놓을 수도 있게 되었다. 이전보다 의자에 앉기에도 훨씬 쉬워졌다.

더 이상 말총은 필요하지 않았지만 크리놀린이라는 명칭은 계속 쓰여 철제 테두리 페티코트가 붙은 드레스 전체를 가리키는 말로 바뀌었다. 외제니가 '크리놀린의 여왕'이라고 불린 까닭은, 키가 크고 허리가 잘록하지 않으면 어울리지 않았던 이 드레스를 세련되고 맵시 있게 입어서 유럽 전역, 아니 신대륙 미국에까지 유행시켰기 때문이다. 남북전쟁을 배경으로 한 영화 「바람과 함께 사라지다」(빅터 플레밍 감독)에서 '서던 벨(Southern Belle, 남부 출신의 예쁜 아가씨)'이 모두 크리놀린 드레스를 입고 있던 장면을 떠올릴 수 있다. 1860년대에는 크리놀린이 최고조로 부풀어 올라 치맛자락이 무려 직경 2미터나 되던 시대였다.

그렇다고는 해도, 풍성하고 날렵한 스커트 아래 다들 '새장'을 하나씩 두고 있다는 사실에 대해 남성은 어떻게 생각했을까? 어렵사리 옷을 벗겼는데 그런 것을 보았을 때 흥이 깨져 버렸을까, 아니면 도리어 더

흥분했을까. 현대인으로서는 잘 이해하기 힘들 것이다. 다만 남성이 에스코트하기 어려워졌던 점은 분명하다. 기댈 수 있게끔 팔을 빌려줄 수도 없고, 사랑하는 연인 곁에 다가가 앉기도 힘들었을 것이다. 거부당했다는 기분이 들었을 수도 있다. 애가 타고 화가 났을까, 아니면 거꾸로 더 불타올랐을까. 그 역시 알 수 없다. 다만 당시 미학을 전공한 어느 노교수가 진심으로 화를 내며 신문에 크리놀린을 비판하는 글을 실은 적이 있다. 크리놀린은 장소를 너무 차지하고 남자에게 도전하는 물건이기에 "뻔뻔스러우며" 게다가 "인간의 체형에 그릇된 개념을 준다."라고 썼다.

하지만 어떤 패션이 유행할 때 그 유행을 따르지 않는 이가 불평을 쏟는다 해도 소용없는 일이다. 왜냐하면 아무리 불편하고 옆 사람에게 폐를 끼치며 바보 같고 우스꽝스러워 보여도 일단 근사하다고 여겨지면 지겨워질 때까지는 멈추지 않는 것이 인간이기 때문이다. 남성 역시 악취미로 가득하다고 볼 만한 코드피스(codpiece, 사타구니에 차는 장식용 또는 보호용 주머니)를 여봐란듯이, 그것도 200여 년에 걸쳐 애용하지 않았던가.

코드피스는 전쟁터에서 몸을 보호하기 위해 용병이 먼저 사용하다가 차차 왕족과 귀족에게 퍼져 나갔다. 즉 아래에서 위로 유행한 드문 사례다.(나카노 교코, 이연식 옮김, 『무서운 그림』, 세미콜론, 2008 참조) 한편 크리놀린은 위에서 아래로 전파되는 패션의 통상적인 흐름에 따라, 신분이 낮은 이들도 애용하기 시작했다. 부엌에서 허드렛일을 하는 여인도, 시장에서 물건을 파는 여성도, 농촌 아낙도 크리놀린을 즐겨 입었다.

그러고 나서 크리놀린의 위험성이 명확하게 드러나기 시작했다. 스커트가 풍성하게 부푼 모양을 강조하기 위해서 코르셋으로 허리를 최대

한 졸라맸기 때문에 건강에 좋을 리 없었다.(「바람과 함께 사라지다」에도 스칼렛 오하라가 기둥을 끌어안고 흑인 유모에게 끈을 당기게 하는 인상적인 장면이 있다.) 숨이 가빠지면서 기절할 수도 있었다. 장시간 착용한 결과 호흡 곤란으로 사망하는 사례가 신문에 보도되기도 했다. 더 무서운 일은 스커트가 과하게 부푼 탓에 시야를 가려 구석구석까지 보지 못한다는 점이었다. 옆이나 뒤가 전혀 보이지 않자 외출했을 때 마차 바퀴에 스커트가 빨려 들어가는 사고가 빈번하게 발생했다. 실내에서는 (움직이다가 이리저리 부딪혀 세간을 때려 부수는 정도까지는 아니라고 해도) 촛대의 촛불이나 난로에는 얼씬도 하지 못했다. 불이 붙어도 알아차리지 못하고, 얇고 타기 쉬운 천이라서 눈 깜짝할 사이에 불덩어리가 되기 십상이었기 때문이다. 몇 천 명이나 불에 타 죽었다는 소문이 돌았지만 사실인지는 약간 의심스럽다. 혹시 그 노교수가 속을 끓이다가 경고할 요량으로 가짜 뉴스를 흘렸을지도 모른다.

크리놀린은 1870년대에도 진화를 거듭했다. 이번 유행은 앞은 싹둑 잘라 버리고 뒤로만 불쑥 내민 변형된 모습이었다. 하지만 이 무렵 외제니는 더 이상 프랑스에 있지 않았다. 프로이센과 프랑스의 전쟁에서 나폴레옹 3세가 프로이센의 포로가 되자 궁전을 에워싼 파리 시민은 "스페인 여자를 죽여라!"라고 외치기 시작했다. 두려움에 떨던 외제니는 앙투아네트의 전철을 밟기는 싫다며 손수건 두 장만 들고 영국으로 망명했다.

프란츠 사버 빈터할터의 작품 활동에 대해서는 최근 재평가하려는 움직임이 일고 있다.

독일 제국 탄생의 길

✦ 멘첼의
「전선으로 출발하는 빌헬름 1세」

10

아돌프 폰 멘첼(Adolph von Menzel, 1815~1905)이 그린 이 그림 속 장소는 베를린에서도 가장 번화한 거리 운터 덴 린덴(Unter den Linden)이다. 이름 그대로 아름다운 보리수(linden)가 끝없이 이어진 가로수길이다.

이 거리는 17세기 중반 프로이센 공이 네덜란드에서 선진 기술자를 초빙하면서 조성하기 시작했다. 이후 역대 군주들이 길을 넓히고 연장하여 왕실과 귀족이 주로 이용하는 산책로가 되었다.(7장 호베마의 「미델하르니스의 가로수길」 참조) 그때로부터 한 세기 넘는 시간이 흘러 가스등이 가로수처럼 늘어선 시대가 되었지만 노동자는 여전히 엄연한 계급의식에 가로막혀 이른 아침 무렵에만 운터 덴 린덴 거리를 걸을 수 있었다고 한다.

그림 속 거리를 가득 메운 사람들이 중·상류층이라는 점은 복장에서부터 잘 드러난다. 장소에 어울리지 않는 모습의 한 인물이 앞쪽 중앙에 보인다. 신문팔이 소년이다. 호외를 돌려야 했기 때문에 특별히 이 거리에 들어올 수 있었다.(그림의 왼쪽 끝부분에는 소년에게 산 신문을 읽고 있는 남자를 그려 놓았다.) 이 아이는 호외에 실린 역사적 사건에는 별로 관심이 없는 듯, 어딘지 나사가 풀린 듯한 나른한 포즈로 자기 앞에 있는 커다란 개를 보며 웃고 있다.(자세는 계급을 나타내기 위한 일종의 표식이었다. 상류층은 좀 더 단정한 매무새로 그렸다.)

그림 속 주인공인 프로이센 왕 빌헬름 1세는 화면 왼쪽에서 왕실 전용 사륜마차 안에 앉아 있는 모습으로 등장한다. 새하얀 구레나룻과 콧수염이 말해 주듯 이미 일흔세 살에 접어든 연로한 왕이다. 노구를 이끌고 지금 프로이센-프랑스 전쟁에 나서는 참이다. 전쟁이 내키지 않았던 빌헬름 1세는 근엄한 표정을 흐트리지 않은 채 군모에 손을 올려 군중

베를린의 유명한 가로수길 운터 덴 린덴('보리수나무 아래'라는 뜻이다.)

프로이센 국기와 적십자기 등이 휘날린다. 아직 독일 연방 공화국이 탄생하지 않아서 검은색, 빨간색, 금색으로 이루어진 삼색기는 보이지 않는다.

호위병이 몰고 가는 사륜마차

아돌프 폰 멘첼

「전선으로 출발하는 빌헬름 1세」

1871년

캔버스에 유채, 63×78cm

베를린 구 국립 미술관(독일)

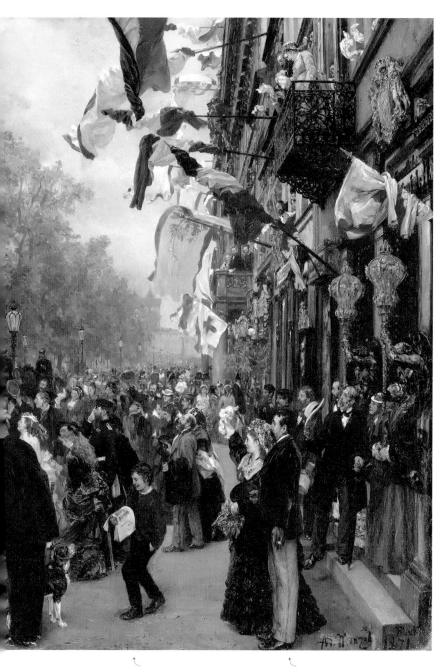

허가를 받은 신문팔이 소년만이
대낮에 운터 덴 린덴 거리를 걸
을 수 있었다. 아이는 왕보다 개
가 더 흥미롭다는 표정이다.

거리를 가득 메운 중·상류층 사
람들이 출정하는 백발의 왕을
배웅하고 있다.

의 환호에 답하고 있다. 옆에 앉은 왕비는 흘러내리는 눈물을 미처 참지 못해 손수건으로 눈물을 훔치는 모습이다. 빌헬름 1세는 사랑하는 이와 맺어지지 못하고 정략결혼을 통해 마지못해 그녀를 신부로 맞이했기에, 중년 이후 그의 불행했던 결혼 생활은 잘 알려진 사실이다. 하지만 지금 왕비가 흘리는 눈물은 전장으로 떠나는 남편을 막을 수 없었던 원통함 때문이거나, 왕실을 향한 민중의 애정이 불러일으킨 감격에서 비롯되었을 것이다.

때는 1870년 7월 31일. 더없이 쾌청한 일요일의 하늘 아래, 보리수나무는 떠들썩한 전승 기원 퍼레이드를 굽어보고 있는 듯하다. 프로이센 황제가 이끄는 군마가 천천히 브란덴부르크 문으로 향하는 이 길에서 예전에 프랑스의 나폴레옹 1세가 개선 행진을 펼친 적이 있다. 그는 브란덴부르크 문을 장식했던 승리의 여신상을 빼앗아 가기도 했다. 내셔널리즘에 불타올랐던 프로이센은 나폴레옹 실각 이후 여신상을 되찾아 제자리에 되돌려 놓았다. 프로이센 사람들은 '승리'를 그들의 손으로 쟁취했다고 생각했다. 게다가 지금 프랑스의 지배자는 예전 그 나폴레옹의 조카(나폴레옹 3세)이므로 더더욱 질 수 없는 싸움으로 여겼다. 이런 생각을 가진 군중은 전장으로 떠나는 빌헬름 1세에게 마음속 깊은 곳에서 우러나오는 경의를 표한다. 나이가 많았던 황제는 군인 기질을 갖춘, 완고하고 보수적인 성격이었지만 청렴한 군주로서 인기가 많았다. 사람들은 모자와 손수건을 흔들기도 하고, 경례를 하거나 머리를 숙여 인사를 한다. 또 발뒤꿈치를 힘차게 굴려 소리를 내기도 하고 부동자세를 취한 사람도 있다.

길을 따라 이어진 호화로운 호텔과 카페, 상점에는 다양한 깃발이

마차 위에 앉아 있는 빌헬름 1세와 눈물을 훔치는 왕비

나부낀다. 흰 바탕에 쌍두 독수리 문양을 그리고 위아래 끝부분에 검은 테두리를 두른 깃발이 프로이센 국기다. 흰 바탕에 붉은 십자가 있는 깃발은 현대인에게도 친숙한 적십자기다.(이때로부터 7년 전인 1863년에 국제 적십자사가 설립되었다.) 그리고 지금은 익숙하지 않은 검은색과 흰색, 빨간색의 삼색기는 '북독일 연방'의 깃발이다.(현재 독일 연방 공화국의 국기는 검은색, 빨간색, 금색으로 된 삼색기다.)

'북독일 연방'이란 어떤 나라였을까. 일본의 전국(戰國) 시대처럼 작은 나라가 난립하던 상태가 길게 이어졌던 독일은 오스트리아 합스부르크 왕가의 영향권 아래에 있었다. 하지만 프로이센은 프리드리히 대왕 이후 분위기가 바뀌어 경제적으로 성장해 나갔고, 합스부르크 왕가는 황혼기를 맞이하기 시작했다. 빌헬름 1세의 오른팔이었던 비스마르크는 1862년 '철혈(鐵血) 연설'◆에서 독일 통일을 목표로 한다는 취지를 높이 천명했다.('철혈 재상'이라는 비스마르크의 별명이 여기서 비롯되었다.) 먼저 덴마크 및 오스트리아와의 전쟁에서 승리를 거두고 1867년에는 프로이센을 맹주국으로 하여 22개국을 통솔하는 '통일 독일'의 모체를 국제적으로 인지시켰다. 이 나라가 바로 북독일 연방이다.

하지만 '북독일 연방'이라는 이름대로 여기에는 바이에른 왕국을 비롯한 남부 독일이 아직 포함되지 않았다. 프랑스가 독일 통일을 방해하는 공작을 물밑에서 펼치고 있었기 때문이다. 진정한 통일을 완수하기 위해서는 최대 장애물인 프랑스와 일전을 치러야 하는 상황이었다. 비스마르크는 이른 시기부터 그렇게 마음먹고 국력은 곧 군사력이라는 신념으로 군비 확장에 한층 힘을 기울였다. 이와 동시에 프랑스에 스파이를 파견하여 전쟁이 벌어질 경우를 대비한 시뮬레이션까지 마쳤다. 프

◆ 빌헬름 1세가 군비 확장 문제로 의회와 대립하고 있을 때, 비스마르크는 의회에 출석하여 군비 확장 없이는 독일의 통일이 불가능하다고 역설했다. 오로지 철(鐵)과 피(血)에 의해서만 독일 통일을 이룰 수 있다는 주장에서 '철혈 연설'이라고 알려졌다.

로이센-프랑스 전쟁은 실로 '비스마르크 전쟁'이라고 바꿔 말할 수 있을 정도였다.

다만 문제는 전쟁을 시작하기에 마땅한 구실이 없다는 점이었다. 앞서 말했듯 빌헬름 1세는 독일 통일을 바라고는 있었지만 정당한 이유 없이 프랑스와 싸움을 벌일 마음까지는 없었다. 적국의 나폴레옹 3세는 아직 예순두 살이었지만 오랫동안 건강에 신경을 쓰지 않아서였는지 급속하게 기력이 떨어져 있었다. 게다가 프랑스 자국의 군대가 프로이센에 비해 열세라는 점도 잘 알고 있었다. 독일 연방을 들쑤셔서 통일을 뒤쪽에서 방해하기는 했지만 결전의 의지는 전혀 없었다고 할 수 있다.

그런 상황에서 1870년 6월에 스페인 왕위 계승 문제가 일어났다. 비스마르크는 호엔촐레른 가문(프로이센의 왕가)의 방계였던 레오폴트 대공을 후보로 올렸다. 프랑스가 이의를 제기하리라 예상했음에도 불구하고 의도적으로 추대했다는 설이 있지만 진위는 불분명했다. 아니나 다를까 프랑스에서 불편한 기색을 내비쳤다. 어떤 이유에서건 프로이센의 입김이 강해지면 프랑스가 약해지는 결과로 이어지기에 반대하는 것이 당연했다.

하지만 화가 난 프랑스가 이대로 선전 포고해 주기를 바랐던 비스마르크의 기대는 바로 무너졌다. 프랑스 측의 항의를 받은 빌헬름 1세가 대공을 후계자 후보에서 제외해 달라는 요구를 쉽게 받아들였기 때문이다. 빌헬름 1세가 프랑스의 체면을 세워 줬다기보다는 정치적으로 불안정했던 스페인에서 후보 암살 같은 사건까지 일어날지 모른다고 우려했던 것 같다.

비스마르크가 실망하자 이번에는 프랑스 측이 거세게 밀어붙이기 시작했다. 그 정도로 끝냈으면 좋았으련만 제대로 사죄하라고, 그리고 두 번 다시 스페인 왕위 계승 문제에 나서지 말라고 하며, 하지 않아도 좋을 요구를 들이댔다. 너무 과도한 반응이라 빌헬름 1세마저도 진노하여 예정해 두었던 프랑스 대사와의 회견을 취소하고, 온천 휴양지 엠스에서 휴가를 보내던 도중에 답전을 보냈다. 화는 났지만 표현은 온화하게 "대공은 이미 물러났으므로 짐은 더 이상 왈가왈부하지 않겠다."라는 서신이었다. 한발 먼저 빌헬름 1세의 속뜻을 알아차린 비스마르크가 이 천재일우의 기회를 놓칠 리 없었다. 철혈 재상은 재빨리 서신을 조작했다. 대공 운운하는 부분을 생략하고, "짐은 그대들에게 더 이상 할 말이 없다!"라는 단호한 표현으로 바꾸어 프랑스보다 먼저 대대적으로 공표했다. 글에서 풍기는 인상이 완전히 달라졌던 것이다. 이것이 바로 세간에 잘 알려진 '엠스 전보 사건'이다.

비스마르크의 의도는 적중했다. 프로이센이 시비를 걸어온다고 여긴 프랑스는 분개했고 프로이센을 따끔하게 응징해야 한다는 소리가 온 나라에 들끓었다.

나폴레옹 3세는 궁정 안에서도 황후 외제니와 그 추종자로부터 먼저 선전 포고를 하라고 재촉을 받았다.(9장 빈터할터의 「외제니 황후」 참조) 나폴레옹 3세는 요로결석을 앓아 격렬한 통증으로 정치적 교섭력을 잃고 우울증까지 생겼던 탓에 승리를 향한 전망도 없었다. 그러나 주위의 요구에 떠밀려 프로이센-프랑스 전쟁을 개시하고 말았다. 상대방이 바라던 바였다. 만반의 준비를 이미 마친 상태였던 프로이센에게 프랑스는 연전연패할 수밖에 없었다. 게다가 외제니의 재촉으로 병든 몸으로 전선

에 내몰렸던 나폴레옹 3세는 한 달 후에 포로로 잡혔다.

사건의 정황을 간단히 정리해 보면 상황이 얼마나 빠르게 전개되었는지를 알 수 있다.

6월 스페인 왕위에 공백 발생

7월 2일 프로이센 방계 레오폴트 대공 입후보

 12일 입후보 철회

 13일 엠스 전보 사건

 19일 프랑스, 프로이센에게 선전포고

 28일 나폴레옹 3세 출정

 31일 빌헬름 1세 출정

9월 2일 나폴레옹 3세, 포로로 사로잡힘

남편이 적에게 투항했다는 사실을 알게 된 후, 외제니는 체면이 완전히 구겨진 상황을 받아들일 수 없다며, 차라리 전사하는 게 낫겠다고 우겼다고 한다. 충분히 가능한 일이다. 그녀는 병이 깊고 무기력한 남편에게는 화려하고 장렬하게 전사했다는 이미지를 안겨 주고, 젊은 아들이 왕위를 계승하게끔 하여 자신이 섭정하는 편이 나폴레옹 왕조에게 미래가 있다고 생각했다.

독일 화가 빌헬름 캄프하우젠(Wilhelm Camphausen, 1818~1885)이 그린 「비스마르크와 나폴레옹 3세」는 병마에 시달리다 실의에 빠져 힘없이 무언가를 설명하는 프랑스 황제와, 등을 꼿꼿이 세우고서 패자를 무표

빌헬름 캄프하우젠이 그린 「비스마르크와 나폴레옹 3세」

정하게 바라보는 비스마르크를 선명하게 대비한다. 융커(프로이센의 귀족 계급) 출신의 노련한 비스마르크에게는 딱히 무능한 적을 동정할 이유가 없었을 것이다. 하지만 두 사람의 만남 이후에 바로 시작된 빌헬름 1세와의 회담에서는 달랐다. 빌헬름 1세는 적국의 군주에게 경의를 충분히 표했고 극진히 대접했기에 나폴레옹 3세의 병세가 일시적으로나마 회복되는 조짐까지 보였을 정도였다.

프로이센-프랑스 전쟁 이후, 프랑스는 왕정을 무너뜨리고 공화제를 수립했으므로 나폴레옹 일가에게는 더 이상 돌아갈 곳이 없었다. 나폴레옹 3세는 그대로 영국에서 망명 생활에 들어가 예순네 살에 결국 병으로 세상을 떠났다. 나폴레옹 4세가 될 예정이었던 외동아들도 아버지가 죽고 6년 후, 스물셋의 나이로 전사했다. 부인이자 어머니였던 외제니만이 장장 아흔네 살까지 삶을 이어갔다. 덧붙여 말하면 빌헬름 1세(90세)도, 비스마르크(83세)도 장수를 누렸다.

파리를 함락시킨 프로이센 왕 빌헬름 1세는 1871년 베르사유 궁전에서 대관식을 거행하고 초대 독일 황제 빌헬름 1세로 등극했다. 프랑스를 무찌르고 비장하게 염원했던 통일 독일을 드디어 달성했던 셈이다.(독일 제2제국) 메이지 신정부의 이와쿠라 도모미(岩倉具視)가 이끌었던 사절단이 독일을 방문했던 것은 그로부터 2년 후였다. 신흥 제국 특유의 활력으로 빛나던 독일 제국을 목격한 후, 일본 정부는 그때까지 프랑스를 본보기로 삼았던 군대의 틀을 프로이센 방식으로 변경했다.

다시 작품으로 돌아가 보자. 전선으로 출발하는 나이 많은 황제, 눈물이 멈추지 않는 왕비, 격하게 감동하는 군중……. 그런 분위기에 비해 이 그

림은 꽤 밝은 기운으로 가득하다. '앞으로 이 나라의, 폐하의, 자신들의 운명은 어디로 향할까?' 하는 긴박감 같은 것은 티끌만큼도 느껴지지 않는다. 그도 그럴 것이 전송 퍼레이드가 있은 후 1년이 지난 시점에 제작된 그림이기 때문이다. 이미 프로이센-프랑스 전쟁에서 거둔 큰 승리와 통일 독일의 탄생을 알고 있던 화가가 느꼈을 뿌듯함과 자랑스러움이 그림에 반영되어 있는 셈이다.

아돌프 폰 멘첼은 프로이센 출신의 화가이자 판화가다. 말년에 공적을 인정받아 귀족 호칭을 받았다. 대표작으로 「상수시 궁전에서 열린 프리드리히 대왕의 플루트 연주회」가 있다.

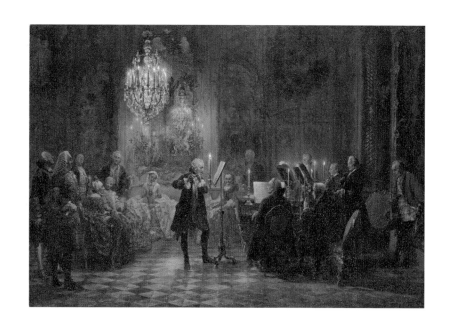

아돌프 폰 멘첼

「상수시 궁전에서 열린 프리드리히 대왕의 플루트 연주회」

1850~1852년

캔버스에 유채, 142×205cm

베를린 구 국립 미술관(독일)

사랑할 때와 죽을 때

✦ 앵그르의
「파올로와 프란체스카」

✦ 셰퍼의
「파올로와 프란체스카」

11

셰익스피어의 희곡『로미오와 줄리엣』은 14세기 북부 이탈리아의 베로나를 무대로 이야기가 펼쳐진다. 열여섯 살의 로미오와 열세 살의 줄리엣이 죽음을 향해 질주하는 이 이야기는 짧고도 아름다운 사랑이 만들어 낸 비극이라 할 수 있다.

그들의 사랑은 왜 허락될 수 없었을까. 몬터규 집안의 외아들과 캐풀릿 가문의 외동딸, 당시 앙숙이던 두 집안 때문이라고 하기에는 너무 단순하다. 역사를 알지 못하면 이해하기가 꽤 어렵다. 사연은 11세기까지 거슬러 올라간다. 상급 성직자를 서임할 권한을 둘러싸고 바티칸의 로마 교황과 신성 로마 제국의 황제 사이에서 다툼이 일어났다. 그 후 각각을 지지하는 자치 도시나 귀족이 오랫동안 반목하며 피비린내 나는 투쟁을 이어 왔다.

특히 베로나는 사정이 복잡했다. 처음에는 황제파가 우세했으나 결국 교황파에게 역전을 당했고, 다시 황제파가 세력을 회복해 가는 흐름 속에서 로미오 집안은 황제파에, 줄리엣 집안은 교황파에 속하게 되었다. 이미 몇 세대 전부터 자나 깨나 주도권 쟁탈에 여념이 없었던 두 가문은 때로는 서로를 죽일 정도로 증오를 쌓아 갔다. 이 어린 연인은 주위로부터 전심전력으로 사랑을 저지당할 수밖에 없는 운명이었다.

하지만 로미오와 줄리엣은 어디까지나 셰익스피어가 만들어 낸 가공의 인물에 지나지 않는다.(그들이 만났다는 발코니가 지금은 관광 명소가 되었다고 한다.)

그런 한편 이 글의 주인공인 기사 파올로와 귀부인 프란체스카, 그리고 시인 단테 알리기에리(Dante Alighieri)는 황제파와 교황파가 싸우던 시대에 휘둘리며 살아야 했던 실존 인물이다.

무대는 『로미오와 줄리엣』과 마찬가지로 북부 이탈리아에 위치한 라벤나와 리미니다. 라벤나는 교황파를, 리미니는 황제파를 지지하는 지역이었다. 13세기 후반에 접어들어 슬슬 소모적인 싸움을 거두고 관계를 회복하려는 움직임이 생겨나던 무렵, 라벤나를 지배했던 폴렌타 가문은 딸 프란체스카를 리미니의 실권을 쥐고 있던 말라테스타 가문의 장남 잔초토에게 시집을 보내 두 가문의 화해를 도모하고자 했다. 훗날 합스부르크 가문이 마리 앙투아네트를 숙적 부르봉 왕가의 황태자(루이 16세)와 결혼을 시킨 사정과 비슷하다. 두 결혼 모두 비극으로 끝났다는 점도 마찬가지였다.

프란체스카가 언제 태어났는지에 대한 정확한 기록은 없다. 당시 평균 결혼 연령을 고려하면 아마 10대 중반에 신부가 되었으리라 추측할 수 있다. 잔초토는 추남인 데다 다리도 불편했기 때문에 프란체스카가 꺼려했다는 이야기도 전해지는데, 정략결혼에서는 상대를 좋아하고 싫어하는 것 자체가 허용되지 않았다. 아버지의 명령이 떨어지면 딸은 장기판의 말처럼 그대로 따라야 하는 운명이었다.

그런 결혼이긴 했지만 프란체스카는 두 아이까지 낳았다. 하지만 그 무렵, 불타는 사랑이 기다리고 있었다. 상대는 남편의 동생, 그러니까 시동생인 파올로였다. 그에게도 이미 아내와 자식이 있었지만(파올로 역시 정략결혼을 했다.) 형과는 조금도 닮지 않은 씩씩한 미남이었다. 파올로는 아버지와 함께 전쟁터에 나가는 일이 잦았고 피렌체군 사령관으로 뽑혀 2년 정도 근무하기도 했다.(아마 이 시기에 단테와 서로 알게 되었던 것 같다. 이후에 단테는 프란체스카의 본가 폴렌타 가문의 후원을 받았기 때문에 이 연애 사건을 상세히 알고 있었다고 한다.)

사랑의 서막은 파올로가 전장에서 리미니로 귀환한 이후에 시작되었다. 시종으로부터 아내와 동생의 사이가 수상쩍다고 귀엣말을 들은 잔초토는 현장을 덮치고자 눈을 부릅뜨고 기다렸다. 그러자 책을 읽는 프란체스카에게 파올로가 다가가 형수에게 가만히 입을 맞추는 것이 아닌가. 잔초토는 한 치의 망설임 없이 달려가 두 사람을 찔러 죽였다. 1285년, 프란체스카의 나이는 스물다섯 살 전후였고 파올로는 그보다 네다섯 살 위였던 나이에 벌어진 비극이었다.

수많은 예술가들이 척살당한 이 가련한 연인을 작품의 주제로 다루었다. 음악에서는 차이코프스키의 환상곡 「프란체스카 다 리미니」가, 조각에서는 로댕의 「입맞춤」이 대표적이다. 회화 작품도 셀 수 없이 많지만 장 오귀스트 도미니크 앵그르(Jean Auguste Dominique Ingres, 1780~1867)의 그림이 크기는 작아도 가장 유명하다.

앵그르는 운명이 빚어 낸 한순간을 포착했다. 사랑의 클라이맥스이자 죽음으로 향하는 첫 발걸음이었다. 이 장면 직후, 젊은 두 연인은 피로 물든 바닥 위를 뒹굴다 주검이 되었을 것이다.

얼핏 보면 우아한 궁정에서 사랑을 나누는 장면으로 오해하기 쉬운데, 이는 차분한 배경 색조에 비해 두 사람의 의상이 매우 알록달록하기 때문이다. 당시 상류 계급은 남녀 모두 선명한 색상의 옷을 즐겨 입었고 바지나 소매를 좌우 다른 색으로 하는 경우도 있었다. 목둘레선을 크고 넓게 파서 디자인한 옷을 여성들이 입게 된 것도 이 무렵부터다. 남자도 둥글게 말린 곱슬머리를 선호했고 실내에서도 모자를 썼다.

하지만 이 그림에서 화가가 두 사람에게 특별히 화려한 옷을 입힌

말라테스타 가문의 문장을 자수로 놓은 거대한 태피스트리가 벽에 걸려 있다. 숨어 있기에 적당한 장소다.

아내와 동생의 불륜을 목격한 잔초토가 당장이라도 칼을 뽑아 두 사람을 향해 달려갈 듯한 자세를 취하고 있다.

못생긴 형에 비해 동생 파올로는 용모가 아름다웠다고 한다.

팔꿈치와 소매에 슬릿을 넣어 비싼 리넨 속옷이 보이게 한 옷을 입었다. 당시 유행하던 패션이다.

장 오귀스트 도미니크 앵그르
「파올로와 프란체스카」
1819년
캔버스에 유채, 48×39cm
앙제 미술관(프랑스)

프란체스카는 시동생의 키스에 읽고 있던 『아서 왕 이야기』 책을 손에서 떨어뜨리고 만다.

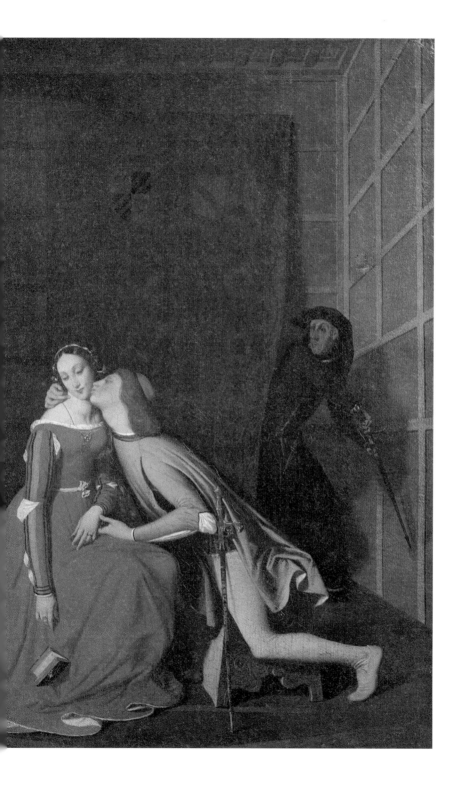

이유는 따로 있다. 살벌한 인생 속에서 한때 반짝였던 사랑을 표현하기 위해서다. 배후에서 칼을 뽑고 기다리는 잔초토가 시커먼 옷을 입고 암흑 속에 머물러 있는 반면, 두 연인은 흘러넘치는 정열로 인해 밝게 빛을 발하는 모습이다. 게다가 파올로는 현실적으로 불가능할 만큼 몸과 머리를 길게 늘어뜨려 사랑하는 사람을 휘감듯 몸을 기대고 있다. 말로 다 표현하지 못할 정도로 부드러운 젊음을 과시하는 듯하다.

뺨이 붉게 물든 프란체스카는 눈을 감은 상태라 표정은 차분하지만, 들고 있던 책을 떨어뜨렸다는 것도 깨닫지 못한 채 격하게 동요한다. 더없이 감미로운 열락의 표현이다.

프란체스카가 파올로와 함께 읽고 있던 책은 중세 기사의 전설 『아서 왕 이야기』였다. 원탁의 기사 랜슬롯이 아서 왕의 아내 기네비어 왕비를 향한 연정을 억누르지 못하고 결국 입을 맞추는 대목이었다. 당시에는 묵독으로 책을 읽지 않았다. 프란체스카가 읽으면 파올로는 곁에서 귀를 기울였다. 파올로는 랜슬롯에게, 프란체스카는 기네비어에게 스스로를 대입하지 않을 수 없었을 것이다. 낭독하는 프란체스카의 목소리는 떨렸고, 듣고 있던 파올로 역시 가슴이 터질 듯했으리라. 마치 처음으로 자신의 속마음을 깨닫게 된 것처럼 몇 번이나 서로 눈길을 주고받으며, 그러다가 또 애써 외면하며 시선을 엇갈리기도 하면서 말이다. 결국은 낭독하는 운율과 가슴 벅찬 흥분 때문에 이들의 이성은 무너져 내렸을 것이다.

프란체스카가 소리 내어 읽는 이야기에 귀를 기울이는 자는 파올로뿐만이 아니었다. 잔초토 역시 벽으로 사용된 태피스트리 뒤에 숨어 듣고 있었다. 이야기가 진행되면서 아내와 동생의 숨겨진 사랑이 차차 드

러났다. 지금까지 자신에게는 한 번도 보여 준 적이 없던 정열을 동생 파올로에게 쏟아 내는 아내. 이 얼마나 굴욕적인가.

　단지 두 사람이 키스하는 장면만을 목격했을 뿐이라면, 잔초토도 이들을 단칼에 내려칠 정도로 격분하지 않았을지도 모른다. 하지만 잔초토도 마찬가지로 동생에게 랜슬롯을, 아내에게 기네비어를, 또한 배신당한 아서 왕에게 자신을 감정이입할 수밖에 없었음에 틀림없다. 배신당한 남편은 번쩍이는 검을 머리 위로 쳐들고 당장 뛰쳐나갈 참이다.

결투가 많았던 시대였다. 당시에는 정조대까지 만들어졌다. 불륜이 만든 희비극이 여기저기서 들려왔다. 하지만 어째서 파올로와 프란체스카의 사건만이 지금까지 사람들의 입에 오르내리게 되었을까. 전적으로 단테가 『신곡 — 지옥편』에서 낭만적으로 묘사했기 때문이다.

　앞서 말했듯 단테도 파올로와 프란체스카, 잔초토와 동시대인이었다. 그가 태어난 피렌체는 13세기 전반에 한때 황제파의 지배 아래에 있었지만, 교황파가 세력을 회복하여 황제파 세력권에 있던 다른 자치 도시와 영토를 둘러싸고 빈번하게 전쟁을 벌이던 상황이었다. 단테도 젊은 시절에 교황파 군대의 기병대원으로 참가해 격전지로 나가곤 했다.

　교황파가 무사히 권력을 잡기는 했지만, 피렌체는 이내 백당과 흑당으로 내부 분열이 일어나고 말았다. 백당에 속해 정치 활동을 펼쳤던 단테는 흑당이 정권을 잡자 피렌체에서 영구 추방되어 두 번 다시 고향으로 돌아가지 못한 채 타향을 전전하며 떠돌았다. 『신곡』은 그런 상황 속에서 썼던 작품이다. 단테는 만년에야 겨우 라벤나의 폴렌타 가문(프란체스카의 본가)으로부터 지원을 받아 안정을 되찾았고 대작을 완성할

수 있었다.

단테가 묘사한 지옥은 마치 절구와도 같은 이미지였다. 밑바닥으로 갈수록 좁아지는 지옥에서 더 무거운 죄를 지은 자가 아래로 떨어지고 벌은 점점 더 가혹해진다. 『신곡』은 단테 자신과 그가 경애하는 고대 시인 베르길리우스가 함께 지옥으로 떨어져 여행을 하는 이야기다. 맨 처음 도달한 지옥에는 문이 기다리고 있다. "이 문으로 들어가는 자는 그 어떤 희망도 버려야 한다."라는 글귀가 새겨진, 그 유명한 '지옥의 문'이다.(로댕의 작품으로도 잘 알려져 있다.)

지옥의 각 층마다 다음과 같은 죄를 범한 망자들이 괴로움 속에서 꿈틀댄다.

아케론 강 — 기회주의

제1지옥 — 바르게는 살아왔지만 세례를 받지 않은 죄

제2지옥 — 음란

제3지옥 — 탐식

제4지옥 — 탐욕

제5지옥 — 분노와 나태

제6지옥 — 이단

제7지옥 — 폭력(살인, 자살, 동성애, 은행가 등)

제8지옥 — 사기(연금술, 문서 위조 등)

제9지옥 — 배신

현대인이 보기에는 의아하겠지만 이는 700년 전의 도덕률에 기초한 내

용이며, 개인적 원한으로 가득했던 단테가 분류한 것이기에 어쩔 수 없다.(예컨대 자신을 피렌체에서 쫓아낸 정적은 제9지옥에서 말 그대로 지옥 같은 고통을 맛보는 모습으로 묘사했다.)

파올로와 프란체스카가 있는 곳은 육욕을 이기지 못한 죄를 범한 자들이 벌을 받는 제2지옥이다. 그렇게까지 무자비한 형벌은 아니지만 그래도 무시무시한 검은 폭풍이 음란을 범한 망자들을 휩쓸어 고통 속에서 절규하고 한탄하며 오열하는 곳이다. 단테는 그곳에서 "한 쌍의 비둘기"와 같은 연인을 발견한다. 프란체스카의 혼령이 단테에게 말한다. "사랑은 눈 깜짝할 사이에 고귀한 마음속으로 번져 나가는 불", "사랑은 받게 되면 사랑하지 않을 수 없는 그런 것."(『신곡 — 지옥편』) 이어서 자신들이 겪은 사랑의 전말을 꺼내자 듣고 있던 단테는 너무 불쌍한 나머지 눈물을 쏟으며 실신할 지경에 이른다.

바로 이 장면을 그림으로 표현한 작품도 많다. 아리 셰퍼(Ary Scheffer, 1759~1858)의 감미롭고 에로틱한 나체화는 지옥에서 고통을 받는 남녀라기보다, 죽음으로 인해 영원한 젊음을 유지하며 두 번 다시 헤어지는 일이 없을 연인을 찬미하는 듯하다.

'제2지옥'의 검은 폭풍은 두 남녀의 육체가 만들어 내는 유려한 선을 통해 그저 넌지시 암시될 뿐이다. 프란체스카의 왼쪽 견갑골과 파올로의 오른쪽 가슴에는 흐릿한 칼자국이 보인다. 그림 오른쪽 끝에는 빨간 모자를 쓴 단테와 월계관을 쓴 베르길리우스가 침울한 표정으로 지켜보고 있다.

마지막으로 비극적 사랑 이야기의 또 다른 당사자였던 잔초토가

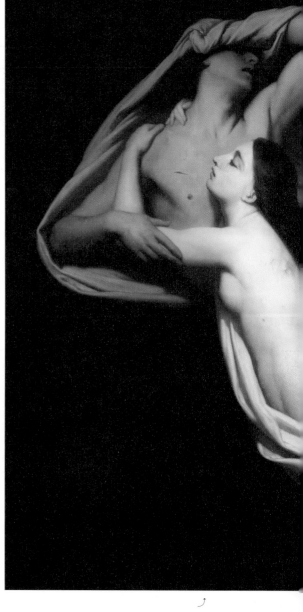

파올로의 오른쪽 가슴과 프란체
스카의 왼쪽 등에 칼자국이 보인
다. 두 사람은 한꺼번에 칼에 찔
렸다.

젊은 연인의 나체는 흐르는 듯한
유려한 선으로 그려 감상자를 매
료한다.

아리 셰퍼
「파올로와 프란체스카」
1855년
캔버스에 유채, 171×239cm
루브르 박물관(프랑스)

제2지옥에 속하는 음란지옥.
항상 검고 뜨거운 폭풍이 몰
아쳐 망자들을 괴롭힌다.

단테의 지옥 순례에 동행한 로마 시인 베르길리우스는 월계관을 쓴 모습으로 표현했다.

꼭 맞는 빨간 모자를 쓴 단테. 파올로와 프란체스카를 동정하여 눈물을 흘린다.

죽어서 어떤 처지가 되었는지에 관해 짚어 두자. 아내와 동생의 불륜을 보고 분개했지만 잔초토가 분노의 죄를 짓고 제5지옥에 빠진 것은 아니었다. 동생을 죽인 죄로 인해 카인과 마찬가지로 '가족을 배신한 자'로서 지옥 중에서도 가장 깊은 제9지옥에서 영원히 고통을 받는 운명에 처했다고 한다.

장 오귀스트 도미니크 앵그르는 자크 루이 다비드의 후계자로서 프랑스 신고전주의 정통파를 이어간 화가였다. 독자적인 화면 구성으로 후세에 많은 영향을 남겼다.

아리 셰퍼는 네덜란드에서 태어난 프랑스인 화가다. 쇼팽, 리스트, 찰스 디킨스, 라파예트 같은 인물의 초상화를 그렸다.

로코코식 몰락 과정

✦ 호가스의
「당대 결혼 풍속도 1~6」

12

영국 로코코 시대에 활약했던 재기 넘치는 화가 윌리엄 호가스(William Hogarth, 1697~1764)가 그린 연작은 전부 자신이 직접 스토리까지 구상하여 제작한 것이다. 그때까지 서양에서 '이야기 그림'은 성서나 신화, 역사, 전설, 문학을 기초로 삼았다. 즉 원작이 먼저 있고 화가는 개성을 발휘해서 원작을 '요리'하는 정도였다. 호가스가 그린 연작 그림이 얼마나 개성적인가는 이 점에서 여실히 드러난다. 영화로 말하자면 호가스는 원작, 각본, 감독, 편집을 모두 혼자 했다고 볼 수 있다.

호가스는 사람들이 익히 알고 있는 원작 없이, 그림을 해설하는 설명문을 곁들이거나 만화처럼 말풍선을 사용하지 않고도 오로지 그림만으로 쉽게 이해할 수 있도록 빼어난 솜씨를 발휘했다. 시사적인 주제를 선택하여 특별한 지식이나 교양을 필요로 하지 않았고, 인물의 성격과 동작의 묘사가 적확하여 그림 속 감정과 인간관계도 한눈에 들어오는 그림이었다. 영국인이 선호하는 풍자와 유머까지 풍부해 교훈은 담겨 있지만 그렇다고 억지로 강요하지도 않았다. 마치 '글이 빠진 삽화 소설'(!?), 혹은 '말풍선 없는 만화'를 보는 맛이 있었다. 폭발적인 인기를 끌었던 충분한 이유가 있었던 것이다.

물론 대중이 호가스의 유채화를 감상했다고는 볼 수 없다. 아직 공공 미술관이 출현하지 않았던 시대였고 무엇보다 호가스는 유채화나 밑그림을 그린 후, 판화로 대량으로 찍어 싼값에 판매했기 때문이다. 마치 일본 에도 시대 중·후반에 유행했던 풍속판화 우키요에(浮世繪)처럼, 사람들은 앞다투어 그의 그림을 사려고 했다. 수요가 폭증하자 몹쓸 무리들이 불법으로 그의 작품을 판매했을 정도였다. 잠자코 넘어갈 사람이 아니었던 호가스는 분주히 돌아다니며 의회에 저작권법을 통과시켰다.

저작권 보호 법령에 '호가스 법'이라는 별명이 붙은 것도 그 때문이었다. 어떤 일이라도 수완 좋게 혼자 처리하는 팔면육비(八面六臂)◆다운 활약이었다.

가난한 집안에서 태어난 호가스는 은세공사 밑에서 도제로 일하던 시절을 거쳐 판화가로 독립한 뒤 본격적으로 그림 수업을 받았다. 아카데미에 들어가고자 목표를 세웠던 시기도 있었다. 하지만 결국 생전의 평가는 인기 풍자판화가에 머물러서 호가스의 유채화를 찾는 이는 그다지 많지 않았다고 한다. 물론 지금은 '근대 영국 회화의 아버지'로 정당한 평가를 받고 있다.

호가스는 스물네 살 때 발표한 동판화 「남해 거품 사건」으로 성공의 첫발을 내디뎠다. 작품을 제작하기 전 해인 1720년에 일어난 남해주식회사의 주가 대폭락 사건을 주제로 삼았다. 지금도 사용되고 있는 '버블(거품) 붕괴'라는 경제 용어의 어원이 된 것으로 알려진 사건이다. 호가스는 타고난 서민적인 판단력과 저널리스트로서의 감각을 발휘하여 버블에 휩쓸린 자와 용케 빠져나간 자를 비롯해, 왕실과 정치계를 포함한 각계각층의 엇갈린 희비를 통렬하게 풍자하여 사람들의 공감을 얻었다.

「남해 거품 사건」은 한 작품으로 완결되는 형식이었지만, 이후로는 서사가 담긴 연작 그림을 차례로 발표했다. 작품 모두 당시 영국 사회를 대상으로 삼았고 눈에 훤히 들어오는 역사적 사건과 상황 자체를 다루었다. 주요 연작은 「매춘부 일대기」(시골 여인이 도회로 나가 매춘부 신세로 전락한 뒤, 한때는 마음껏 사치에 빠지지만 결국에는 몰락하여 병으로 세상을 떠나고, 아무도 안타까워하거나 슬퍼하지 않는 장례식으로 끝을 맺는 이야기)와

◆ 여덟 개의 얼굴과 여섯 개의 팔이라는 뜻. 뛰어난 능력으로 다방면에 걸쳐 눈부신 솜씨를 발휘하는 사람을 이르는 말이다.

「방탕아 일대기」(아버지의 유산을 탕진한 후, 돈을 노리고 나이 많은 여인과 결혼한 젊은 남자가 그 돈마저 잃자 자살미수 끝에 정신병원에 갇히게 되는 이야기, 나카노 교코, 최재혁 옮김, 『무서운 그림 2』, 세미콜론, 2009 참조), 「선거」(양대 정당이 격돌하는 지방선거에서 서로 유권자에게 금품을 제공하거나 돈으로 표를 매수하는 행위를 통해 근소한 차이로 승부가 나지만 최후에는 생각지 못한 역전극이 펼쳐지는 이야기) 등이 있다.

아무리 이야기 그림이고 통속 소설 같은 내용이라지만, 그저 간략히 설명을 듣는 것만으로는 진정한 재미를 알 수 없다. 호가스가 그린 작품 속에서는 주인공뿐만 아니라 단 한 번 등장하는 단역까지도 개성이 넘쳐 구석구석에서 작은 드라마를 만들어 내기 때문이다. "신은 디테일에 있다.(God is in the details)"라고 했던가. 흔해 빠진 이야기라도 말하는 자의 태도나 말투에 따라 얼마든지 신선함을 느낄 수 있는 것과 마찬가지다.

이제 본격적으로 호가스의 작품 속으로 들어가 보자. 전체 여섯 점으로 구성된 「당대 결혼 풍속도」 연작 가운데 네 번째 작품에 해당하는 '화장하는 방'은 젊은 백작 부인이 아침 화장을 하면서 손님을 맞이하는 모습을 그렸다.

18세기 로코코 시대 상류층 여성은 침실(그림 중앙에 커튼을 드리운 캐노피 침대가 보인다.)에서 하는 '아침 몸치장'까지 공식적인 일과에 포함됐다. 따라서 이 그림은 부유한 귀족의 저택에서 지극히 당연하게 펼쳐졌던 사교 장면을 다룬 것이다.

노란색 드레스를 입은 여주인공은 매부리코 미용사에게 머리 손

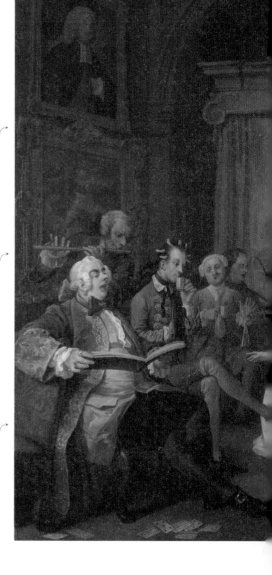

캐노피가 있는 침대. 당시 침실
은 아침 응접실의 기능도 했다.

배경 음악을 위해 고용된 성악
가와 악사. 얼마나 사치스러운
생활이었는지 짐작할 수 있다.

로코코 양식의 패션으로 갖춰
입은 다양한 손님들

윌리엄 호가스

「당대 결혼 풍속도: 4. 화장하는 방」

1743년

캔버스에 유채, 69.9×90.8cm

런던 내셔널 갤러리(영국)

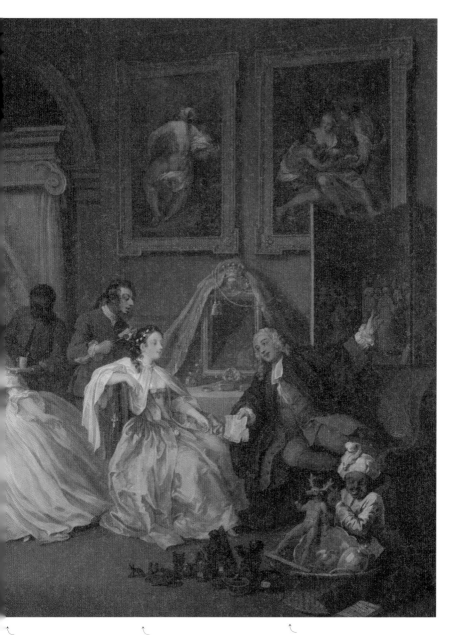

백작 부인이 앉은 의자 뒤에
매달린 노리개 젖꼭지는 아
이를 낳은 지 얼마 되지 않았
음을 암시한다.

백작 부인은 머리 손질을 받으며
사랑에 빠진 표정으로 변호사를
바라본다.

변호사는 밀회 장소를
표시한 메모를 몰래 건넨다.

질을 맡기고 있다. 머리를 마는 고데기가 열을 뿜어내어 수증기가 뿌옇게 피어오른다.(호가스가 고집했던 세부 묘사가 잘 드러나 있다.) 그 수증기보다 뜨거운 여주인공의 시선은 바로 눈앞에 있는 연인에게로 향한다. 분홍색 볼 터치와 진한 립스틱을 바른(당시 궁정 사람들에게는 극히 평범한 차림새였다.) 매우 활달해 보이는 호색한 변호사가 그녀의 맞은편에 앉아 있다. 법복을 입은 채 마치 집주인처럼 소파에 편하게 앉아서 가면무도회를 그린 병풍을 가리키며 그녀에게 넌지시 종이 한 장을 건넨다. 도장이 찍혀 있는 지도다. 하지만 무도회장의 위치를 안내하는 지도가 아니라는 사실은 다음 그림을 보면 명백해진다.

그림 속 여주인공인 귀부인에게 이 남자가 얼마나 커다란 존재인지는 그림 왼쪽 상단의 벽에 걸린 거대한 초상화를 통해서도 짐작할 수 있다. 남편은 물론이거니와 자식보다도 중요한 사람일지도 모른다. 부인이 앉아 있는 의자 등받이에 붉은 띠로 매듭을 지은 유아용 장난감이 아무렇게나 매달려 있는 모습은 이러한 상황을 암시한다.

부유한 귀족이 누리고 있는 호화로운 삶은 흑인 노예(급사와 소년)를 통해 강조된다. 당시 흑인이나 왜소증 환자는 애완용 동물 같은 존재로서 노예 시장에서 고액으로 거래됐다. 귀족 부인은 그들에게 근사한 옷을 입혔다. 손님에게 부를 과시하려는 목적이었다.(노예제와 계급주의가 보여 주는 잔혹한 현실이다.)

흑인 소년은 바구니에서 다양한 물건을 꺼내는 중이다. 바로 앞에 펼쳐져 있는 옥션의 카탈로그와 각 물품에 'Lot(품목번호)' 표찰이 붙어 있는 점을 볼 때, 조예가 깊지 못한 부인이 맥락 없이 사 모았다는 사실을 알 수 있다. 소년은 사슴뿔을 가리키며 귀여운 표정을 짓지만, 뿔은

'남근'이나 '부정'의 상징으로 해석되는 경우가 많기에 여주인의 불륜을 비웃고 있는지도 모른다. 바구니 안에는 그림이 그려져 있는 접시도 보이는데 주제는 그리스 신화에 등장하는 '레다와 백조'다. 최고신 제우스(주피터)가 백조로 변신하여 레다를 덮치는 장면이다.

방 전체를 살펴보면 제우스를 그린 그림이 두 점 더 있다. 왼쪽 끝에서 플루트를 부는 악사 뒤쪽에는 독수리가 된 제우스가 미소년 가니메데스를 납치하는 장면을 다룬 「유괴 당한 가니메데스」가 있다. 그리고 침대 오른쪽에는 구름으로 변한 제우스가 왕녀 이오를 안고 있는 모습을 그린 「제우스와 이오」를 걸어 놓았다. 이렇듯 부인의 방은 성적 암시로 가득하다.

왼쪽 끝에 있는 두 사람은 손님이 아니라 백작 가문이 고용한 전문 악사다. 뚱뚱한 가수는 손가락 마디마다 번쩍이는 보석으로 치장하고 플루트에 맞춰 아름다운 목소리로 노래를 부른다. 이탈리아 카스트라토(거세 가수)의 전성기였기 때문에 아마도 그 역시 카스트라토 중 하나였을 것이다. 라디오와 레코드가 생기기 전까지 음악은 모두 '라이브'였다. 아침에 잠깐 본격적인 아리아가 듣고 싶으면, 아무리 비싸더라도 이렇게 전문 음악가를 고용하는 수밖에 없었다. 사치스럽기 그지없는 배경 음악이다.

방 안에 있는 손님은 네 명이다. 흰 드레스를 입은 여성은 마치 함께 노래를 부른다고 할 정도로 음악에(혹은 가수에게) 빠진 상태라서 급사가 내온 핫초코를 거들떠볼 새도 없다. 한편 안쪽에 앉은 시골뜨기 신사(채찍을 든 사람)는 앉아서 꾸벅꾸벅 졸고 있고, 가운데 남자는 입을 세로로 삐뚜름하게 벌리고 있다.(노래에 일가견이 있어서 카스트라토를 따라 함

백작 집안의 응접실

백작의 장남. 약혼자에게는 전혀 관심이 없고 거울에 자기 모습을 비춰 보는 나르시시스트로 묘사했다.

벼락부자의 딸. 그녀 역시 결혼하기 싫어서 약혼반지에 손수건을 끼우며 우울한 표정을 짓고 있다.

윌리엄 호가스

「당대 결혼 풍속도: 1. 결혼 계약」

1743년

캔버스에 유채, 69.9×90.8cm

런던 내셔널 갤러리(영국)

백작 가문의 변호사. 호색한인 그는 벌써부터 예비 신부에게 노골적인 추파를 던지고 있다.

벼락부자. 세간의 명예를 얻기
위해 딸에게 지참금을 가득 안겨
귀족 가문과 결혼시킨다.

결혼 계약서를 정리하는 공증인

가난한 백작은 벼락부자의 딸을
며느리로 들인다. 통풍을 앓아
발에 붕대를 감았고 옆에는 지팡
이도 있다.

께 노래를 부르는 모습일 수도 있다.) 가수 옆의 남자는 무표정해서 어떤 생각을 하는지 알 수 없지만 거드름을 피우는 손짓으로 컵을 입으로 가져가는 중이다. 그는 다른 사람들과 달리 가발을 쓰지 않고 머리카락에 종이로 만든 헤어클립을 말고 있다. 저녁 무렵 본격적으로 사교 활동을 하는 시간이 오면 완벽한 곱슬머리로 변신해 있을 것이다.

분명 프랑스 궁정 생활을 따라 하는 듯한 영국 귀족의 모습은 가까이에서 보면 우스꽝스러울 따름이다. 백작 부인은 남편 몰래 애인과 밀회를 즐기며 방탕한 생활을 계속 이어 가리라 생각되지만 연작 후반부로 가면 성난 파도와 같은 파국이 찾아온다.

일단 거슬러 올라가 첫 번째 작품부터 살펴보자. 빚이 많아 꼼짝못하게 된 늙은 백작 스퀜더필드(Squanderfield, 낭비가라는 뜻)와 신분 상승을 노리는 거상이 서로의 아들과 딸을 결혼시키려고 계약을 맺는다. 사랑 따위는 없는 정략결혼이라는 점을, 아들의 발밑에 짧은 끈으로 목을 매어 놓은 개 두 마리를 통해 암시한다. 아들은 약혼자로부터 등을 돌리고 상대도 하지 않은 채 거울에 비친 자신을 바라보는 나르시시스트로 묘사했다. 신붓감은 가련하게도 손수건을 만지작거리며 혼자 놀고 있다. 친절한 표정으로 그녀를 향해 다가간 백작 가문의 고용 변호사 실버텅(Silvertongue, 엉터리 변호사라는 뜻)이 나중에 그녀의 정부가 된다. 이미 여기서 그들의 운명이 은연중에 나타난다.

두 번째 그림에서 늙은 백작은 세상을 떠났는지 등장하지 않는다. 젊은 두 남녀는 신혼살림을 차렸지만 신랑은 한밤중 새벽 1시가 넘어 흠뻑 취한 채로 귀가했다. 반려견이 남편의 호주머니에 쑤셔 박혀 있는 여성용 모자에 코를 대고 킁킁거리며 냄새를 맡는다. 신부는 기다리다 지

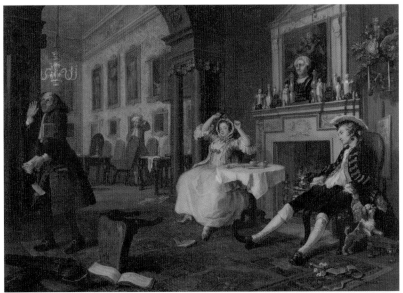

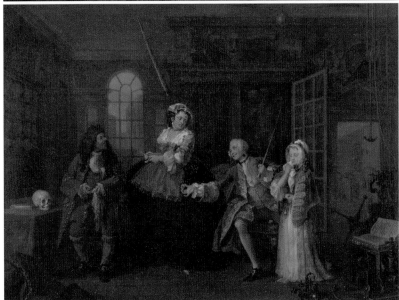

윌리엄 호가스

「당대 결혼 풍속도: 2. 신혼부부」위

1743년

캔버스에 유채, 69.9×90.8cm

런던 내셔널 갤러리(영국)

윌리엄 호가스

「당대 결혼 풍속도: 3. 의사의 진찰」아래

1743년

캔버스에 유채, 69.9×90.8cm

런던 내셔널 갤러리(영국)

쳐 카드놀이를 했던 모양인지 양팔을 높이 뻗어 기지개를 켜고 있다. 잔뜩 쌓인 청구서를 손에 쥐고 있는 회계사는 어처구니가 없다는 표정이다.

세 번째 그림은 남편이 애인을 돌팔이 의사에게 데려가는 장면이다. 두 사람 모두 매독에 걸렸다.

네 번째 그림은 앞서 이야기한 아침 사교 장면이다.

다섯 번째 그림의 무대는 싸구려 여인숙. 네 번째 그림에서 변호사가 건네준 지도의 장소가 바로 이곳이었다. 무도회가 끝나고 두 사람이 따로 만났다는 점을 바닥에 놓인 가면으로 암시한다. 수상쩍게 여겨 뒤를 밟은 남편이 호통을 치며 들이닥쳐 싸움이 벌어졌고, 결국 변호사의 칼에 찔려 살해를 당하는 장면이다. 창을 넘어 도망가는 살인자의 모습도 보인다.

여섯 번째 그림에는 백작이 죽은 뒤 가문이 파산하자 친정으로 돌아온 부인과 아이가 등장한다. 체면을 구겼다고 생각한 친정아버지가 마련해 준 작은 시골집으로 쫓겨난 듯하다. 가난해진 살림살이가 한눈에 들어오는 방에서 부인은 독약을 마시고 자살해 버렸다. 발 언저리에 놓인 신문에는 변호사 실버팅이 교수형에 처해졌다는 기사가 실려 있다. 유모는 숨을 거둔 엄마에게 아이의 입을 맞추게 한다. 아기는 선천성 매독에 걸린 듯 뺨에 커다란 부스럼 자국이 있고, 장애를 갖고 태어나 의족을 차고 있다. 한 치의 구원도, 희망도 없는 이야기다.

생각해 보면 벼락출세한 백작 부인의 전성기는 너무나 짧았다. 행복은 사랑에 빠졌던 한 시절뿐이었기에 네 번째 그림만이 꽃다웠던 인생을 보여 준다. 하물며 그때조차 진실한 사랑이라 말할 수는 없다. 호가

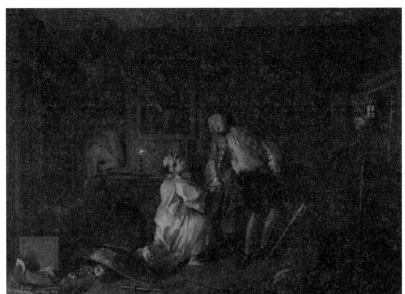

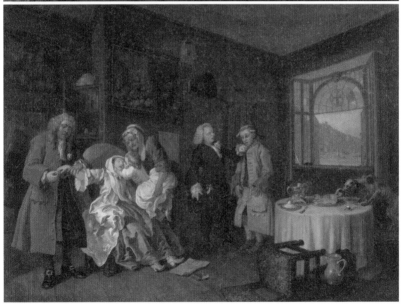

윌리엄 호가스

「당대 결혼 풍속도: 5. 싸구려 여인숙」^위

1743년

캔버스에 유채, 69.9×90.8cm

런던 내셔널 갤러리(영국)

윌리엄 호가스

「당대 결혼 풍속도: 6. 백작 부인의 죽음」^{아래}

1743년

캔버스에 유채, 69.9×90.8cm

런던 내셔널 갤러리(영국)

스는 성적으로 분방한 상대 남자의 정체를 '그림 속 그림'을 통해 지겨울 정도로 드러내어 놓았다.

　　이렇듯 호가스가 묘사한 인간의 모습에는 한결같이 가차 없는 시선이 나타나 있다. 그의 냉정한 태도는 상류 계급을 향한 것만은 아니었다. 귀족이든 거지든, 남자든 여자든, 노인이든 어린 아이든, 부자든 빈민이든, 현명한 자든 어리석은 자든, 그 누구도 호가스가 쥔 날카로운 풍자의 붓끝에서 벗어날 수 없었다. 죽음의 신과도 같은 평등주의가 바로 호가스가 지닌 매력이었다.

윌리엄 호가스는 "내 그림은 나의 무대이고, 등장인물은 나의 배우다."라고 항상 말했다고 한다.

고향에서 객사할 바에야

✦ 브라운의
「영국에서의 마지막 날」

13

2005년에 영국 BBC 라디오는 흥미로운 설문조사를 실시했다. "영국에 있는 미술관에서 볼 수 있는 가장 위대한 회화는 무엇인가?"라는 청취자 앙케트였다. 여기에 12만 명이나 응답을 보냈는데, 그 결과는 외국인에게 꽤 의외였다.

> 1위 윌리엄 터너의 「전함 테메레르」(영국)
>
> 2위 존 컨스터블의 「건초 마차」(영국)
>
> 3위 에두아르 마네의 「폴리베르제르의 바」(프랑스)
>
> 4위 얀 반 에이크의 「아르놀피니 부부의 초상」(네덜란드)
>
> 5위 데이비드 호크니의 「클라크 부부와 고양이 퍼시」(영국)
>
> 6위 빈센트 반 고흐의 「해바라기」(네덜란드)
>
> 7위 헨리 레이번의 「스케이트를 타는 로버트 워커 신부」(영국)
>
> 8위 포드 매덕스 브라운의 「영국에서의 마지막 날」(영국)
>
> 9위 피에로 델라 프란체스카의 「그리스도의 세례」(이탈리아)
>
> 10위 윌리엄 호가스의 「방탕아 일대기」(영국)

응답자의 연령대와 성별까지 발표하지는 않았지만, '이건 조금 아닌데……' 싶은 작품이 몇 점 섞여 있다. 화가 열 명 중 여섯 명이 영국인(스코틀랜드인 포함, 또한 한 명은 미국에서 활약한 화가)이라는 점도 너무 편파적이다. '가장 위대한 회화'라기보다, 그저 '마음에 드는 그림'이라고 해야 하지 않을까.

런던 내셔널 갤러리에 소장된 작품만 생각해 봐도 티치아노, 루벤스, 보티첼리, 브론치노, 홀바인 등이 남긴 걸작이 넘쳐나는데 거들떠보

지도 않았다. 이탈리아 사람들이 "그럴 바에야 우리나라에 돌려줘."라고 말할 것만 같다. 또 "영국인은 미술을 너무 모르는군."이라며 프랑스 사람들이 투덜댈 것 같기도 하다.

그렇지만 이 순위에는 '문학의 나라' 영국다운 특징이 여실히 드러난다. 초상화나 풍경화에서도 '이야기'를 추구하려는 경향이 보이기 때문이다.

다소 낯선 화가이지만, 8위에 오른 포드 매덕스 브라운(Ford Madox Brown, 1821~1893)의 작품 「영국에서의 마지막 날」을 살펴보자. 화가 본인이 "엄밀한 의미에서 역사화"라고 말했듯, 이 작품에서 다루는 주제는 1852년에 정점을 찍었던 '대이민 운동'의 한 장면이다. 지금은 밀려드는 난민으로 혼란을 겪고 있는 영국이지만, 당시에는 거꾸로 영국인이 미국과 캐나다로, 인도로, 오스트레일리아로 대거 이주하던 시기였다.

찬바람이 불어오는 겨울 바다. 거칠게 밀어닥친 흰 파도는 커다란 검은 우산 위에 부서져 물방울로 굴러 떨어진다. 운명과 맞닥뜨린 배는 격렬하게 흔들리며 앞으로 나아간다. 승객이 응시하고 있는 쪽은 미래라고는 한 치 앞도 보이지 않는, 저 멀리 사라져 가는 고국 영국이다. 몇 주간에 걸친 항해가 끝나면 아마 두 번 다시 고향으로 돌아가지 못하리라. 무상함과 아쉬움이 복받쳐 오르고, 고향에서의 마지막 날이자 적막한 여행길의 첫날이 시작된다.

주인공은 젊은 부부다. 남편은 교차하는 만감을 억지로 숨기듯 입을 굳게 다문 긴장한 표정이다. 빳빳하고 두꺼운 코트 깃에 턱을 파묻고서 우산대를 잡은 왼손은 추위를 막기 위해 통이 넓은 소매 안으로 숨겼

다. 그리고 모자가 바람에 날아가지 않도록 챙에 끈을 달아 가슴께 단추에 묶어 두었다. 아내는 눈을 깜빡이는 것조차 잊어버린 듯 커다랗고 아름다운 눈을 크게 뜨고 있다. 정확하게 앞가르마를 탄 헤어스타일, 둥근 보닛(챙이 넓고 턱 밑으로 리본을 묶는 여성용 모자), 후드가 달린 망토는 빅토리아 왕조 시대 중산층 여성의 전형적인 차림새다. 몇 가닥 흐트러진 머리카락이 이마를 가리고 있다. 보닛에 달린 핑크색 리본은 강한 바람과 혹독한 현실을 보여 주듯, 천이라기보다 흡사 딱딱하고 평평한 막대기처럼 왼쪽 옆으로 뻗쳐 있다.

아내 쪽이 남편보다 훨씬 강인하고 믿음직스러워 보이는 까닭은 표정 때문만은 아니다. 남편의 오른손을 꽉 붙들고서 든든히 지지하려는 몸짓 때문이다. "괜찮아, 언제나 내가 곁에 있을 테니까."라며 장갑을 낀 손으로 남편을 따뜻하게 격려해 준다. 망토를 여민 틈 사이로 살짝 드러난 그녀의 왼손이 눈에 띈다. 장갑도 안 낀 맨손으로 자기보다 훨씬 작고 여린 손을 꼭 쥐고 있다.

'아기의 손이구나…….' 그렇게 깨달은 순간, 망토로 푹 뒤덮여 있는 아기의 머리와 발의 형상이 어렴풋이 눈에 들어온다. 부부는 아빠와 엄마였던 것이다. 이 작품이 왜 톤도(tondo, 원형 회화)로 그려졌는지가 여기서 명확해진다. 톤도는 특히 르네상스 시대에 즐겨 제작됐던 그림의 형식이다. 미켈란젤로나 라파엘로의 걸작이 바로 떠오르듯, 그리스도와 그 부모를 주제로 삼은 성가족상 또는 성모 마리아와 어린 예수를 담은 성모자상이 톤도로 많이 그려졌다. 말하자면 이 작품 또한 '이민 가족'이라는 새로운 성가족상을 의도한 것이다.

이러한 종교적 의미뿐만 아니라, 어린 아기의 존재를 일부러 살짝

각양각색의 승객들

강한 바람과 들이치는 파도를 막기 위해 커다란 우산으로 아내와 자식을 보호하는 남편

정면을 보고 있는 소녀는 화가의 친딸을 모델로 삼았다고 한다.

아내의 망토 사이로 귀엽고 작은 아기의 손이 보인다.

젊은 부부는 손을 꼭 잡고서 멀어져 가는 영국을 만감이 교차하는 표정으로 바라본다.

포드 매덕스 브라운
「영국에서의 마지막 날」
1852~1855년
목판에 유채, 83×75cm
버밍엄 미술관(영국)

그물에 양배추 같은 채소가 매달려 있다. 배에 탄 가축용 사료로도 쓰였다.

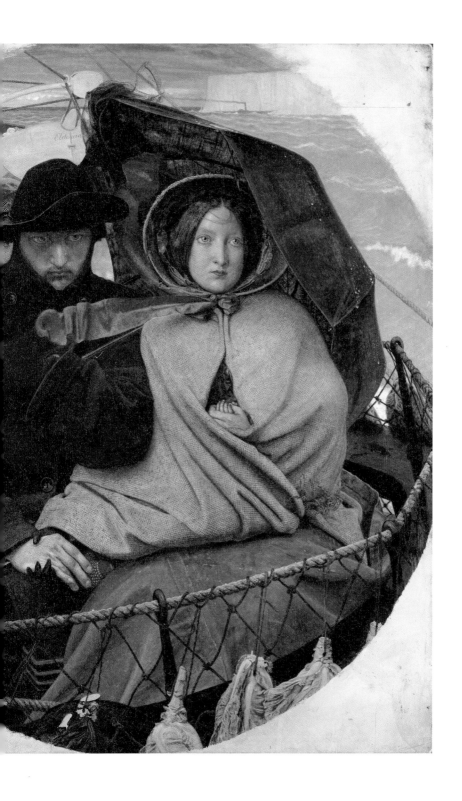

숨김으로써 수수께끼와 복선을 풀어 가는 재미까지 주려는 계획이 담겨 있다.(과연 미스터리의 본고장 영국다운 표현이다.)

하지만 「영국에서의 마지막 날」은 르네상스 시대의 정밀하고 아름다운 종교적인 톤도와는 달리 원형 곡선 안에서 질서정연한 세계를 구축하지 않았다. 오히려 성가족을 향해 시선이 집중되는 것을 거부하기라도 하듯 세부 표현에 몰두한 점이 특징이다. 무질서하고 시끌벅적하게 모여 있는 조연들은 대부분 그림의 틀 속에 온전히 담기지 않았고, 누구의 것인지 알 수 없는 손까지 몇 개 보인다.

기이한 점은 여기서 그치지 않는다. 이를테면 왼쪽 위에서 이를 드러내며 얼굴을 맞대고 있는 매부리코 남녀는 인형인지 가면인지 모를 정도로 그로테스크한 얼굴이다. 이민을 떠나는 현장과는 어울리지 않을 뿐더러, 뒤쪽에서 주인공인 '성가족'을 빈정대며 웃는 것처럼 느껴지기도 한다. 어쩌면 실제로 순회공연을 떠나는 배우들일지도 모른다. 어쨌거나 원근법은 어설프고 화면에 담긴 인물들의 관계마저 정확하게 전달되지 않는다. 화가의 역량이 부족해서일까, 아니면 영국식 블랙 유머의 표현으로 보아야 할까.

게다가 왼쪽 끝에서 풋사과를 베어 문 소녀가 그림 밖 우리를 향해 똑바로 시선을 던지고 있는 탓에 역사적 주제를 다룬 다큐멘터리 작품이 지녀야 할 리얼리티마저 사라져 버린다. 아무리 봐도 기묘하고 납득이 가지 않는 장면이다. 하지만 이 역시 그저 사적인 이유였을지도 모른다.(화가는 자신의 딸을 모델로 썼다고 한다.)

안쪽에 '엘도라도(황금의 땅)'라고 쓰여 있는 구명보트에는 순무 같

은 채소가 쌓여 있다. 긴 항해에서 채소는 귀중한 먹거리였다. 그림 앞쪽의 그물에도 양배추 같은 채소를 가득 매달아 놓았다. 뱃삯에는 식비가 포함되어 있지 않아서 아마 승객이 가져온 식량으로 추측할 수 있다. 유럽에서는 양배추를 일컬어 '가난한 자의 의사'라고도 한다. 값싸지만 몸에 좋다고 알려졌기 때문이다. 춥고 척박한 땅에서도 잘 자라고 수확량이 많아서 18세기부터는 신대륙에서도 재배되기 시작했다.

프랑스 작가 프로스페르 메리메(Prosper Mérimée)의 소설 『카르멘』에는 사랑을 잃지 않으려고 필사적인 주인공 호세가 등장한다. 호세는 카르멘에게 단둘이 미국으로 건너가 진실한 삶을 살자고 설득한다. 하지만 되돌아온 연인의 반응은 쌀쌀맞게도 "우리는 양배추나 키우자고 태어난 사람이 아니야. 우린 이방인의 돈으로 살 팔자야."라는 말이었다.

당시 영국에서 이민이 갑자기 늘어난 이유는 몇 가지가 있다. 먼저 아일랜드의 감자 기근을 비롯해, 스코틀랜드 농지 정리로 인해 소작농이 토지를 잃게 된 상황, 그리고 한창 산업혁명 중이었던 영국 본토는 번영했지만 빈부 격차가 절망적일 만큼 커졌다는 점을 들 수 있다. 중산 계급이었던 사람이 형편이 어려워져 가난의 나락으로 떨어지는 일이 허다했다. 고국의 길바닥에서 쓰러져 죽느니 조금이라도 그 처지에서 벗어날 기회가 있는 곳을 찾아야만 했다.

1840년대에 연간 9만 명이었던 이민자의 수는 1850년대에 28만 명으로 늘었다. 이민선에 오른 사람들의 이별 장면을 그린 회화, 이민자가 고향으로 되돌아오는 내용을 담은 소설 등도 많이 창작되었다. 코넌 도일의 『셜록 홈스』에도 식민지에서 귀국한 사람이 자주 등장한다. 코넌

도일의 숙부 헨리 도일은 삽화가였는데 「아일랜드를 떠나는 이민자들」이라는 삽화를 남기기도 했다. 헨리 도일의 그림은 일상에서도 숱하게 볼 수 있는 광경이었다.

그렇다면 「영국에서의 마지막 날」에서 주인공이 마주한 현실은 어떠했을까. 이 가족이 향하는 곳은 오스트레일리아다. 브라운은 생활고에 시달리던 조각가 친구 토머스 울너(Thomas Woolner)가 오스트레일리아로 이민을 떠났을 때 배웅했던 경험을 계기로 이 그림을 그렸다고 한다. 그림을 그리기 시작했을 때 울너 부부는 이미 고향을 떠난 후라서 자신과 아내, 아이를 모델로 삼았다.

당시 오스트레일리아의 이미지는 매우 좋지 않았다. 잘 알려져 있듯 오스트레일리아는 1770년에 토머스 쿡이 상륙하여 영국령이 된 후 죄수를 보내 강제 노역으로 개척한 땅이다. 이른바 '드넓은 감옥'으로 이용되었던 셈이다. 황량했던 곳에 길이 닦이고 마을이 생기고 철도가 놓였으며 목축업이 발달하게 되었다. 속속 이송된 죄수의 중노동 덕택이었다. 급기야 죄수 중에서 사업가까지 생겨나기 시작했다.

찰스 디킨스의 『위대한 유산』에 바로 그러한 사례가 등장한다. 주인공인 가난한 청년은 자신을 후원해 준 은인이 자선가 신사라고 믿었지만 실제로는 오스트레일리아에서 양을 키워 돈을 번 죄수였다. 신대륙이 지닌 가능성이 얼마나 큰지를 보여 주는 이야기다.(본국의 좁은 형무소에서는 절대 불가능한 일이었다.)

또한 죄수 이송이 시작된 지 반세기 이상 지난 1850년대, 미국에 이어 오스트레일리아에서도 금광이 발견되었다. 죄수와 범죄자의 땅이라는 이미지는 쉽게 사라지지 않았지만, 공전의 골드러시였으므로 일확

헨리 도일의 삽화 「아일랜드를 떠나는 이민자들」

천금을 노리는 사람들이 아랑곳하지 않고 너도나도 이민선에 올랐다. 프랑스에서는 '미국으로 떠났던 백부'가 희망의 별이 되어 돌아오고, 영국에서는 '오스트레일리아로 갔던 백부'가 하나둘씩 고향으로 금의환향하던 시기였다.

브라운이 그린 이민자 부부는 결국 그 땅에서 성공을 거두었을까. 이 그림이 영국에서 특히 인기가 높은 이유는 신대륙을 향했던 선조들의 운명을 떠올리며 자신들에게도 복이 깃들기를 바랐기 때문이 아닐까.

포드 매덕스 브라운 역시 궁핍한 생활 때문에 한때 인도로 이민을 가려고 계획했다고 한다. 하지만 이 작품 「영국에서의 마지막 날」이 평판을 얻어 고국에서 계속 살아갈 수 있었다. 브라운에게는 '운명의 그림'이었던 셈이다.

소년은 숲에서 사라졌다

✦ 워터하우스의
「힐라스와 님프」

14

어슴푸레한 숲속 연못 안에서 벌거벗은 일곱 명의 아름다운 소녀들이 물 위로 떠오른다. 아니, 샘솟는다는 말이 어울릴지도 모르겠다. 나뭇잎 그늘에 꽃봉오리를 숨겼던 수련이 일순 꽃망울을 터트리듯, 혹은 반딧불처럼 여기저기서 새하얀 빛을 발하는 소녀들. 무리 지은 꽃과 반딧불이 서로 비슷한 모습을 하고 있는 것처럼 무표정한 소녀들의 얼굴도 기분 나쁠 정도로 서로 닮았다. 물속에 있으면서 머리카락도 몸뚱이도 젖지 않았다. 어쩌면 숨조차 쉬지 않는 것은 아닐까. 이 세상에는 존재하지 않을 광경이다.

섬뜩하지만 젊은 남성이라면 '이대로 저 속에 파묻힌다 해도 상관없어.'라고 생각할지도 모른다. 저토록 사랑스럽고 요염하게 오로지 자신만을 바라보는 소녀의 유혹이라면 깊은 물속까지도 끌려 들어갈 수 있을 것 같다.

존 윌리엄 워터하우스(John William Waterhouse, 1849~1917)가 그린 「힐라스와 님프」는 그리스 신화 속 에피소드를 묘사한 작품이다. 신과 반신반인, 인간과 괴물, 정령 등이 격렬하게 뒤얽힌 신화 속에서는 잔혹함은 극한까지 잔혹하고, 아름다움은 극단적으로 아름다운 무대가 펼쳐진다. 비탄과 분노, 질투마저도 그 끝을 알 수 없는 곳까지 이르러 인간의 심리에 관한 깊은 통찰이 곳곳에 나타나기에, 신화는 오랫동안 문학과 회화의 원천이 되어 왔다.

이 작품을 설명하기 위해서는 먼저 '아르고나우타이(Argonautai, 아르고 원정대)'에 관해 다루어야 한다. 트로이 전쟁보다 한 세기 전인 대략 기원전 13세기에 벌어진 사건으로 추측된다. 고대 그리스인이 선박 제조

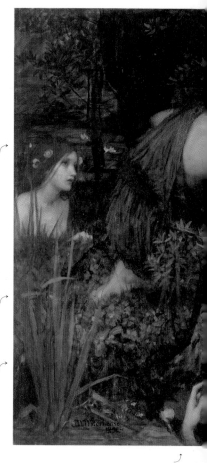

영웅 헤라클레스가 사랑했던 미소년 힐라스. 다부진 골격으로 표현하여 소년이라기보다 청년의 이미지를 부여했다.

힐라스의 푸른 옷자락을 끌어당기는 님프

깊은 숲속의 연못. 물속에서 일곱 명의 님프가 떠오른다.

힐라스가 손에 쥔 물동이는 원정대가 쓸 물을 긷기 위해 연못에 왔음을 보여 준다.

존 윌리엄 워터하우스

「힐라스와 님프」

1896년

캔버스에 유채, 132.1×197.5cm

맨체스터 미술관(영국)

손바닥 안의 진주를 간절히 호소하는 눈빛으로 힐라
힐라스에게 보여 주 스를 응시하면서 오른팔을 양손
는 님프 으로 꽉 부여잡는 님프

기술을 습득하여 해양으로 뻗어 나가려는 야심과 모험심을 불태우기 시작하던 시대였다.

도시 국가 이올코스의 왕위 계승권을 얻기 위해 이아손은 콜키스 왕의 신성한 보물인 '황금 양털'을 구하러 갈 원정을 준비한다. 드넓은 지중해 일대에서 함께할 동료를 찾았는데 금세 50여 명의 영웅호걸이 모여들었다. 여기서 일본 구전동화 '모모타로(桃太郎)'의 도깨비 퇴치 이야기◆가 떠오른다. 다만 아르고 원정대에 모인 용사의 면면은 모모타로를 도왔던 개, 꿩, 원숭이보다 훨씬 강력했다. 거친 북풍의 신 보레아스의 아들이자 날개가 달려 하늘을 날 수 있는 칼라이스와 제테스 형제, 세상을 떠난 아내를 찾아 황천까지 갔던 리라 연주의 달인 오르페우스, 백조로 변한 제우스가 스파르타 왕비 레다에게서 낳은 쌍둥이 용사 카스토르와 폴리데우케스, 거대한 반인반수 미노타우로스를 쓰러트린 테세우스, 유일한 여성 멤버이자 발 빠르고 용맹한 사냥꾼 아탈란테, 아폴론의 아들이면서 죽은 자까지 되살린다는 의술의 신 아스클레피오스, 그리고 영웅계의 슈퍼스타 헤라클레스까지 도중에 합류했다.(헤라클레스에 관해서는 나중에 다시 다룰 예정이다.)

미국 전 대통령 로널드 레이건은 영웅을 이렇게 정의했다고 한다. "영웅이라고 해서 보통 사람보다 늘 뛰어나게 용감한 것은 아니다. 단지 5분 동안 보통 사람보다 더 용감한 사람이 영웅이다." 과연 타당한 의견이라는 생각이 든다. 이제 다 틀렸다 싶은 순간부터 겨우 5분만 견뎌 내면 영웅이 될 수 있다는 뜻이다.(날개도 없고, 리라를 연주하지도 못하고, 아버지를 신으로 두지 않은 자에게 5분은 상당히 긴 시간이긴 하겠지만.)

'5분' 정도는 문제도 아니라고 여기는 강인한 사람으로만 모인 무

◆ 복숭아에서 태어난 소년 모모타로가 말하는 개와 원숭이, 꿩을 데리고 도깨비를 물리치러 떠난다는 내용의 전설. 모모타로는 일본의 대중적인 영웅으로 여러 책과 그림, 노래 등에서 주인공으로 등장한다.

요하네스 헤벨리우스의 천체 그림 「아르고 호 별자리」

리가 바로 아르고 원정대였다. 그렇지만 이들도 자신을 기다리고 있는 위기와 고난을 생각하면 흥분으로 몸이 오싹했을 것이다. 에게 해를 건너 거친 다르다넬스 해협을 빠져나가 흑해 앞으로 나아가는, 당시로서는 전대미문의 대모험이었기 때문이다. 아르고 원정대원 중에는 인간이 아닌 존재도 뒤섞여 있었지만, 원정길을 가로막는 무시무시한 괴물과 정령이 이들을 기다리고 있음이 틀림없었다.

원정을 위한 필수 요소였던 튼튼하고 거대한 배는 뛰어난 장인으로 이름이 높았던 아르고스가 만들었다. '아르고 호'라는 배 이름이 여기서 유래했다. 당시 최대 규모인 동시에 최고 속도를 자랑하던 이 함선에는 최신 기술이 동원되었다. 그뿐 아니라 전략을 관장하는 여신 아테나(미네르바)의 도움을 바란다는 뜻에서 뱃머리에는 도도나의 신목(神木)◆을 잘라 말을 할 줄 아는 장식을 붙였다. 17세기 폴란드의 천문학자 요하네스 헤벨리우스(Johannes Hevelius)가 제작한 천체 그림(예전부터 아르고 성좌라는 별자리가 존재했다.)에는 상상 속 아르고 호가 그려져 있다. 말을 하는 떡갈나무 장식을 디즈니 만화풍의 얼굴로 재미있게 표현했다. '수다쟁이 배'라는 느낌이 드는 그림이다.

아프로디테(비너스)도 원정대장 이아손에게 힘을 보탰다. 다만 사랑과 애욕의 본질이 그렇듯, 이 사랑의 여신은 늘 사태를 복잡하게 만들곤 했는데 이번에도 예외는 아니었다. 잠들지 않는 드래곤이 지키고 있던 황금 양털을 뺏어 오기 위해 이아손은 콜키스 왕의 딸 메데이아의 사랑을 이용했다. 메데이아의 도움으로 황금 양털을 손에 넣었지만, 그녀에게 관심을 잃은 이아손은 다른 여성과 정략결혼을 하려고 했다. 격노한 메데이아는 자신이 낳은 이아손의 아이를 죽임으로써 남편에게 복수

◆ 도도나는 고대 그리스 신화에서 제우스의 신탁소가 있던 성지로, 이곳에는 제우스의 신탁을 전해 주는 신목인 떡갈나무가 있었다고 한다.

외젠 들라크루아

「분노한 메데이아」

1838년

캔버스에 유채, 260×165cm

릴 시립 미술관(프랑스)

하고 무시무시한 파국을 맞이한다. 들라크루아는 이렇게 잔인하고 무서운 메데이아의 모습을 그린 적이 있다.(나카노 교코, 이연식 옮김, 『무서운 그림 3』, 세미콜론, 2010 참조) 뒷맛이 개운하지 않은 후일담이다.

아르고 원정대가 항해 중에 펼친 또 다른 에피소드도 회화나 영화, 희곡의 소재로 다루어졌다. 몇 가지를 소개해 보려고 한다. 먼저 황금 양털을 구하러 가던 길에서 일어난 사건이다.

어느 섬나라에서는 왕이 자기 땅에 정박하는 배의 선원에게 억지로 권투 시합을 벌여 모조리 때려죽였다. 아르고 원정대에게도 진로를 막고 싸움을 걸어오자, 쌍둥이 용사 중 한 명인 폴리데우케스가 거꾸로 왕을 일격에 쓰러트려 죽여 버렸다.

다음 여정으로 트라키아에 들르게 되었는데 눈먼 예언자 피네우스가 날개 달린 괴물 하르피아에게 오랜 세월 괴롭힘을 당하고 있었다. 하르피아는 얼굴과 가슴까지는 여성이고 몸통은 맹금류인 괴물이었다. 탐욕스럽고 흉악한 성격의 하르피아는 피네우스가 밥을 먹으려고 하면 어디선가 떼를 지어 날아와 전부 빼앗아 먹고 그나마 남은 음식도 엉망진창으로 만들어 버리곤 했다. 그 탓에 피네우스는 굶어 죽기 직전이었지만, 아르고 원정대가 자신을 구해 주러 오리라는 예언에 의지해 겨우겨우 버티고 있었다. 예언대로 아르고 호가 도착했고 하늘을 날 수 있는 칼라이스와 제테스 형제가 괴물 새를 격퇴했다. 피네우스는 감사의 뜻으로 앞으로 남은 길에서 위험을 피해 갈 수 있는 방법을 조언해 준다.

프랑스 혁명 당시 마리 앙투아네트는 하르피아에 빗대어 풍자화로 그려지기도 했다. 세금은 내지 않고 사치에 빠져 서민의 양식을 가로

챘던 왕후와 귀족, 그들을 향한 증오는 앙투아네트에게로 한데 모였기에 하르피아의 이미지와 중첩되었던 것이다.

황금 양털을 가지고 돌아오는 길에도 우여곡절이 있었다. 사랑하는 이아손을 위해 부모와 고국, 친구를 배신했을 뿐더러 동생까지 죽였던 메데이아를 태우고 아르고 호는 그리스로 향했다. 그러자 뱃머리에 있는 도도나 숲의 떡갈나무 장식이 이렇게 말했다. "마녀 키르케에게 가서 메데이아의 죄를 씻어 내지 않으면 원정대에게 저주가 내리리라." 그래서 키르케가 사는 섬에 들러 일을 해결한다.

노랫소리로 뱃사람을 미치게 만드는 세이렌이 모여 사는 곳을 지날 때는 오르페우스가 리라를 연주하면서 세이렌에 맞섰다. 그 덕분에 원정대는 세이렌의 노래 대신 리라 연주를 들으며 무사히 빠져나갈 수 있었다.

이렇게 사건에 사건이 꼬리를 물었지만 아르고 원정대는 불과 넉 달 만에 임무를 완수하고 귀환했다고 하니 꽤 짧은 기간이라 할 수 있다.

이제 드디어 헤라클레스의 이야기다. 헤라클레스가 아르고 원정대의 일원이었다는 사실을 아는 사람은 그리 많지 않을 것이다. 헤라클레스처럼 수많은 무용담을 자랑하는 호걸이라면 혼자 힘으로 어떤 상대든 간단히 해치울 수 있으니 황금 양털을 뺏어 오는 일쯤이야 식은 죽 먹기라고 생각하게 된다. 그래서 이야기가 싱거워지기 전에 서둘러 아군에서 이탈하게끔 줄거리를 꾸며야 묘미가 살아난다. 이른바 강한 캐릭터를 초반부터 중도에 하차시켜 긴장감을 유지하는 방법이다.

배가 떠나고 얼마간 폭풍우가 불었던 바다도 2주가량 잠잠해지자

아르고 호는 식수를 구하기 위해 어느 섬에 상륙했다. 헤라클레스가 원정에 데려갔던 미소년 애인 힐라스도 물동이를 들고 숲으로 들어갔다.

잠시 뒤 동료 하나가 힐라스의 절규를 듣고 헤라클레스에게 전했다. 즉각 주변을 수색했지만 몇 번이나 이름을 불러도 대답이 없었다. 출항이 가까워졌지만 단념하지 못했던 헤라클레스는 숲속 깊은 곳까지 들어가 힐라스가 있을 만한 장소를 모조리 뒤졌다. 그러나 아무리 찾아도 발견할 수 없었고, 아르고 호는 이미 헤라클레스를 두고 떠나 버려 결과적으로는 원정길에서 이탈하고 말았다.

힐라스의 운명은 어떻게 되었을까? 워터하우스가 그린 이 작품이 바로 힐라스가 사라진 사연을 주제로 삼고 있다. 소년과 청년의 경계에 있는 몸매를 한 힐라스. 고개를 숙이고 얼굴에는 그늘이 져 있어 생김새를 정확히 파악할 수는 없다. 수련이 핀 연못가에 무릎을 꿇고서 물을 뜨려고 했던 듯 왼손에는 항아리를 쥐고 있다. 아름다운 님프들이 주위에 몰려들었을 때 소년은 분명 깜짝 놀랐을 것이다.

님프(Nymph)의 어원은 신부 또는 인형이라 한다. 영원히 나이를 먹지 않는 젊고 아름다운 여자의 모습으로 등장하는 이유는 그 때문이다. 님프는 숲, 들판, 동굴, 바다, 호수, 강 등 풍요로운 자연에서 사는 정령인데, 자연이 주는 커다란 기쁨을 의인화한 존재라고도 알려져 있다. 바다의 님프는 네레이데스(Nereides), 산의 님프는 오레아데스(Oreades)라고 부르듯 각각 이름이 있다. 이 그림에 등장하는 연못이나 샘물 같은 담수(민물)에 사는 님프는 나이아데스(Naiades)라고 한다.

나이아데스는 좀처럼 인간 앞에 모습을 나타내지 않는다. 하지만 이때만은 달랐다. 힐라스가 너무나도 아름다운 나머지 님프들은 저도

모르게 물 위로 올라와 버렸다. '우리가 사는 물속으로 데려가고 싶어.'라고 생각하며 힐라스와 눈길을 나누는 한 님프는 벌써 양손으로 그의 오른팔을 부여잡고 있다. 한없이 보드라워 보이지만 손가락에는 힘이 잔뜩 들어가 있다. 어떤 님프는 손바닥 위 진주를 보여 주고, 또 다른 님프는 머리카락을 그러쥐고 올리면서 유혹한다. 뒷모습만 보이는 님프는 힐라스의 푸른 옷자락을 끌어당긴다.

힐라스는 그렇게 물동이를 손에 쥔 채, 연못 속으로 머리부터 빠져들어갔을 터이다. 바로 그 순간 저도 모르게 비명을 질렀을 것이다. 하지만 헤라클레스가 달려왔을 때는 이미 수면에 잔물결 하나 일지 않는 상태였다. 힐라스는 영원히 자취를 감추고 말았다.

'소년애'와 관련하여 '사라짐'의 의미는 크게 두 가지로 생각해 볼 수 있다. 소년의 관점에서 보면 어른 남성으로부터 사랑을 받는 상태가 끝나고 이성의 매력에 눈을 뜨게 되어(또는 이성에게 유혹을 당해) 스스로 사라져 버리는 경우다. 상대방인 어른 남성의 관점으로 생각하자면, 남색의 대상인 미소년이 성장하여 남자가 되자 지금까지 느꼈던 매력이 시들해진 경우다. 두 쪽 모두 상대방이 사라져 '있으나 없으나 마찬가지'인, '보아도 안 보아도 그만'인 상태다. 말하자면 관계의 종식이다.

힐라스가 사라지자 헤라클레스는 바다에서 펼쳐질 대모험으로부터 하차한다. 헤라클레스가 사라지자 힐라스는 이성애라는 또 다른 세계로 모험을 떠난다.

존 윌리엄 워터하우스는 빅토리아 왕조 시대의 화가로서 한결같이 신화와 문학을 주제로 삼은 낭만적인 화풍으로 인기를 모았다.

성흔의 순간

15

독일은 1871년에 제국으로 통일되기 전까지 합스부르크나 부르봉 왕가와 같은 강력한 절대왕정은 존재하지 않았고, 300개가 넘는 지방 국가로 분열되어 있는 상태였다.(10장 멘첼의 「전선으로 출발하는 빌헬름 1세」 참조) 덕분에 지방마다 다양성이 두드러져 '성실하고 실리적인 바이에른 사람', '세련된 작센 사람', '프랑스화된 라인란트 사람' 같은 식으로 일컬었다. 베스트팔렌 지역 주민의 특징을 말하자면 '둔중함'을 들 수 있다.

　　독일 북부 저지대인 베스트팔렌은 습지가 넓게 펼쳐져 있고 안개도 심했다. 19세기 전반에 활동하던 작가 카를 이머만(Karl Leberecht Immermann)의 말을 빌리면, "모든 것이 영원처럼 보이는 신비한 나라"였다. 그러한 땅이 가진 독특하고 신비로운 분위기와 으스스함을 두고 당대 여성 시인 드로스테 휠스호프(Annette von Droste-Hülshoff)도 다음과 같은 시를 지었다.

　　　늪 속은 어둡고, 어두워 (……)

　　　개구리는 늪에 몸을 숨기고

　　　고슴도치는 풀숲에 잠복한다.

　　　썩어 들어가 텅 빈 나뭇등걸 안에는

　　　두꺼비가 웅크리고 잠들어 있다.

　　　그리고 비스듬한 모래 언덕에는

　　　뱀이 점점 더 똬리를 조여 간다.

　　　(데즈카 도미오, 『독일 문학 안내』, 이와나미쇼텐, 1993에서 인용)

물론 땅은 척박했고 마을의 농민 모두 가련할 만큼 가난했다. 안나 카타

리나 에머리히(Anna Katharina Emmerich)도 그런 빈농 집안에서 아홉 형제자매 중 다섯째로 태어났다. 먹고 살기가 빠듯해서 학교 교육도 제대로 받지 못했고 열두 살 무렵부터는 봉제공장에서 일을 해야 했다. 거의 읽고 쓰지도 못했을 것이다. '어둡고 어두운' 늪에서는 개구리와 고슴도치를, 썩어 구멍이 난 나뭇등걸 속에서는 두꺼비를, 경사진 모래 언덕에서는 단단히 똬리를 튼 뱀을 발견했을 것이다.

묵묵히 일을 했지만 전혀 나아질 기미가 보이지 않던 일상을 빛나게 해 준 것은 스테인드글라스와 화려한 미사복을 볼 수 있는 예배와 교회 행사에 참가하는 일이었다. 그중에서도 가장 큰 기쁨은 혼자서 조용히 기도하는 가운데 빈번하게 일어났던 신비로운 체험이었다. 에머리히의 회상에 따르면, 어린 시절에는 성모 마리아가 데려온 아기 예수와 함께 놀았고 자라서는 여러 성인들과 직접 이야기를 나눴다고 한다. 약초를 찾아서 지인의 병을 고쳐 주는 일도 하기 시작했다.(가까이 다가가거나 쓰다듬으면서 안수 치료를 하는 일도 포함되었다.)

수녀가 되기로 결심을 굳힌 것은 열여섯 살 무렵이었다. 하지만 수도원에 들어가기 위해서는 지참금이 필요했다. 바느질을 해서 모은 얼마 안 되는 돈을 가지고 주변 수도원 몇 곳을 찾아갔지만 지참금이 너무 적다며 어디에서도 받아 주지 않았다. 그녀가 두통에 시달리고 병약하다는 점도 수도원이 꺼렸던 이유였다.

허무하게 7~8년이라는 세월이 흐른 뒤, 어느 날 기도하던 에머리히 앞에 예수 그리스도가 나타나 화관과 가시 면류관을 내밀며 어느 쪽을 선택하겠느냐고 물었다. 에머리히는 망설임 없이 가시 면류관을 받아 썼다. 머리에 올린 순간 면류관은 사라지고, 그 대신 지금까지 경험하지

못했던 격렬한 통증이 밀려왔다. 이마와 관자놀이에는 십자가 책형을 받았던 예수와 똑같은 상처가 생겼다. 에머리히는 사람들이 눈치 채지 못하도록 머리에 수건을 두르고 다니면서 숨겼지만 마음만은 기쁨과 감동으로 가득했다. 예수님이 당했던 고통을 자신도 얼마간 공유했다고 믿었기 때문이다.

아우구스티누스 수도원의 배려로 1802년 에머리히는 수도원에 들어갔다. 이미 스물여덟 살이 된 해였다. 그녀는 가장 지위가 낮은 수녀가 되어 혹독하게 일을 했고 의사에게 갈 수 없는 가난한 병자와 상처 입은 사람들을 치료했다. 차차 주변에 이름이 알려져 사람들이 물밀듯 몰려들었지만, 이는 오히려 다른 수녀의 반감을 샀다. 게다가 환자를 치료하면 할수록 자신의 몸은 점점 더 쇠약해져 갔다.

9년 후, 아우구스티누스 수도원에 폐쇄 명령이 내려졌다. 패전으로 인해 베스트팔렌은 나폴레옹의 동생이 군주 자리에 올라 왕국으로 바뀌었다. 마지막 거처라고 생각한 곳에서 나가야만 했던 에머리히는 같은 지역에서 알고 지내던 신부님 댁의 가정부로 들어갔다. 하지만 이 역시 오래가지 못했다. 바로 몸져누웠기에 어떤 미망인의 집에서 신세를 질 수밖에 없었다.

성흔(聖痕, stigmata)을 받게 된 것은 바로 그곳의 병상에서였다. 성흔이란 예수가 십자가 책형을 받았을 때 몸에 생긴 것과 같은 상처가 동일한 부위에 나타나는 것을 뜻한다. 못 박혔던 두 손과 두 발, 그리고 생사를 확인하기 위해 로마 병사가 창으로 찔렀던 오른쪽 옆구리다. 에머리히에게는 가슴에도 십자가 형상의 반점이 생겼다.(십자가라기보다는 Y자 모양에 가까웠는데, 그녀가 어린 시절 자주 다녔던 교회에 있던 성물과 비슷했

다.) 그리고 이 상처에서 매주 금요일, 즉 예수가 책형을 받았던 요일마다 피가 흘렀다.

은퇴한 수녀에게 성흔이 나타났다는 소문을 듣고 큰 마을에서 신부와 의사가 찾아와 에머리히를 진찰한 후 신성한 기적으로 인정하고 논문으로도 발표했다. 그 후 에머리히를 지원하는 다른 신부가 나타나 일기를 썼고, 낭만주의 작가로 유명했던 클레멘스 브렌타노(Clemens Brentano)도 자주 방문해 몇 년에 걸쳐 인터뷰를 한 후 기록을 남겼다. 에머리히가 경험한 환시와 언행은 이렇게 여러 동시대인에 의해 역사에 남게 되었다.

에머리히는 1824년에 마흔아홉 살의 나이로 세상을 떠났고, 2004년에 요한 바오로 2세가 시복하여 복자 서품을 받았다.(천주교의 계급은 성인, 복자, 존자의 순서다.)

프라하에서 태어난 오스트리아인 화가 가브리엘 폰 막스(Gabriel von Max, 1840~1915)는 에머리히 사후 반세기가 더 지난 1885년에 작품 「안나 카타리나 에머리히」를 그렸다. 폰 막스는 신지학협회 회원이기도 해서 신비적이고 상징주의 성격을 지닌 작품을 다수 발표했는데, 에머리히의 기적 역시 의심하지 않았던 것 같다.

이 작품은 색채가 차분하고 매우 사실적이라 흑백사진을 떠올리게 한다. 얼핏 보면 무척 밋밋해 보이기도 한다. 하지만 배경을 알지 못하는 사람에게도 이 여성의 영혼에 무언가 중대한 일이 벌어지고 있다는 사실을 얼굴 표정과 몸짓을 통해 가르쳐 준다.

협탁 위에 놓인 초 한 자루는 불꽃이 똑바로 선 채로 타오르고 있

다. 초는 신앙의 상징이므로 에머리히의 신앙이 한 치도 흔들림이 없음을 암시한다. 앞서 이야기했듯 가시 면류관 모양의 상처를 가리기 위해 머리에는 꽉 끼는 흰색 두건을 덮어썼고(턱 아래에 끈으로 묶은 상태), 이마 쪽에도 역시 흰 붕대 같은 천으로 (후두부에) 동여매어 감췄다.

침대 위에 줄곧 누워 있는 동안에도 에머리히는 항상 십자가에 매달린 예수상을 무릎 위에 두고서 기도했을 것이다. 그러다 느닷없이 머리를 조이는 두통이 엄습하여 양손으로 관자놀이를 누른다. 예사롭지 않은 격렬한 통증과 예사롭지 않은 법열(法悅)◆이 한데 뒤섞여 몸을 꿰뚫는다. 그 직후 에머리히는 알 수 없는 표정을 지으며 눈을 위로 치켜떴으리라. 그러고는 깨달았을 것이다. 드디어 성흔을 받았다는 사실을.

화가는 에머리히의 오른쪽 눈썹 위 이마를 감싼 붕대 위로 번져나오는 피와, 왼쪽 손등에서 흐르는 핏방울을 은근슬쩍 그려 두었다. 에머리히의 말에 따르면 신의 기적은 정말로 이런 식으로 일어났다. 다만 그녀가 성흔을 받은 시기는 마흔 살을 넘긴 이후였기에 당시라면 노년에 가까운 나이라 할 수 있지만 그림에서는 젊고 아름다운 여성으로 표현했다.

가톨릭은 기적을 중시하는 종교다.(프로테스탄트는 기본적으로 성서에 등장하는 인물 이외의 기적은 인정하지 않는다.) 지금도 바티칸은 하느님이 현현하는 기적을 공인하고 있다. 그 기적은 객관적이고 눈에 보이는 것이어야만 하기 때문에 당연히 성흔은 중요한 증거가 된다.

의외라고 생각되지만 성흔 현상이 문헌에 등장한 것은 꽤 늦은 시기였다. 중세 말기, 즉 13세기가 되고 나서부터였으니 말이다. 성인계의

◆ 종교에서 참된 이치를 깨달았을 때 느끼는 황홀한 기쁨을 말한다.

신앙의 상징인 촛불은 조금도 흔들림 없이 꼿꼿이 선 채 피어오른다.

붕대로 감춘 이마의 상처에서 피가 흐릿하게 번져 나왔다.

양손 한가운데, 예수가 못이 박혔던 같은 부위에 성흔이 나타났다.

실제 에머리히보다 훨씬 젊은 여성으로 묘사했다.

가브리엘 폰 막스

「안나 카타리나 에머리히」

1885년

캔버스에 유채, 84.5×67.7cm

뮌헨 노이에 피나코테크(독일)

언제나처럼 예수의 십자가상을 무릎 위에 두고 기도하던 도중에 기적이 일어났다.

'슈퍼스타'라고 할 수 있는 아시시의 성 프란체스코가 그 주인공인데 만년에 깊은 산중에서 고행을 하던 중에 성흔이 나타났다.(나카노 교코, 『명화의 수수께끼 — 음모의 역사 편』, 분게이슌주, 2018 참조)

조토 디 본도네(Giotto di Bondone, 1266?~1337)가 그린 작품을 보면, 어째서인지 날개 달린 예수가 하늘을 날면서 양손과 양발, 오른쪽 옆구리에서 나온 다섯 줄기의 광선 빔을 프란체스코에게 쏘아 댄다. 성흔이 무엇인지 실로 알기 쉽게 그림으로 표현했다.

　　성 프란체스코는 성흔을 받은 첫 번째 남성이며 매우 드문 사례였다. 뭐니 뭐니 해도 성흔은 여성의 몸에서 압도적으로 나타났기 때문이다. 이러한 사실은 성흔 현상이 자기암시 작용에 따른 결과가 아닐까 하는 의심을 과학자들 사이에 불러일으켰다.(여성이 살아가기 힘들었던 시대가 길게 이어졌기 때문이다.) 실제로 최면술에 의한 실험을 했더니 지속적으로 암시를 주면 진짜 멍이나 반점이 발생한다는 사실도 밝혀졌다.

　　또한 신의 목소리를 들었다거나 모습을 보았다는 체험은 뇌과학적 차원에서는 환각으로 분류되는 경우가 많다. 파킨슨병, 간질, 약물 중독 외에 편두통을 가진 환자도 생생한 현실감을 동반한 환각이 나타나기 쉽다고 한다. 에머리히가 평생 두통과 싸워 왔다는 이야기가 떠오른다. 그녀는 중세 시대가 오래도록 이어질 것만 같은 땅 베스트팔렌에서 태어나 가난과 노동에 짓눌려 하루하루를 살아가는 가운데, 예수 그리스도와 성모 마리아를 생각하는 시간만큼은 구원과 해방으로 여겼다. 예수님과 하나가 되고 싶다는 생각, 그러기 위해서 예수님과 같은 고통을 느끼고 싶다는 강한 염원, 아니 집중적인 기도가 결국은 강렬한 자기암시

로 바뀌었다고 말할 수 있을지도 모른다.

에머리히의 기적은 두 번이나 개인적인 위기가 찾아왔던 시기에 일어났다. 가시 면류관을 쓴 체험은 어떤 수도원에서도 자신을 받아 주지 않아 절망했던 무렵의 일이었고, 두 손과 두 발에 성흔이 나타난 체험은 수도원에서 나와 언제까지 타인의 짐이 되어야 하는지 알 수 없어 막막하던 시절에 일어난 일이다.

또 한 가지, 과학적으로 증명된 점이 있다. '법열'에 관해서다. 성흔이라는 고통과 두려움은 '러너스 하이(runner's high)'와 마찬가지로 더없이 행복한 감각으로 변환되기 쉽다. 이를 법열이라고 하는데 고통과 법열을 구별하는 것은 세속적인 사람에게는 어려운 일이다. 17세기 잔 로렌초 베르니니(Gian Lorenzo Bernini, 1598~1680)가 조각한 걸작 「성 테레지아의 법열」은 천사에게 가슴을 찔려 관통당하면서도 종교적 환희를 느끼는 성녀를 표현했다. 이 작품이 발표된 당시에도 사람들은 이미 그녀의 자태와 표정이 성적 황홀경에 빠진 반응 그 자체라고 수군거리기도 했다.

성 프란체스코의 성흔 현상이 언급된 이래로, 여성들이 앞다투어 성흔 체험을 이야기했던 뒷면에 얼마나 복잡하고 다양한 배경이 있었을지 이해가 된다.

하지만 기적은 과학 앞에서는 그저 웃어넘겨 버려야만 하는 것일까. 반드시 그렇다고만 할 수는 없다. 당시 베스트팔렌에서 에머리히와 같은 환경에서 생활하던 소녀들이 얼마나 많았을까. 바닷가 모래알만큼 많은 소녀들 가운데 에머리히만이 성흔을 받았다고 믿었다. 흔들림 없이 오랫동안 그렇게 믿어 왔다. 설령 자기최면을 통해 상처가 생겼다고 해도

날개를 달고 십자가를 등에 진
채 하늘을 나는 모습으로 예수
를 표현한 점은 중세 미술의 특
징을 보여 준다.

놀라면서 동시에 기뻐하는 표
정. 성인이 된 증거로서 머리 위
에 나타난 후광을 묘사했다.

책형을 받아 상처가 난 다섯 부
위(두 손과 두 발, 오른쪽 옆구리)에
서 성스러운 광선이 화살처럼
발사되어 프란체스코 몸의 같
은 부위에 성흔을 각인한다.

산속에서 고행하던 중에 발생
한 성흔 현상

조토 디 본도네

「성 프란체스코」

1325년

프레스코, 390×370cm

피렌체 산타 크로체 성당(이탈리아)

잔 로렌초 베르니니

「성 테레지아의 법열」

1647~1652년

대리석 조각

로마 산타 마리아 델라 비토리아 교회(이탈리아)

그렇게 기나긴 세월 동안 이어졌을 리는 없다. 자기암시든 뭐든, 에머리히만이 몇 년 동안이나 성흔이 지속됐고 계속 피를 흘렸다.

인간의 마음이 육신에 미치는 힘이야말로 설명할 도리가 없는 신비라고 말할 수 있다. 아무리 과학을 통해 설명할 수 있다고 해도, 그 이상의 무언가가 없으면 피는 흐를 수 없으며 다른 사람의 병을 치유하는 일도 불가능하다. 기적이란 이런 상황까지 모조리 포함한다는 것을 의미한다.

가브리엘 폰 막스는 프라하와 빈에서 그림을 배운 후, 뮌헨 아카데미에서 교편을 잡았다. 나중에 귀족으로 신분이 격상되어 이름에 폰(von)이 붙었다.

조토 디 본도네는 이탈리아 르네상스 미술의 선구자다. 딱딱한 중세 미술에서 벗어나 화면에 처음으로 인간의 감정을 불어넣었다.

베수비오 화산의 대폭발

✦ 브률로프의
「폼페이 최후의 날」
✦ 쇼팽의
「폼페이 최후의 날」

16

기원후 79년 8월 24일 오후 1시 무렵, 이탈리아 남부에 있는 표고 1281미 터의 베수비오 화산 상공에 흰 구름 기둥이 피어오르더니 급기야 우산 버섯 같은 형상이 나타났다. 버섯구름은 점점 더 검고 높고 거대해져 성 층권까지 도달한 후, 낮이라고는 생각하기 힘든 뿌연 어둠으로 주변을 뒤덮었다.

꺼림칙한 그 구름은 일몰이 가까워질 무렵 자신의 무게를 견디지 못하고 무너져 내렸다. 유황이 섞인 뜨거운 바람이 불어와 불에 타서 부 서진 자갈과 재가 빗발치듯 떨어졌다. 산 경사면을 따라 흘러내린 화쇄 류◆는 밤하늘을 밝게 비추며 나폴리 만 바로 근처까지 밀어닥쳤다.

산기슭에 자리한 도시 폼페이에는 약 2만 5000명이 살고 있었다. 주민 대다수는 검은 구름과 폭발음, 땅을 뒤흔드는 격렬한 진동을 느낀 후 곧바로 달려 나오거나 말을 타고 도망쳐 나왔다. 그리고 배를 타고 베 수비오 산에서 가능한 한 멀리 떨어진 곳으로 피해 목숨을 건졌다. 하지 만 사랑하는 이들과 뿔뿔이 흩어져 서로를 찾느라 미처 도망칠 수 없었 던 사람들과, 견고한 집 안에 있으면 안전하리라 판단해 남아 있던 이들 약 2000명은 하루 종일 멈추지 않고 뿜어져 나왔던 유독 가스에 휩싸여 괴로움 속에서 숨졌다.

그러던 중 폼페이 건너편 도시 미세눔에서 머무르고 있던 정치가 이자 학자였던 대(大) 플리니우스(37권으로 구성된 『박물지』를 쓴 저자로도 잘 알려진 인물)가 피난 온 폼페이 주민을 구조하고 화산 활동을 관찰하기 위해, 갤리선◆◆ 네 척을 이끌고 거친 나폴리 만을 건넜다.(당시 폼페이는 지금보다 훨씬 바닷가 쪽에 위치해 있었다.) 하지만 상황을 너무 가볍게 인식 했던 플리니우스 역시 화산이 뿜어내는 연기에 질식사하고 말았다.

◆ 화산이 폭발하면서 분출한 자잘한 부스러기들과 고온 가스의 혼합물

◆◆ 그리스 로마 시대부터 중세에 걸쳐 지중해를 중심으로 항해하던 돛과 노가 있는 배

2000년 가까운 먼 옛날에 일어난 화산 폭발에 관해 직접 눈으로 본 듯 상세히 알 수 있는 이유는 당시에 남겨 놓은 기록 덕분이다. 대 플리니우스의 조카 겸 양자였던 소(小) 플리니우스(이후 로마 집정관에 오른 문필가)가 친구인 역사가 타키투스(『게르마니아』의 저자)에게 편지로 상황을 알렸던 것이다.

타키투스에게 보낸 두 통의 편지에는 다음과 같은 사실이 기록되어 있었다. 숙부인 대 플리니우스가 함께 배를 타고 가자고 권유했지만 거절했으며, 결국 미세눔마저 지진이 발생하고 화산재 피해로 심각해져 어머니를 모시고 도망쳤다는 사실(이때 모친은 늙은 자신은 방해만 될 테니 아들 혼자 피하라고 했지만 소 플리니우스는 같이 가지 않으면 의미가 없다며 어머니의 손을 잡아끌었다고 한다.)을 포함해, 도로는 수많은 사람들로 아비규환이었고 쓰나미가 일어 거센 파도에 밀려온 물고기가 땅바닥에 가득했다는 이야기(당시는 아직 쓰나미라는 말도 개념도 알려지지 않았지만), 다음 날 아침에 분화가 잦아들자 집으로 돌아가서 숙부 플리니우스의 죽음을 확인했으며 여진이 계속되고 있다는 정보 등이었다.

이런 기록을 바탕으로 베수비오 화산의 분화 형식은 '플리니(플리니우스)식 분화'로 명명되었다고 한다.

이제 폼페이 이야기를 시작해 보자. 화산재는 사흘에 걸쳐 비처럼 내렸고, 재가 쌓이고 또 쌓여 무려 6미터에 달했다. 폼페이는 풍경이 맑고 아름다워 상류층 시민이 별장을 마련해 두는 휴양지였기에 로마 황제는 바로 재건을 해야 할지 말아야 할지 고심했다. 하지만 재로 뒤덮여 흔적도 없이 사라진 화산 피해지를 앞에 두고 포기할 수밖에 없었다고 한다.

그 후로 폼페이에는 두 번 다시 마을이 생겨나지 못했다.

긴 세월이 흘러 고대 로마 제국은 멸망하고 '암흑의 시대'인 중세도 끝나 르네상스가 꽃을 피웠다. 강력한 절대군주가 각국에 생겨나던 시대였다. 어느덧 폼페이 땅에도 초목이 자라고 마을 자체가 매몰되었다는 사실도 잊혀져 갔다. 혹 그러한 사실을 떠올린다 하더라도 이미 신화 속 세계와 비슷하게 느껴졌다. 그러나 1631년 베수비오는 다시 불을 뿜었고 4미터가 넘는 재를 폼페이 위로 쏟아내고 말았다.

또다시 시간은 흘러 1700년대가 시작될 무렵, 폼페이 주변에서 대리석이나 조각품의 파편 같은 것들이 나온다고 알려지기 시작했다.(우물을 파려고 했던 남자가 처음으로 발견했다고 한다.) 이어서 1748년, 즉 폼페이가 매몰되고 거의 17세기라는 시간이 지난 후 당시 나폴리 왕(이후 부르봉 왕조 스페인 국왕 카를로스 3세로 등극)이 본격적인 발굴을 개시했다. 로마 교황으로부터 도굴꾼이라는 비난까지 들었지만 개의치 않고 발굴과 동시에 출토품을 전시할 건물을 세운 후 카탈로그도 제작했다. 카탈로그는 온 유럽에서 호평을 받으며 이탈리아 여행 붐에 박차를 가했다.

어쨌건 유럽은 이탈리아, 그리스, 아이슬란드 정도를 제외하면 활화산이 없어서 지진을 체험한 사람도 매우 적었다. 바다를 알지 못하는 사람이 평생 한 번은 바다를 보고 싶다고 동경하듯, 때로는 연기를 토해 내는 산, 땅의 작은 흔들림, 화산재 아래에서 돌연 나타난 전설의 고대 도시를, 두렵긴 하지만 꼭 보고 싶다며 많은 이들이 흥분했던 것도 무리는 아니다. 때는 마침 낭만주의 시대였고 '폐허 취미'와 '그랜드 투어(grand tour)'◆의 시대이기도 했다.

폼페이 발굴은 오늘날까지 이어지고 있을 정도이기에 당시에는 새

◆ 17~19세기 무렵 유럽의 상류층 자제들 사이에서 교양 교육의 일환으로 유행했던 여행을 말한다. 주로 고대 그리스와 로마의 유적지, 르네상스 문명을 꽃피웠던 이탈리아 도시들을 여행했다.

로운 유물이 끊임없이 발견되었다. 문헌으로만 접했던 고대 도시 로마는 상상을 한참 웃도는 풍요로움으로 다가왔지만, 한편으로는 급작스레 소멸해 버린 모습에서 구약성서에 등장하는 향락의 도시 소돔과 고모라(신이 진노하여 유황 비를 내려 멸망한 도시)를 떠올릴 수밖에 없었을 것이다.

주랑을 가진 신전, 포장 도로, 온갖 사치스러운 장식이 가득한 저택, 공중목욕탕, 분수, 검투사가 싸우던 원형 경기장, 근사한 벽화와 조각상, 보석과 호화로운 가구, 벽에 붙은 선거 광고와 낙서, 가마 속에서 탄화된 빵, 사슬에 묶여 몸을 비틀며 숨이 끊어진 개, 아이를 보호하는 듯한 자세로 죽음을 맞은 어머니……. 폼페이의 화산재 밑에는 무엇이든 그대로 남은 채 파묻혀 있었다.

미술사학자 요한 요아힘 빙켈만(Johann Joachim Winckelmann), 대문호 괴테, 마리 앙투아네트의 초상화로 유명한 엘리자베스 비제 르 브룅(Élisabeth Vigée Le Brun), 그뿐 아니라 이후 1873년에는 일본의 이와쿠라 사절단도 폼페이를 방문했다. 이어서 1880년에는 분화구에 이르는 등산 전철까지 개통되었고 이를 기념한 노래 「푸니쿨리 푸니쿨라(Funiculi-Funicula)」가 만들어졌다.

이렇게 되니 전 세계 화가들도 폼페이에 가 보지 않을 수 없었다. 영국의 존 마틴(John Martin, 1789~1854)이나 프랑스 화가 앙리 쇼팽(Henri Schopin, 1804~1880)의 작품도 잘 알려져 있지만, 가장 유명한 그림은 러시아 화가 카를 브륄로프(Karl Bryullov, 1799~1852)가 그린 「폼페이 최후의 날」(약 4.5×6.5m에 달하는 대작)이다. 작품 제작을 위해 현지를 견학하고 자료를 읽으며 연구를 거듭한 후 1833년 로마에 머무르면서 완성했

다. 작품은 발표되자마자 높은 평가를 받았고 브륄로프를 유럽 전역에서 인정하는 첫 번째 러시아 화가로 만들어 주었다.

이제 그림을 자세히 살펴보자. 앞서 서술했듯 폼페이 주민 가운데 살아남았던 이는 재빨리 마을을 탈출했던 사람들이었다. 이미 하늘에 새빨갛게 불길이 솟아 새조차 불에 타서 떨어지는(그림의 왼쪽 아래 벌거벗은 아기의 발밑) 상황이기에 만에 하나라도 구조될 가능성은 희박하다. 여기 있는 자는 모두 죽음이라는 운명에 사로잡힌 사람들인 셈이다.

대부분 하늘 위를 쳐다보는 중이다. 검은 구름은 유독 가스와 화산재로 부풀어 올라 마치 생명체처럼 꿈틀거리는 가운데 그 속에서 뜨거운 자갈이 쏟아져 내린다.(납작한 돌바닥 위를 반점처럼 뒤덮고 있는 형상으로 표현했다.) 구름을 찢어발기는 번개가 몇 줄기 내리치고, 그 빛이 화쇄류 불꽃과 뒤얽혀 어두운 밤하늘을 밝힌다. 석조 건물이 붕괴하고 그 위에 깎아지른 듯 우뚝 서 있던 거대한 신상 두 구가 피난민들을 노리듯 무자비하게 무너지는 모습을 보란 듯이 묘사했다. 화면 중앙부의 오른쪽 노인과, 왼쪽에 아이를 데리고 있는 부부 중 아버지가 이를 막으려는 듯 팔을 높이 들어 올리고 있지만, 죽음에 저항하려는 허망함을 강조할 뿐이다.

노인은 혼자 힘으로 걷지도 못해 로마 병사(말총 장식을 묶은 철제 투구를 쓰고 있다.)와 소년에게 안긴 모습이다. 병사는 오로지 빠져나가는 데 골몰한 나머지 곧 자신을 덮칠 조각상과 건물에는 전혀 신경을 쓰지 못한다. 소년도 겁먹은 노인에게 마음을 쓰느라 아직 상황을 파악하지 못하고 있다.

그들 바로 뒤에는 주저앉은 노모의 손을 자기 가슴에 대고 거듭 설

다신교 시대의 로마 신상이 무너져 내린다.

지옥의 불과도 같은 분화 장면. 화산에서 뿜어져 나온 돌덩이가 빗발치듯 쏟아진다.

딸과 손녀의 곁을 지키는 노인은 십자가를 목에 걸고 있어 기독교인이라는 점을 암시한다.

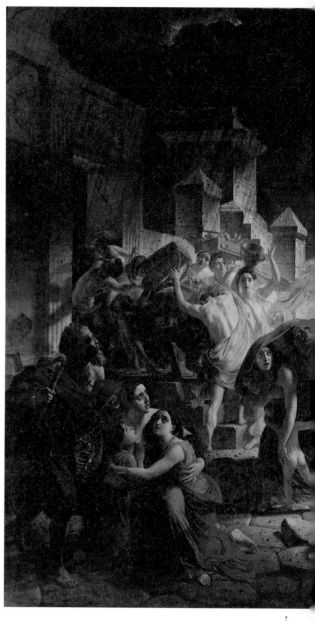

카를 브률로프

「폼페이 최후의 날」

1833년

캔버스에 유채, 456.5×651cm

국립 러시아 미술관(러시아)

노인이 뻗은 팔과 젊은 아버지가 뻗은 팔이 화면을 둘로 나누는 동시에, 군중의 배치를 효과적으로 정리하는 역할을 한다.

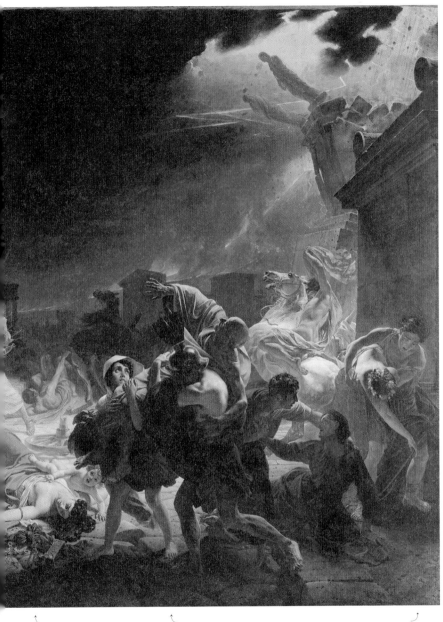

쓰러져 기절한 어머니에게 매
달리는 아기

로마 병사가 노인을 들쳐 업고
피난하는 장면

축 늘어진 연인을 안고
있는 젊은이

득하는 아들이 있다. 소 플리니우스의 편지 내용을 떠올리게 하는 장면이다. 그는 어머니를 두고 혼자 달아날 수 없으니 힘을 내어 같이 가자고 격려했다고 편지에 썼다. 화가는 플리니우스의 에피소드를 염두에 두고 그렸던 것이다. 이들 뒤에는 화관을 쓴 신부 혹은 연인을 양팔로 감싸 안고 걸어가는 청년도 보인다. 신부는 기절했는지, 아니면 이미 세상을 떠났는지 모르지만, 설령 죽었다 해도 내버려 두고 갈 수 없다는 듯 청년은 힘닿는 곳까지 함께 도망가겠다고 작정한 모습이다.

화면 오른쪽에 보이는 세 무리는 파멸에 직면해도 약한 자를 지키려는 아름다운 인간 정신을 체현하는 모델이다. 왼쪽의 두 무리 또한 죽더라도 사랑을 지키고자 하는 모습을 통해 배후에서 개별 행동을 하는 군중과 좋은 대조를 이룬다. 어린 두 아이를 데리고 있는 젊은 부인은 흉기와도 같은 뜨거운 돌멩이를 조금이라도 피하려고 천을 활짝 펼쳐 뒤집어쓰고 걷는다. 남편은 아내를 붙들어 지탱하고, 엄마는 젖먹이 아기를 품에 꽉 껴안고 있으며, 첫째 아이는 엄마의 다리를 놓치지 않으려고 붙들고 있다. 갓난아기만이 공포를 모르는 채 그을려 죽은 새를 향해 애처롭게 손을 뻗는다.

또 왼쪽 끝의 한 무리는 아마 아버지와 딸, 그리고 두 손녀인 듯하다. 세 여성은 서로 끌어안고 마지막 시간을 기다린다. 지팡이를 든 노인은 목에 십자가를 걸고 있다. 기독교인이다. 이교도의 나라 로마가 기독교인을 박해하게 된 것은 아직 훨씬 뒤에 벌어질 일이다. 위를 올려다보는 노인의 눈을 통해 당시 감상자는 이교도 신들의 종언을 보았을 것이다.(이 그림은 이미 기독교뿐인 세계에서 제작된 작품이다.)

이 모든 상황은 땅이 끊임없이 격하게 진동하던 사이에 일어났다.

그림 도구를 머리에 이고 피난하는 이 남자는
화가의 자화상이라고 알려져 있다.

뒤쪽에서 앞다리를 높이 쳐들고 울부짖는 말을 통해 이러한 상황을 표현했다. 오른쪽 백마는 등에 올라탄 사람을 이제 곧 떨어트릴 판이고 왼쪽에서는 전투용 이륜마차를 끄는 말이 날뛴다. 마차 바퀴는 빠져 버렸고 기수는 이미 고꾸라졌다.

드라마틱한 이 군중극은 사람들을 먼 옛날 폼페이로 이끌고 가서 운명이 닥쳐온 그날 밤에 대한 흥미를 그 어느 때보다 더 북돋웠다. 눈앞에 유적이 있어서 감동은 한층 더 컸으리라. 앞서 언급한 프랑스 화가 앙리 쇼팽도 분명 브륄로프의 작품에 영감을 받았을 그림을 발표했다.(이 작품에는 지진 후에 일어났던 나폴리 만의 지진해일도 묘사되어 있다.) 또한 영국의 에드워드 리턴(Edward Lytton)이 쓴 소설『폼페이 최후의 날』은 세계적 베스트셀러가 되었다. 소설은 몇 번이나 영화로 만들어지기도 했다.

　　브륄로프의 작품은 로마의 전람회에서 절찬을 받은 후 러시아로 되돌아갔고(현재 국립 러시아 미술관 소장) 화가에게는 월계관이 수여되었다. 러시아의 시인 알렉산드르 푸시킨(Aleksandr Pushkin)도 이 그림에 열광하며 시를 썼다. 일부를 발췌하면 다음과 같다.

　　　　베수비오의 목청이 터졌다.
　　　　자욱한 연기가 끓어오르듯 피어
　　　　불꽃은 전쟁의 깃발처럼 크게 펄럭였다.
　　　　요동치는 대지 위
　　　　기우뚱하며 뒤흔들린 열주에서
　　　　우상이 쓰러진다.

카를 브률로프는 러시아 제국 아카데미 교수가 되어 동시대 저명한 러시아인의 초상화를 다수 제작했다.

앙리 쇼팽은 나폴레옹과 조제핀의 이혼이라는 드문 주제를 그림으로 그리기도 했다.

화염이 끓어오르는 배경

이미 폐허가 된 건물

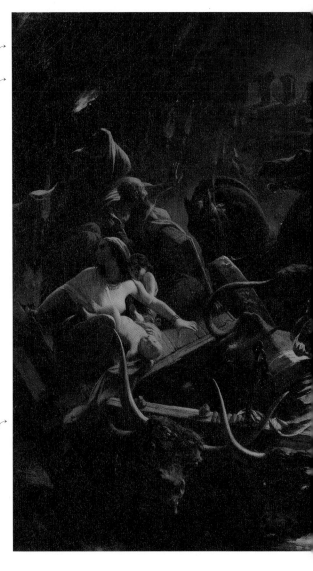

17세기에 멸종된 오로크스로
보이는 소. 쓰러져 달구지를 끌
지 못하는 소를 창으로 찔러 일
으켜 세우려고 한다.

앙리 쇼팽

「폼페이 최후의 날」

19세기 중반

캔버스에 유채, 59×91cm

프티 팔레 미술관(프랑스)

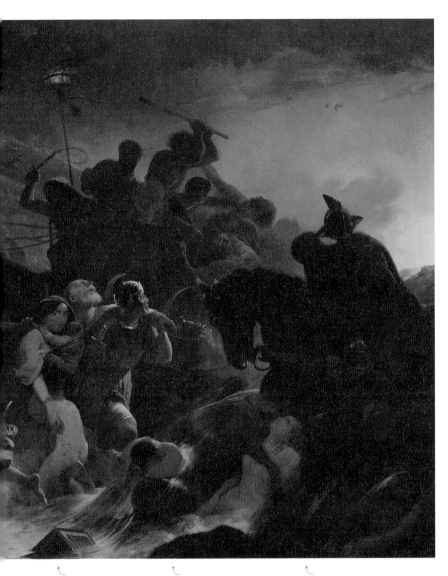

로마 병사가 아내와 늙은
아버지를 도와 도망치고
있다.

마차가 이미 만원이라 뒤에서
올라타려는 사람을 몽둥이로
내리쳐 떨어트리려고 한다.

당시 폼페이는 지금보다 훨씬
해안가에 있었지만, 이런 쓰나
미가 진짜 발생했는지는 불분
명하다.

느끼는 것만으로는
알 수 없어

✦ 르누아르의
「샤르팡티에 부인과 아이들」

17

'인상파'는 원래 조롱하려는 의미로 생겨난 말이다. 아카데미가 권위를 보증하던 고전 회화에 익숙한 사람들의 눈에는 인상파란 화가의 '인상'을 서둘러 그린 조잡하고 서툰 그림에 지나지 않았다. 테마 역시 일상적이라서(그러므로 비속해서) 감상하는 데 교양이 필요하지 않았다. 인상파가 그려 낸 세계는 지적인 예술 작품과는 하늘과 땅 차이라고 여겼다.

하지만 모네, 드가, 피사로, 르누아르 등 프랑스의 젊고 야심찬 화가들은 경직된 미의 전당에 안주하는 위대한 '선생님'들의 고색창연한 작품을 부정하고, 왕족과 귀족 계급이 이미 사라진 새 시대에 어울리는 완전히 새로운 표현을 목표로 삼았다. 이들은 햇빛 아래에서 보고 느낀 그대로를 개성 있는 붓 터치와 밝은 색채로 그려 내는 전투를 펼쳤다. 아니, 그림으로 혁명을 이뤘다고 말해도 좋을 것이다.(나카노 교코, 이연식 옮김, 『미술관 옆 카페에서 읽는 인상주의』, 이봄, 2015 참조)

현대를 사는 우리는 인상파의 빛나는 승리를 알고 있지만, 당시 그들은 대단히 힘거운 싸움을 펼칠 수밖에 없었다. 몇 번이나 관설 전람회(관전)에 응모했지만 뽑히는 작가는 아카데미 관계자뿐이었다. 이렇듯 전혀 받아들여지지 않으면 전시가 불가능했고, 전시할 수 없으면 이름도 알릴 수 없었다. 이름이 알려지지 않으면 그림이 팔릴 일도 없었다.

그래서 1874년에는 관전을 향해 과감한 도전장을 내민다는 의미로 자신들이 주최하는 무심사 공동 전람회를 열었다.(후에 이 전시가 제1회 인상파 전시회로 불리게 된다.) 결과는 참패였다. 입장객 수에서 여실히 드러나듯, 관전이 40만 명의 관객을 기록한 것에 비해 겨우 3500명에 불과했다. 권위 있는 신문기자가 모네의 출품작 「인상: 해돋이」를 보고, "도대체 무엇을 그리고 싶은 건가? 화가의 인상만이 잔뜩 들어가 있을 뿐이다."라

고 비웃었던 것이 바로 이때다. 이러한 비판을 받아치듯 역이용하여 '인상'을 자신들의 이름으로 삼았을 정도로 꽤 재기 넘치고 멋을 아는 집단이었다고 할 수 있다. 이런 스타일의 소유자들은 강인하다.('철의 여인'이라는 악담이 마음에 들어서 스스로 별명으로 썼다는 마거릿 대처와 마찬가지로 말이다.) 그렇게 인상파는 천천히 지지자를 늘려 갔다.

인상파 중에서도 피에르 오귀스트 르누아르(Pierre-Auguste Renoir, 1841~1919)는 비교적 빨리 출세할 수 있었다. 계기는 르누아르가 서른일곱 살 때 제작한 초상화 「샤르팡티에 부인과 아이들」이라는 작품이었다.

　　작품의 의뢰인은 파리에서 출판업을 하던 컬렉터 조르주 샤르팡티에(Georges Charpentier)였다. 스물다섯 살에 아버지로부터 회사를 물려받은 샤르팡티에는 에밀 졸라, 플로베르, 모파상, 공쿠르 형제 등의 소설을 간행했고, 아내인 마르그리트와 함께 인상파 화가를 지원했다. 제1회 인상파 전시회 때부터 르누아르를 눈여겨보았던 부부는 가족의 단독 초상화를 한번 그려 보게 하여 역량을 확인한 후, 곧이어 이 작품처럼 실물크기의 대작을 의뢰했다.

　　그림에는 신흥 부르주아의 사치스러운 생활상이 한껏 드러나 있다. 파리 그르넬 거리에 마련한 대저택의 어느 방. 가구와 세간은 당시 유행하던 동양의 취향으로 가득하며, 우키요에나 병풍, 중국풍 도자기, 대나무로 만든 의자와 테이블 등을 갖췄다. 이들 가족의 일원인 대형견도 사회적 지위를 표시하는 상징물이었다. 샤르팡티에 부인은 당시 가장 유행하던 검정색 드레스를 입고 있는데, 이는 최고의 솜씨를 보여 주는 오트 쿠튀르(haute couture, 최신 유행의 고급 맞춤복)였다. 부인은 파리 사교계

에서 선망의 대상이었지만, 그림 속에서는 우아하고 자상함을 겸비한 평범한 어머니의 얼굴을 하고서 느긋한 태도로 자식에게 따스한 시선을 던진다.

르누아르는 사랑스러운 아이의 모습이 어떠한지를 이미 능숙하게 표현할 수 있는 기량을 갖춘 상태였다. 어른과 달리 아이는 잠시도 가만히 있지 못하며 표정도 포착하기 어려울 정도로 빠르게 변한다. 최고의 순간을 붙잡아 내기 위해서 화가에게는 기량 이상의 깊은 애정과 섬세함을 필요로 한다. 되도록이면 인생의 밝은 측면을 보고자 했던 '행복한 화가' 르누아르가 생동감 넘치는 아이들의 모습을 제대로 그려 낼 수 있었던 것은 우연이 아니었다.

샤르팡티에 가문의 아이를 표현할 때도 르누아르는 능력을 발휘했다. 연한 금발과 마시멜로 같은 피부, 짙은 속눈썹과 처진 눈, 그리고 어린아이 특유의 자연스러움과 무방비한 몸짓을 잘 포착해 사랑스러움을 최대한 끌어올렸다. 주인공은 한가운데 앉아 있는 아이다. 언니와 똑같이 옅은 파란색과 흰색이 조합된 최신 스타일의 원피스를 입고 있다.

자매일까? 그렇게 생각했겠지만 사실은 남동생이다. 몇 세기 전에는 서너 살 무렵까지 계급에 관계없이 남자아이에게 소녀 옷을 입혔다. 이는 프랑스에만 해당하는 것이 아니라 거의 전 세계적으로(아시아에서는 일본 역시) 그런 풍습이 이어졌다. 아마 경험상 여자아이보다 남자아이의 사망률이 높다고 알려졌기에 일종의 부적 역할을 했을 것이다. 따라서 이 작품은 어머니와 두 딸을 그린 그림이 아니라, 어머니와 남매를 그린 초상화다. 어머니 마르그리트 샤르팡티에는 서른 살, 딸 조르제트는 여섯 살, 아들 폴은 세 살이던 시기였다. 그림 속에는 없지만 아버지 조르

미술품 수집가이기도 했던 샤르팡티에 부인은 동양적 느낌의 가구를 구입해 실내를 장식했다.

부유한 출판업자 샤르팡티에의 아내는 사교계의 꽃이었다. 인기가 없던 신인 화가 르누아르를 남편과 함께 후원했던 인물이었다.

사랑스러운 두 아이. 머리 모양, 드레스, 양말, 구두까지 모두 똑같이 갖춰 입혔다.

피에르 오귀스트 르누아르

「샤르팡티에 부인과 아이들」

1878년

캔버스에 유채, 153.7×190.2cm

메트로폴리탄 미술관(미국)

대형견도 당시 부유층 계급의 상징이었다.

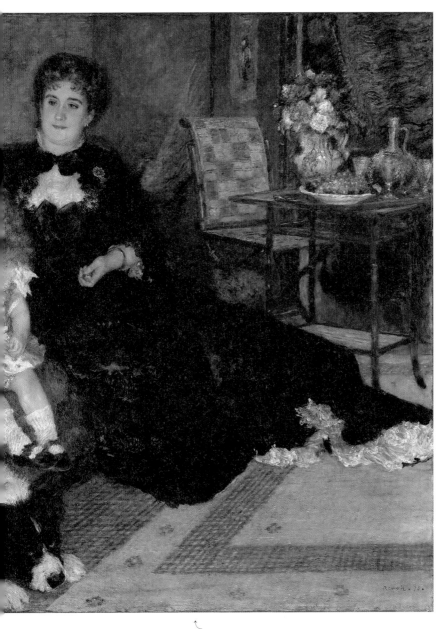

당시 유행하던 색깔은 검정색이
었다. 샤르팡티에 부인은 최고급
맞춤복을 자연스럽고 맵시 있게
입고 있다.

주는 서른두 살의 아직 꽤 젊은 경영자였다.

이 작품을 보고 크게 만족한 부부는 인상파 전시회가 아니라 관전에 출품해 보라고 르누아르에게 권했다. 작품을 완성한 이듬해인 1879년 관전에서 르누아르는 순조롭게 입선했을 뿐만 아니라 전시장에서도 특히 눈에 잘 띄는 장소에 걸리게 되었다. 이 조치는 당시 명사였던 샤르팡티에의 체면을 세워 주기 위해 아카데미측이 배려해 준 결과인 듯하다. 어디에 걸리는가에 따라 작품에 쏠리는 주목도는 큰 차이가 났다. 사람들은 아직 르누아르의 대담한 터치에 익숙하지 않았다. 하지만 저 샤르팡티에 부부가 높이 평가하고 후원하는 화가라는 이유로 매우 호의적으로 받아들였다. 소설가 마르셀 프루스트도 절찬했다고 한다.

　　패트런의 후광 덕분이라고 해도 이 그림이 르누아르의 초기 대표작 중 하나라는 점은 틀림없다. 고객의 취향에 부합한 르누아르의 화풍을 마음에 들어 했던 쪽은 샤르팡티에보다 오히려 부인 마르그리트였다. 그녀의 아버지는 파리의 유명한 보석상 르모니에(Alexandre-Gabriel Lemonnier)로 나폴레옹 3세에게 고용되어 납품했던 만큼 사교계에서 영향력이 컸다. 샤르팡티에 부인이 된 마르그리트는 자택에서 살롱을 열어 르누아르에게도 문호를 개방했다.

　　살롱의 손님으로는 샤르팡티에 출판사에서 책을 간행했던 저명한 작가는 물론, 정치가로는 나중에 수상이 되는 조르주 클레망소(Georges Clemenceau)나 공화파 정치인 레옹 강베타(Léon Gambetta), 작곡가 쥘 마스네(Jules Emile Frédéric Massenet), 설탕 정제업으로 부를 축적한 미국인 컬렉터 헨리 해브마이어(Henry Osborne Havemeyer), 거물급 여배우 사라

베르나르(Sarah Bernhardt) 등 유명인사가 많았다. 르누아르는 일약 부르 주아 사이에서 잘나가는 초상화가로 떠올랐다. 아버지는 재봉사, 어머니 는 침모였던 빈민 계급에서 태어난 르누아르에게 살롱은 그때까지 알지 못했던 세계였다.

　르누아르는 열세 살 때부터 도자기 공방에서 그림을 도맡는 직인 으로 일하기 시작했다. 그가 돈을 모아 미술학교에 다니게 된 것은 스무 살 때였다. 그 후로도 모네 같은 친구와 서로 돕고 격려하면서 20년 가까 이 이어진 빈한한 생활을 극복했다. 샤르팡티에 부부를 만나 이 작품이 성공한 덕에 그의 이름은 세간에 알려졌고, 인생 후반은 의뢰를 받아서 가 아니라 자신이 원해서 그린 작품이 날개 달린 듯 팔리게 되었다. 잘 알려진 바대로 그의 인기는 지금까지도 변함이 없다.

　그렇다면 샤르팡티에 집안은 어떻게 되었을까. 출판업계의 영고성쇠는 어느 나라에서나 심하기 마련이다. 이제는 샤르팡티에라는 출판사의 이 름을 들을 수 없기에 이미 사라졌음을 짐작할 수 있다. 그렇다면 언제였 을까. 외아들이던 폴의 세대에? 아니면 그의 자손이 가업을 이었을 때였 을까?

　그토록 행복으로 가득한 모습을 그린 이 작품은 화면 구석구석까 지 부유함이 느껴질 정도이므로 엄마와 아이들의 행복은 영원했을 것만 같다. 그리고 이를 든든히 뒷받침해 주던 재력도 바닥나지 않았으리라 생각하기 쉽다. 하지만 운명은 비정했다.

　르누아르가 붓을 잡았던 이 무렵은 사실 샤르팡티에 출판사의 최 고 전성기였다. 그러나 1880년대에 들어서자마자 영업 실적이 급속히 악

화되어 갔다. 젊은 사장의 경영 수완에 문제가 있었는지, 분수에 넘치는 사치스러운 생활 탓인지 알 수 없지만 자금난으로 토지와 컬렉션 일부를 처분하여 회사가 매각되는 상황을 겨우 넘겼다.

다행히 1885년 에밀 졸라의 『제르미날』이 간행되었다. 탄광 노동자의 파업을 다룬 이 걸작이 베스트셀러가 되어 회사는 잠시 숨을 돌렸다.(이후에 이 작품은 100여 개 언어로 번역되었고 영화도 다섯 편이나 제작되었다.) 다만 그 이전에 진 부채가 너무 컸기 때문에 2년 후에는 공동 경영자를 받아들일 수밖에 없었다. 요즘 말로는 이른바 기업 인수 합병(M&A)이라고 할 수 있듯이, 큰 회사에 합병되었던 것이다. 그래도 마르그리트는 1890년까지 운영비가 꽤 드는 살롱을 계속 열었다.

1895년, 가족 초상화의 주인공이었던 아이, 즉 소녀의 옷차림을 한 소년 폴은 스무 살이 되었다.(에밀 졸라가 그의 대부였다고 한다.) 아버지 조르주는 자신이 회사를 이어받은 나이가 스물다섯이었기에 이제 조금만 시간이 지나면 아들이 가업을 이을 수 있으리라 생각했다. 어머니 마르그리트도 외동아들에게 한껏 기대하고 있었을 것이다. 하지만 폴은 군 복무 중 티푸스에 걸려 어이없이 세상을 떠나 버렸다.

이듬해 조르주는 자신이 가진 지분을 공동 경영자에게 매각하고 은퇴했다. 그 후 회사는 또 다른 회사와 합병하여 샤르팡티에라는 이름은 출판업계에서 사라지고 말았다. 부모가 모두 세상을 뜬 지 2년 후인 1907년에는 남은 두 딸, 즉 장녀 조르제트(르누아르의 초상화에서 왼쪽에 있는 소녀)와 삼남매 중 막내로 태어난 차녀가 양친의 컬렉션 대부분을 경매에 부쳤다.

애견 등에 올라타 남동생을 바라보고 있던 조르제트는 이미 그림

속 어머니의 나이를 넘어선 때였다. 그녀는 무슨 생각을 했을까. 철들 무렵부터 서서히 몰락해 갔던 자신의 집안, 그리고 이와 반비례하듯 세계적 화가로 입지를 굳혀 갔던 르누아르를 떠올리면 복잡한 심정으로 마음이 흔들렸음에 틀림없다. 하지만 한편으로는 팔리지 않던 가난뱅이 화가의 재능을 발견했던 부모의 심미안과, 르누아르의 붓에 의해 영원한 생명을 얻은 자신들을 자랑스레 여기지 않았을까?

피에르 오귀스트 르누아르는 모네와 더불어 인상파 화가의 대명사 격인 존재다. 특히 일본에서 인기가 많다.

옮긴이의 글

일본어판 위키피디아에는 '2007년 맹서(猛暑)'라는 항목이 있을 정도로 그해 도쿄의 여름은 무척 더웠다. 피서 차원에서 매일 출근하다시피 했던 서점의 신간 매대 위에 놓여 있던 『怖い 絵(무서운 그림)』이라는 제목의 책은 그래서 더욱 눈에 띄었던 듯하다. 하지만 나카노 교코의 『무서운 그림』은 단순히 '납량'의 역할뿐만 아니라, 학문의 잣대에 맞춰 논문을 준비하는 미술사 전공자였던 내게 미술에 관한 글쓰기(읽기)의 다른 방법론을 보여 준 책이었다.(당연히 국내에 소개하고 싶다고 생각했고, 시리즈의 두 번째 책을 번역하는 좋은 기회를 얻기도 했다.)

'미술의 역사'에 얽매이기보다 '그림(미술 작품)'과 '이야기(역사, 문학, 신화)'를 솜씨 있게 엮어 낸 새로운 명화 읽기. '무서움'이라는 원초적이고 비합리적인 감정 상태를 소재로 삼았지만 결국 저자가 말하고자 했던 것은 그 갖가지 무서움을 느끼거나 공포를 만들어 내는 인간의 드라마가 아니었을까. 수많은 독자의 공감과 사랑을 받았던 이유도 여기에 있었을 것이다.

『무서운 그림』 1~3권에 『신新 무서운 그림』을 더한 네 권의 연작, 관련 TV 강좌를 재구성한 해설서, 발간 10주년을 기념한 전시회까지 다채로운 변주를 통해 '무서운 그림' 시리즈를 마감한 후, 나카노 교코가 시동을 건 새로운 시리즈의 테마는 '운명'이다. 사전적 의미로 '운명'이란

"인간을 포함한 모든 세상사를 지배하는 힘" 또는 "이미 정해져 있는 목숨이나 처지"를 뜻한다. 이렇게 자명한 뜻을 가진 말이지만 인간은 애써 모순적인 표현을 사용하고 싶어 한다. 운명을 개척한다거나 심지어 운명은 모두 자신의 성격에 좌우된다(성격이 팔자다!)는 식으로 운명을 부정하기도 한다. 그만큼 운명은 우리의 다양한 인생사를 포괄할 수 있는 말일지도 모르겠다.

저자가 그림과 버무려 놓은 운명에 관한 이야기는 붓을 들었던 화가 장본인에서부터 그림 속 등장인물까지 여러 겹을 이루며 흥미롭게 교차한다. 빅토르 브라우네르는 남과 다른 기발함을 위해 아무렇지 않게 한쪽 눈을 도려낸 모습으로 자신을 묘사했지만(어쩌면 새로움에 대한 갈망 자체가 창작자의 '숙명'이다.) 섬뜩하게 미래를 내다본 자화상으로 남게 되었다. 기구한 운명을 가진 인물의 대명사 격인 오이디푸스의 등장은 어쩌면 당연하기까지 하다. 하지만 오이디푸스를 그린 그림은 비극적 가족사를 구구절절 설명하기보다 스핑크스와 만나는 결정적인 순간을 포착하고 있다. 르누아르에게 성공 가도를 달리게 해 준 초상화를 다룬 글에서는 작품 속 주인공이자 르누아르의 후원자였던 샤르팡티에 가문의 쇠락을 엇갈리게 배치하여 운명의 아이러니를 보여 준다.

한편 『운명의 그림』은 사랑, 갈등, 성공을 둘러싼 개인의 차원을 넘어서 민족이나 국가 공동체가 처한 운명의 갈림길을 묘사하기도 한다. 가장 대표적인 사례가 전쟁이다. 러시아 원정을 결심하던 새벽의 나폴레옹, 통일 국가의 탄생을 위해 프랑스와 한판 승부를 펼친 프로이센의 빌헬름 1세와 비스마르크, 기독교 사회(문화권) 전체의 명운을 걸고 전쟁을 치른 알렉산더 대왕 등 이러한 인물들에 얽힌 역사적 사실과 유럽 세계

의 뒷이야기까지 전개된다.

또한 자연 재해라는 피할 수 없는 사태와 마주한 인간의 운명을 다룬 「폼페이 최후의 날」과 원근법의 교본으로 알려진 호베마의 풍경화를 민족의 기질이나 자연관으로 해석한 부분도 주목할 만하다. 지진과 태풍 등 재해가 빈번한 일본의 저자다운 관심사가 엿보이는 동시에, 예측 불가능한 운명의 속성을 지닌 자연과 인간의 역사에 관해 고찰해 볼 기회를 제공하기도 한다.

일본에서 이미 출간된 이 책의 후속작 『운명의 그림 2』에는 '이제 달아날 수 없다'라는 부제가 붙어 있다. 한 독자는 이 글귀가 피할 수 없는 운명을 뜻하기도 하지만 『무서운 그림』의 팬이라면 별 도리 없이 읽을 수밖에 없다는 중의적 표현이라는 생각에 슬며시 웃음이 났다는 서평을 남기기도 했다. 무서움의 주체이자 객체인 인간이 펼치는 드라마를 그림을 통해 읽어 내는 경험을 했던 독자라면, 이번 책에서 운명에 맞선 인간의 다양한 감정과 이를 둘러싼 희비극 또한 흥미롭게 읽을 수 있을 것이다.

2020년 4월

최재혁

이 책에 실린 모든 예술 작품의 저작권은 작가와 유족, 관련 단체에 있습니다. 이 책에 사용된 일부 작품은 SACK을 통해 ADAGP, Alinari, Bridgeman Images, RMN-Grand Palais, Scala와 저작권 계약을 맺은 것입니다. 저작권법에 의하여 한국 내에서 보호를 받는 저작물이므로 무단 전재 및 복제를 금합니다.

1 장 레옹 제롬(Jean-Léon Gérôme), 「아래로 내린 엄지(Pollice Verso)」, 1872년. 캔버스에 유채, 97.5×146.7cm, 피닉스 미술관(미국) •14~15쪽

2 조반니 벨리니(Giovanni Bellini), 「절호의 기회(Nemesis, or The Virtue)」, 1490년대. 목판에 유채, 34×22cm, 베네치아 아카데미아 미술관(이탈리아) Reproduced with the permission of Ministero per i Beni e le Attività Culturali / © Archivi Alinari, Firenze—GNC media, Seoul, 2020 •24~25쪽

 알브레히트 뒤러(Albrecht Dürer), 「네메시스(Nemesis)」, 1501년경. 동판화, 33.3×22.9cm, 리즈 시립 미술관(영국) •28~29쪽

3 에드바르 뭉크(Edvard Munch), 「절규(The Scream)」, 1893년. 판지에 유채, 템페라, 파스텔, 91×73.5cm, 오슬로 국립 미술관(노르웨이) •34~35쪽

 에드바르 뭉크(Edvard Munch), 「절규(The Scream)」, 1910년. 판지에 템페라와 유채, 83.5×66cm, 뭉크 미술관(노르웨이) •40쪽 왼쪽

 에드바르 뭉크(Edvard Munch), 「절규(The Scream)」, 1893년. 판지에 크레용, 74×56cm, 뭉크 미술관(노르웨이) •40쪽 오른쪽

 에드바르 뭉크(Edvard Munch), 「절규(The Scream)」, 1895년. 판지에 파스텔, 79×59cm, 개인 소장 •41쪽 왼쪽

 에드바르 뭉크(Edvard Munch), 「절규(The Scream)」, 1895년. 리소그래프(석판화), 35×25.2cm, 베를린 국립 판화소묘관(독일) •41쪽 오른쪽

 자크 루이 다비드(Jacques-Louis David), 「알프스 산맥을 넘는 나폴레옹(Napoleon Crossing the Alps)」, 1802년. 캔버스에 유채, 273×234cm, 베르사유 궁전(프랑스) •44쪽

 자크 루이 다비드(Jacques-Louis David), 「알프스 산맥을 넘는 나폴레옹(Napoleon Crossing the Alps)」, 1800~1801년. 캔버스에 유채, 259×221cm, 말메종 성(프랑스) •45쪽 왼쪽

 자크 루이 다비드(Jacques-Louis David), 「알프스 산맥을 넘는 나폴레옹(Napoleon Crossing the Alps)」, 1801년. 캔버스에 유채, 271×232cm, 샤를로텐부르크 궁전(독일) •45쪽 오른쪽

Departs for the Front)」, 1871년. 캔버스에 유채, 63×78cm, 베를린 구 국립 미술관(독일) •120~121쪽

빌헬름 캄프하우젠(Wilhelm Camphausen), 「비스마르크와 나폴레옹 3세(Bismarck and Napoleon III)」, 1878년. 센트럴 스테이트 아카이브(불가리아) •128쪽

아돌프 폰 멘첼(Adolph von Menzel), 「상수시 궁전에서 열린 프리드리히 대왕의 플루트 연주회(Frederick the Great Playing the Flute at Sanssouci)」, 1850~1852년. 캔버스에 유채, 142×205cm, 베를린 구 국립 미술관(독일) •131쪽

11 장 오귀스트 도미니크 앵그르(Jean-Auguste-Dominique Ingres), 「파올로와 프란체스카(Paolo and Francesca)」, 1819년. 캔버스에 유채, 48×39cm, 앙제 미술관(프랑스) •136~137쪽

아리 셰퍼(Ary Scheffer), 「파올로와 프란체스카(Paolo and Francesca)」, 1855년. 캔버스에 유채, 171×239cm, 루브르 박물관(프랑스) •142~143쪽

12 윌리엄 호가스(William Hogarth), 「당대 결혼 풍속도: 4. 화장하는 방(Marriage A-la-Mode: 4. The Toilette)」, 1743년. 캔버스에 유채, 69.9×90.8cm, 런던 내셔널 갤러리(영국) •150~151쪽

윌리엄 호가스(William Hogarth), 「당대 결혼 풍속도: 1. 결혼 계약(Marriage A-la-Mode: 1. The Marriage Settlement)」, 1743년. 캔버스에 유채, 69.9×90.8cm, 런던 내셔널 갤러리(영국) •154~155쪽

윌리엄 호가스(William Hogarth), 「당대 결혼 풍속도: 2. 신혼부부(Marriage A-la-Mode: 2. The Tête à Tête)」, 1743년. 캔버스에 유채, 69.9×90.8cm, 런던 내셔널 갤러리(영국) •157쪽 위

윌리엄 호가스(William Hogarth), 「당대 결혼 풍속도: 3. 의사의 진찰(Marriage A-la-Mode: 3. The Inspection)」, 1743년. 캔버스에 유채, 69.9×90.8cm, 런던 내셔널 갤러리(영국) •157쪽 아래

윌리엄 호가스(William Hogarth), 「당대 결혼 풍속도: 5. 싸구려 여인숙(Marriage A-la-Mode: 5. The Bagnio)」, 1743년. 캔버스에 유채, 69.9×90.8cm, 런던 내셔널 갤러리(영국) •159쪽 위

윌리엄 호가스(William Hogarth), 「당대 결혼 풍속도: 6. 백작 부인의 죽음(Marriage A-la-Mode: 6. The Lady's Death)」, 1743년. 캔버스에 유채, 69.9×90.8cm, 런던 내셔널 갤러리(영국) •159쪽 아래

13 포드 매덕스 브라운(Ford Madox Brown), 「영국에서의 마지막 날(The Last of England)」, 1852~1855년. 목판에 유채, 83×75cm, 버밍엄 미술관(영국) •166~167쪽

헨리 에드워드 도일(Henry Edward Doyle), 「아일랜드를 떠나는 이민자들(Emigrants

Leave Ireland)」, 1868년. 『Illustrated History of Ireland』(Frances Mary Cusack, 1868)에 실린 삽화 •171쪽

14 존 윌리엄 워터하우스(John William Waterhouse), 「힐라스와 님프(Hylas and the Nymphs)」, 1896년. 캔버스에 유채, 132.1×197.5cm, 맨체스터 미술관(영국) •176~177쪽

외젠 들라크루아(Eugène Delacroix), 「분노한 메데이아(Medea about to Kill her Children)」, 1838년. 캔버스에 유채, 260×165cm, 릴 시립 미술관(프랑스) •181쪽

요하네스 헤벨리우스(Johannes Hevelius), 아르고 호 별자리(Argo Navis Hevelius), 1690년. 『Firmamentum Sobiescianum, sive Uranographia』(1690)에 실린 삽화 •179쪽

15 가브리엘 폰 막스(Gabriel von Max), 「안나 카타리나 에머리히(Anna Katharina Emmerich)」, 1885년. 캔버스에 유채, 84.5×67.7cm, 뮌헨 노이에 피나코테크(독일) •192~193쪽

조토 디 본도네(Giotto di Bondone), 「성 프란체스코(Scenes from the Life of Saint Francis)」, 1325년. 프레스코, 390×370cm, 피렌체 산타 크로체 성당(이탈리아) ©Photo Scala, Florence—GNC media, Seoul, 2020 •196~197쪽

잔 로렌초 베르니니(Gian Lorenzo Bernini), 「성 테레지아의 법열(Ecstasy of Saint Teresa)」, 1647~1652년. 대리석, 로마 산타 마리아 델라 비토리아 교회(이탈리아) •198쪽

16 카를 브률로프(Karl Bryullov), 「폼페이 최후의 날(The Last Day of Pompeii)」, 1833년. 캔버스에 유채, 456.5×651cm, 국립 러시아 미술관(러시아) •206~207쪽

앙리 쇼팽(Henri Frédéric Schopin), 「폼페이 최후의 날(The Last Day of Pompeii)」, 19세기 중반. 캔버스에 유채, 59×91cm, 프티 팔레 미술관(프랑스) ©Bridgeman Images—GNC media, Seoul, 2020 •212~213쪽

17 피에르 오귀스트 르누아르(Pierre-Auguste Renoir), 「샤르팡티에 부인과 아이들(Madame Georges Charpentier and Her Children)」, 1878년. 캔버스에 유채, 153.7×190.2cm, 메트로폴리탄 미술관(미국) •218~219쪽

옮긴이 **최재혁**

도쿄예술대학에서 일본 및 동아시아 근대 미술을 전공했다. 근대 제국과 식민지 사이에서 전개되었던 시각 문화의 경합과 교차에 관심을 두고 연구와 번역 작업을 하고 있다. 저서로 『아트, 도쿄』(공저)가 있으며, 『베르메르, 매혹의 비밀을 풀다』, 『무서운 그림 2』, 『나의 조선미술 순례』, 『인간은 언제부터 지루해했을까?』, 『나의 이탈리아 인문 기행』, 『나의 영국 인문 기행』, 『아키바 손의 사고』 등을 번역했다.

운명의 그림

명화로 풀어내는 삶의 불가사의한 이야기

1판 1쇄 찍음 2020년 4월 6일
1판 1쇄 펴냄 2020년 4월 13일

지은이 나카노 교코
옮긴이 최재혁

편집 신귀영 김수연 김지향
디자인 한나은 김낙훈 이미화
마케팅 정대용 허진호 김채훈 홍수현 이지원
홍보 이시윤
저작권 남유선 김다정 송지영
제작 박성래 임지헌 김한수 이인선
관리 박경희 김하림 김지현

펴낸이 박상준
펴낸곳 세미콜론

출판등록 1997. 3. 24(제16-1444호)
06027 서울특별시 강남구 도산대로1길 62
대표전화 515-2000 팩시밀리 515-2007
편집부 517-4263 팩시밀리 514-2329

한국어판 © (주)사이언스북스, 2020.
Printed in Seoul, Korea

ISBN 979-11-90403-55-9 03600

세미콜론은 민음사 출판그룹의
만화 · 예술 · 라이프스타일 브랜드입니다.
www.semicolon.co.kr

트위터 semicolon_books
인스타그램 semicolon.books
페이스북 SemicolonBooks
유튜브 세미콜론TV